日本當代ＬＯＧＯ設計圖典

品牌識別×字體運用×受眾溝通，人氣設計師的標誌作品選

Introduction

在媒體多樣化的高度資訊社會裡，
商標（LOGO）設計也變得相形重要。
伴隨溝通疆界無限擴大，
象徵企業和品牌，表達特性，
一眼就能擄獲人心的 LOGO 應該長什麼樣子？

設計師從可讀性、時代背景、耐久性、審美觀、親和性……等面向切入，
用各種方式創作令人印象深刻、釋放壓倒性存在感、
獨一無二的 Logo。

本書集結了二十六位日本實力派創意總監和藝術指導
的一千個設計作品，並附隨發展案例介紹，
是本適合永久收藏的作品集。

LOGO 設計的最大重點在於，
比例的呈現與建立印象的字體開發。
本書也盡可能公開用做設計基礎的字體，
提供讀者參考。

由衷感謝所有協助作品刊載的設計公司、創意總監、藝術指導、設計師
及其客戶們。

Design Note 編輯部

Contents

4 ·· SPECIAL INTERVIEW　佐藤可士和(SAMURAI)

24 ·· 永井一史(HAKUHODO DESIGN)

38 ·· 廣村正彰(廣村設計事務所)

52 ···································· 粟辻美早．粟辻麻喜(粟辻設計)

66 ··· 水口克夫(Hotchkiss)

78 ··· 居山浩二(iyamadesign inc.)

94 ·· 德田祐司(canaria inc.)

108 ·································· 水野 學(good design company)

120 ··· 柿木原政廣(10)

134 ················· CEMENT PRODUCE DESIGN　金谷 勉

148 ····························· 色部義昭(日本設計中心 色部設計研究所)

164 ·· 内田喜基(cosmos)

178 ·· 木住野彰悟(6D)

192 ···································· 池田泰幸(SUN-AD Inc.)

204 ································· 氏設計　前田 豊

214 ······························· 福岡南央子(woolen)

226 ··································· Takram

238 ·································· 石川龍太(Frame)

254 ······· Kaishi Tomoya(room-composite)

266 ························· THAT'S ALL RIGHT.

280 ··································· 櫻井優樹(METAMOS™)

292 ····································· 小玉 文(BULLET Inc.)

304 ··························· 藤井北斗(hokkyok／MIDORIS)

314 ·································· 荒川 敬(BRIGHT inc.)

326 ································· 金田遼平(YES Inc.)

338 ······························· 赤井佑輔(paragram)

●製作團隊簡稱

CL…客戶
CD…創意總監
AD…藝術指導
D…設計
P…攝影
I…插圖
CW…文案
PR…製作人
PL…企劃
DR…導演
AG…代理商

※上述為代表性簡稱。

在媒體多樣化的高度資訊社會裡
相形重要的 LOGO 設計

佐藤可士和 SATO KASHIWA

SPECIAL INTERVIEW

PROFILE

創意總監。曾任職於博報堂，創設「SAMURAI」。代表作有日本國立新美術館標章設計、UNIQLO和樂天集團品牌創意指導、「杯麵博物館」與「藤幼稚園」的整體製作等。近年也多經手日清食品關西工場和ALFALINK相模原等大規模空間設計專案。擔任日本文化廳文化交流大使（2016年）、慶應義塾大學特聘教授（2012–2020）、京都大學經營管理大學院特聘教授（2021–）。2021年在國立新美術館舉辦「佐藤可士和展」，深獲好評。kashiwasato.com

LOGO設計的思考

—— 佐藤老師經手的各種企業與品牌行銷專案裡，LOGO設計的定位為何呢？

LOGO的形態有很多種，舉例國際企業和單一商店的LOGO在思考設計時有很大的差異，首要辨其暴露的場所、使用期間和應該發揮的作用，其次是思考所要表達的品牌和企業的獨特概念，而不是從形狀切入。

—— 如何思考LOGO的概念？

舉UNIQLO為例，我特地使用了片假名，來傳達這是個以日本方式來解釋美國休閒時尚的國際品牌。片假名本身除了用來表示外來語，也可作為體現日本流行文化的象徵。

—— 把概念落實到設計的過程中應該注意哪些地方呢？

首先設計師要找到可以符合概念印象的字體。可惜的是，沒有一種字體能夠做到完整體現，更多的情況是，找到一個相近的字體，卻無法直接拿來使用。這是因為字體的設計是以文字閱讀的舒適性和方便性為前提，LOGO卻要從標記符號的觀點來究其設計。

—— 在佐藤老師的工作經驗裡，除了LOGO，也包含原創字體設計。

作為圖示的標識固然在品牌識別中起到最重要的作用，為維持品牌的一致性，建立一套統一的字體與顏色也很重要，尤其是跨國企業和品牌。在樂天集團和UNIQLO的案例中，出於全球策略的考量，我們預先想到的是開發原創字體，並注意歐文標識與原創字體的一致性。

LOGO應該具備的兩種耐久性

—— 設計國際品牌LOGO時把重心放在哪裡？

我會考慮兩種耐久性；一是時間上的耐久性，至少要能使用五十年以上。五十這個數字沒有什麼特殊含意，只是一百年會顯得有點不夠真實，但如果思考五十年前我還是個孩子的時候就看過的LOGO商標，在現代看來是否還合時，從這樣的角度來看就比較容易想像了。

—— 另一個耐久性為何？

再來就是對媒體的耐久性。網路普及帶動媒體的多樣化發展，透過螢幕看到LOGO的機會隨之增加。在這種情況下，除了CMYK與RGB等針對印刷媒體與螢幕媒體的基本處理，還必須維持在任何一種媒體的統一印象，不論是街頭的巨型廣告、智慧手機的畫面，甚至是3D物體或布料等特殊的載體，這點非常重要。

—— 在創作具備兩種耐久性的LOGO時，需要重視哪些部分呢？

我會盡量保持簡單。愈是意識到流行的裝飾性設計，就愈容易與時代脫軌，不僅難以在智慧手機等小螢幕上重現，也難以在立體空間裡做完整的詮釋。色彩亦是如此，模糊的顏色、雜複的配色和特別色都會明顯降低LOGO商標在所有媒體的可複製性，而且各國可使用的塗料和切割貼紙的顏色也未必相同。

基於前述種種，設計師就需要考量相同設計在全球任何一個角落都要能完整呈現——這不是透過電腦螢幕就能簡單做到的。有人說我的作品再平常不過，「誰都能做得到」（笑），但這種簡單而平面的圖像設計其實是考慮到各種耐久性之後的結果。

—— 在資訊導向的社會裡，LOGO在品牌溝通所扮演的角色將如何變化？

只會愈來愈重要。近年備受關注的元宇宙（Metaverse）等虛擬空間逐漸成為真實生活的一部分，在如此高度資訊化的社會裡更需要確立企業或品牌的識別性（Identity），形成與周邊資訊的差異化，而最能發揮此一作用的莫過於LOGO。

正因為它是促進消費者認知與理解的第一個接點，不論何時、何地都要精確體現其所代表的識別性，不能有一絲差異。基於標識性品牌行銷概念，我一直有意識地創作會讓人記得的圖標，我相信這在LOGO設計裡將變得更加重要。

優衣庫 UNIQLO

隨著2006年紐約旗艦店開幕,全球品牌策略起跑,企業刷新商標並開發字體以為溝通工具。「UNIQLO字體」體現了佐藤「美意識的超級合理性」概念,特色在於無機的骨架設計,也應用在「UT」和「＋J」的商標。

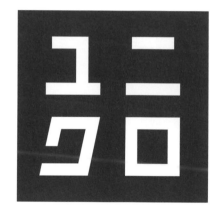
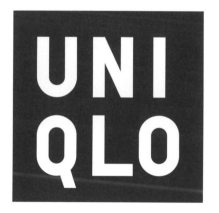

利用片假名表現特有外來語的印象,傳達重新詮釋美式休閒時尚,布局全球的品牌。除了片假名,也有歐文版的LOGO標識。生動活潑的紅色,象徵了品牌的出身地——日本。

UNIQLO

ABCDEFGHIJKLMNOPQRSTUVWXYZ

abcdefghijklmnopqrstuvwxyz

0123456789/@$%#!?&()[]""''.,:;-+_*

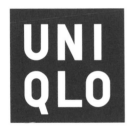

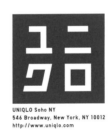

 UNIQLO Soho NY
546 Broadway, New York, NY 10012
http://www.uniqlo.com

 UNIQLO Soho NY
546 Broadway, New York, NY 10012
http://www.uniqlo.com

UNIQLO Soho NY http://www.uniqlo.com
546 Broadway, New York, NY 10012

UNIQLO Soho NY http://www.uniqlo.com
546 Broadway, New York, NY 10012

 UNIQLO Soho NY
546 Broadway,
New York, NY 10012
http://www.uniqlo.com

UNIQLO Soho NY
546 Broadway,
New York, NY 10012
http://www.uniqlo.com

 UNIQLO Soho NY
546 Broadway,
New York, NY 10012

UNIQLO Soho NY
546 Broadway,
New York, NY 10012

 UNIQLO Soho NY
http://www.uniqlo.com

 UNIQLO Soho NY

 UNIQLO Soho NY
http://www.uniqlo.com

 UNIQLO Soho NY

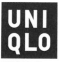

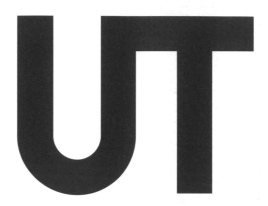

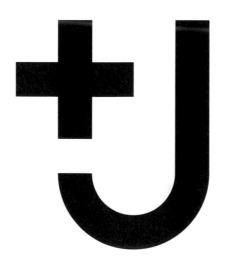

UNIQLO字體也用在其他副品牌和商品標識，系統化設計提升了應用的靈活性，不但維持品牌溝通的一致性也促成多樣性發展。

佐藤可士和　Sato Kashiwa

樂天 RAKUTEN

樂天集團自2003年實施VI[1]計劃以來，長年致力於總體品牌行銷，2018年統一更新了全球的LOGO標識，以為下一階段做準備，並由佐藤主導成立的內部組織「樂天設計實驗室」與位在英國倫敦的字體工作室DaltonMaag共同開發「樂天字體」，由佐藤監督製作。

Rakuten Drone　　Rakuten 樂天投信投資顧問

Rakuten Medical　　Rakuten MAGAZINE　　Rakuten チケット

Rakuten Link　　Rakuten Farm　　R Pay　　Rakuten Rebates

Rakuten STAY　　Rakuten レシピ　　Rakuten Super Point Screen　　Rakuten Wallet

Rakuten みん就　　Rakuten music　　Rakuten RAXY　　R POINT　　Rakuten 樂天損保

Rakuten VIKI　　Rakuten 保険の総合窓口　　Rakuten Capital　　Rakuten Infoseek

Rakuten Symphony　　　　　　　　　　　　Rakuten Europe Bank

Rakuten Mobile　　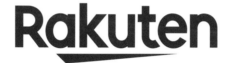　　Rakuten Energy

Rakuten Super English　　　　　　　　　Rakuten Advertising

Rakuten NFT　　Rakuten TV　　Rakuten Travel　　Rakuten 光　　Rakuten 樂天銀行

Rakuten 競馬　　R Edy　　Rakuten ウェブ検索　　Rakuten 樂天証券　　Rakuten ママ割

Rakuten 全国スーパー　　Rakuten ブックス　　Rakuten Rapid API　　Rakuten Card

Rakuten 樂天生命　　Rakuten Viber　　Rakuten DX　　Rakuten GORA

Rakuten ラワマ　　Rakuten SPORTS　　Rakuten BEAUTY

Rakuten Communications　　Rakuten kobo

以漢字的「一」為基本圖案展現銳利風格的標識，正好吻合集團奔跑在時代尖端的創新印象。逾七十種的服務與產品標識，多由樂天設計實驗室根據企業商標、樂天字體和指定調色盤等製作而成。

■ C25 M100 Y100 K0	■ C0 M55 Y100 K0	■ C75 M0 Y100 K0	■ C85 M0 Y0 K0
■ PANTONE 1805C	■ PANTONE 144C	■ PANTONE 3529C	■ PANTONE 2995C
■ C100 M80 Y0 K10	■ C80 M100 Y0 K0	■ C0 M85 Y10 K0	
■ PANTONE 293C	■ PANTONE 2612C	■ PANTONE 232C	

Color variations

SANS

ABCDEFG
HIJKLMN
OPQRSTU
VWXYZ
abcdefghijklm
nopqrstuvwxyz
0123456789
‰*\··.,:;!¡?°|
¿#…"'/_{}[]()-
«»‹›""'',€£¥
+×÷=><~^¬

ABCDEFG
HIJKLMN
OPQRSTU
VWXYZ
abcdefghijklm
nopqrstuvwxyz
0123456789
‰*\··.,:;!¡?°|
¿#…"'/_{}[]()-
«»‹›""'',€£¥
+×÷=><~^¬

ABCDEFG
HIJKLMN
OPQRSTU
VWXYZ
abcdefghijklm
nopqrstuvwxyz
0123456789
‰*\··.,:;!¡?°|
¿#…"'/_{}[]()-
«»‹›""'',€£¥
+×÷=><~^¬

ABCDEFG
HIJKLMN
OPQRSTU
VWXYZ
abcdefghijklm
nopqrstuvwxyz
0123456789
‰*\··.,:;!¡?°|
¿#…"'/_{}[]()-
«»‹›""'',€£¥
+×÷=><~^¬

ABCDEFG
HIJKLMN
OPQRSTU
VWXYZ
abcdefghijklm
nopqrstuvwxyz
0123456789
‰*\··.,:;!¡?°|
¿#…"'/_{}[]()-
«»‹›""'',€£¥
+×÷=><~^¬

SERIF

ABCDEFG
HIJKLMN
OPQRSTU
VWXYZ
abcdefghijklm
nopqrstuvwxyz
0123456789
‰*\··.,:;!¡?°|
¿#…"'/_{}[]()-
«»‹›""'',€£¥
+×÷=><~^¬

ABCDEFG
HIJKLMN
OPQRSTU
VWXYZ
abcdefghijklm
nopqrstuvwxyz
0123456789
‰*\··.,:;!¡?°|
¿#…"'/_{}[]()-
«»‹›""'',€£¥
+×÷=><~^¬

ABCDEFG
HIJKLMN
OPQRSTU
VWXYZ
abcdefghijklm
nopqrstuvwxyz
0123456789
‰*\··.,:;!¡?°|
¿#…"'/_{}[]()-
«»‹›""'',€£¥
+×÷=><~^¬

ABCDEFG
HIJKLMN
OPQRSTU
VWXYZ
abcdefghijklm
nopqrstuvwxyz
0123456789
‰*\··.,:;!¡?°|
¿#…"'/_{}[]()-
«»‹›""'',€£¥
+×÷=><~^¬

ABCDEFG
HIJKLMN
OPQRSTU
VWXYZ
abcdefghijklm
nopqrstuvwxyz
0123456789
‰*\··.,:;!¡?°|
¿#…"'/_{}[]()-
«»‹›""'',€£¥
+×÷=><~^¬

ROUNDED

ABCDEFG
HIJKLMN
OPQRSTU
VWXYZ
abcdefghijklm
nopqrstuvwxyz
0123456789
‰*\··.,:;!¡?°|
¿#..."'/_{}[]()-
«»‹›""''',€£¥
+×÷=><~^¬

ABCDEFG
HIJKLMN
OPQRSTU
VWXYZ
abcdefghijklm
nopqrstuvwxyz
0123456789
‰*\··.,:;!¡?°|
¿#..."'/_{}[]()-
«»‹›""''',€£¥
+×÷=><~^¬

ABCDEFG
HIJKLMN
OPQRSTU
VWXYZ
abcdefghijklm
nopqrstuvwxyz
0123456789
‰*\··.,:;!¡?°|
¿#..."'/_{}[]()-
«»‹›""''',€£¥
+×÷=><~^¬

ABCDEFG
HIJKLMN
OPQRSTU
VWXYZ
abcdefghijklm
nopqrstuvwxyz
0123456789
‰*\··.,:;!¡?°|
¿#..."'/_{}[]()-
«»‹›""''',€£¥
+×÷=><~^¬

ABCDEFG
HIJKLMN
OPQRSTU
VWXYZ
abcdefghijklm
nopqrstuvwxyz
0123456789
‰*\··.,:;!¡?°|
¿#..."'/_{}[]()-
«»‹›""''',€£¥
+×÷=><~^¬

CONDENSED

ABCDEFG
HIJKLMN
OPQRSTU
VWXYZ
abcdefghijklm
nopqrstuvwxyz
0123456789
‰*\··.,:;!¡?°|
¿#..."'/_{}[]()-
«»‹›""''',€£¥
+×÷=><~^¬

ABCDEFG
HIJKLMN
OPQRSTU
VWXYZ
abcdefghijklm
nopqrstuvwxyz
0123456789
‰*\··.,:;!¡?°|
¿#..."'/_{}[]()-
«»‹›""''',€£¥
+×÷=><~^¬

ABCDEFG
HIJKLMN
OPQRSTU
VWXYZ
abcdefghijklm
nopqrstuvwxyz
0123456789
‰*\··.,:;!¡?°|
¿#..."'/_{}[]()-
«»‹›""''',€£¥
+×÷=><~^¬

ABCDEFG
HIJKLMN
OPQRSTU
VWXYZ
abcdefghijklm
nopqrstuvwxyz
0123456789
‰*\··.,:;!¡?°|
¿#..."'/_{}[]()-
«»‹›""''',€£¥
+×÷=><~^¬

ABCDEFG
HIJKLMN
OPQRSTU
VWXYZ
abcdefghijklm
nopqrstuvwxyz
0123456789
‰*\··.,:;!¡?°|
¿#..."'/_{}[]()-
«»‹›""''',€£¥
+×÷=><~^¬

樂天字體帶有「Sans」、「Serif」、「Rounded」和
「Condensed」等四種字體的個性，能根據用途區分使用，
在維持樂天公司特性的同時也擴大了品牌表現的範疇。

藏壽司 KURASUSHI

繼2020年1月在東京淺草開業的全球旗艦店整體製作之後，佐藤也經手藏壽司的全球品牌行銷，藉此機會刷新各國迥異的標識，用統一的設計對世界宣傳江戶居民喜愛的速食——壽司——的精髓，表徵藏壽司的新生，並在旗艦店裡突顯其存在感。

藏壽司的全球統一商標象徵了江戶生活文化，採用契合日式料理的江戶文字結合海外人士熟悉的歐文設計。店鋪標章以「く」（ku）和「ら」（ra）的造型為基礎，呈現傳統庫房建築之海鼠牆²的印象。

2 一種外牆的塗裝，可見於有許多土牆倉房的城鎮如岡山縣的倉敷市。做法是在牆面鋪上平坦的瓦，然後用半圓柱體的灰泥貼著接縫處，形成斜線格狀等。由於半圓柱灰泥看起來像海鼠（即海參）而得此稱呼。除了裝飾作用，還具有防火和防水的功能。（參考《とっさ之日本語便利帳》，朝日新聞社）

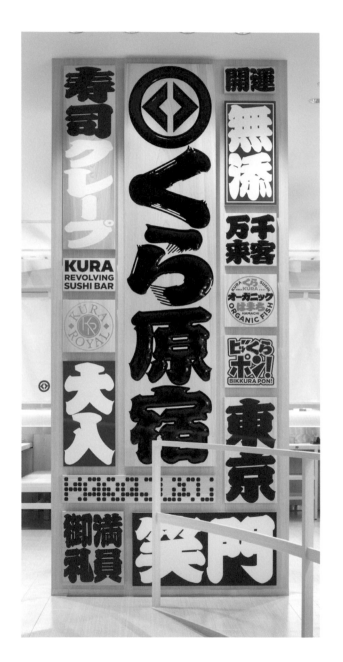

在2022年3月開業的第三家全球旗艦店原宿店裡，隨處可見統一的商標，以及同樣以江戶文字為基調的印刷裝飾，和吸引主要客群Z世代注意力的拍照景點。

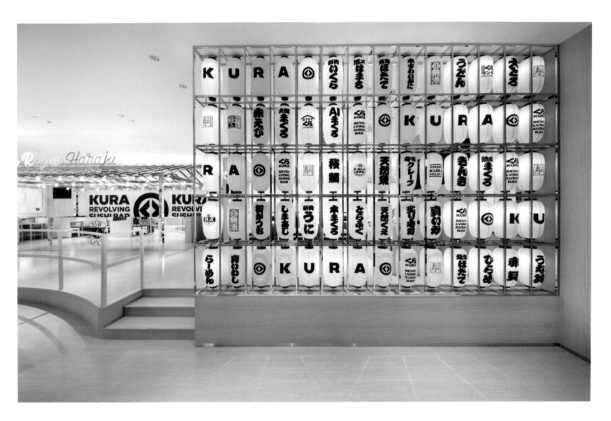

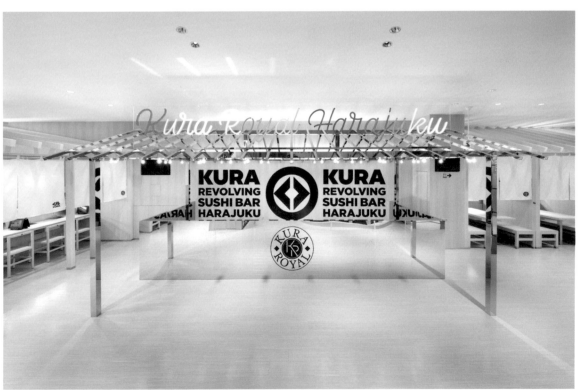

洋馬 YANMAR

在創業一百周年所展開的品牌再造計劃裡，設計「FLYING-Y」作為品牌最重要的識別標章，並用在與各界頂尖人士聯手打造的概念牽引機、農作服和大阪梅田總部大樓「YANMAR FLYING-Y BUILDING」等，作為公司體現未來產品與建築的象徵。

視覺標識「FLYING-Y」旨在表現公司名稱由來鬼蜻蜓[3]（Oniyanmar）的羽翅，以及創業者山岡孫吉的英文姓氏首字母「Y」。除了出現在牽引機、農作服和企業大樓，也被使用於廣告視覺圖象。

3 中文名稱為「無霸勾蜓」。

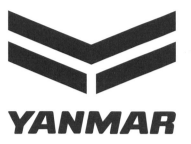

YANMAR

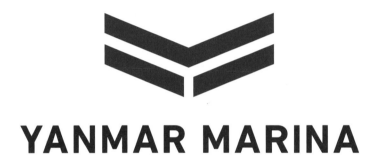

YANMAR MARINA

YANMAR MARCHÉ

YANMAR MUSEUM

YT01

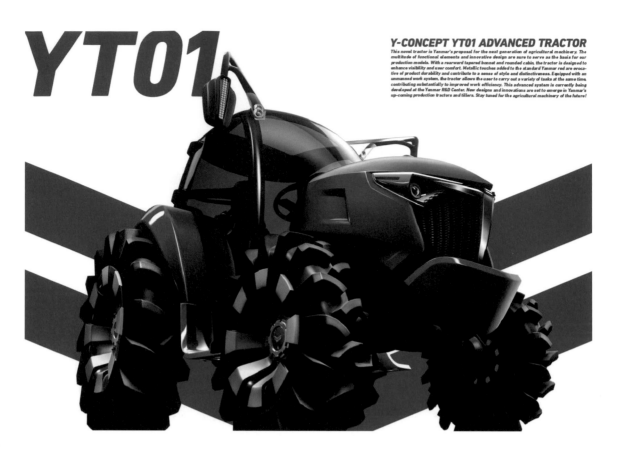

Y-CONCEPT YT01 ADVANCED TRACTOR
This novel tractor is Yanmar's proposal for the next generation of agricultural machinery. The multitude of functional elements and innovative design are sure to serve as the basis for our production models. With a rearward tapered bonnet and rounded cabin, the tractor is designed to enhance visibility and user comfort. Metallic touches added to the standard Yanmar red are evocative of product durability and contribute to a sense of style and distinctiveness. Equipped with an unmanned work system, the tractor allows the user to carry out a variety of tasks at the same time, contributing substantially to improved work efficiency. This advanced system is currently being developed at the Yanmar R&D Center. New designs and innovations are set to emerge in Yanmar's up-coming production tractors and tillers. Stay tuned for the agricultural machinery of the future!

YANMAR PREMIUM BRAND PROJECT
TECHNOLOGY × SERVICE × HOSPITALITY = SOLUTIONEERING → PREMIUM BRAND

From 100 years of history, we look to our next century of business. Yanmar is ready to step up to the next level on the world stage. With world-class engineering expertise and a complete 360° service philosophy, experience Yanmar Hospitality: anticipating customer needs and wants to deliver excellence. A constant stream of breathtaking innovation to provide solutions that consistently exceed customer expectations together with comprehensive service one step ahead of the customer. Incomparable. This is the Yanmar Premium Brand. We announce our new vision to the world through products and services, events, and every media at our disposal. On the land, at sea, and in the city, we strive to enhance value, towards enriching people's lives for all our tomorrows.

A SUSTAINABLE FUTURE

HAKUHODO DESIGN

永井一史

Nagai Kazufumi

PROFILE

藝術指導／創意總監。株式會社HAKUHODO DESIGN代表取締役社長。多摩美術大學教授。
1985年畢業於多摩美術大學，進入博報堂，2003年成立品牌設計公司HAKUHODO DESIGN，
協助企業進行經營改革，從事業務與產品品牌行銷、VI設計和專案設計等。2015年起擔任
東京都「東京品牌」創意總監，2015年至2017年擔任GOOD DESIGN AWARD（日本好設計
獎）評審委員長，並有日本經濟產業省專利廳之「產業競爭力與設計之思考研究會」委員的
經驗。曾贏得年度創意人、ADC獎等許多國內外獎項。著有《博報堂設計的品牌行銷》、
《今後的設計經營》等。

「+」可以讓周遭的人直覺地意識到對方需要協助。

愛心造型能夠讓人產生「幫助此人的想法」。

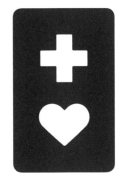

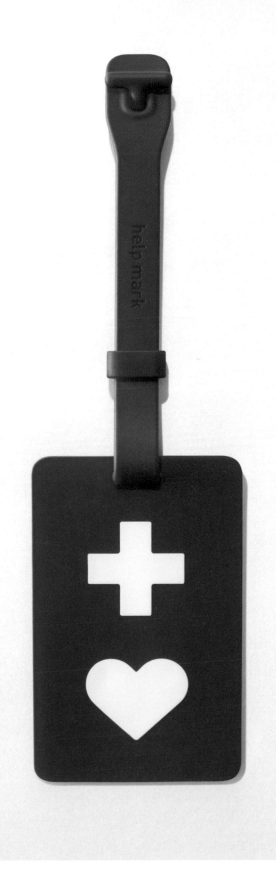

這是為無外傷的疾病患者與懷孕初期的女性等看似一般，其實需要援助的人所設計的標章。透過「+」與心型符號的結合，產生直覺的理解，另也用於記載緊急聯絡電話和所需援助內容的卡片設計。為迎接東京奧運與殘奧，在2017年變成日本工業標準（JIS），雖然是始於東京都政府的規格，幾乎所有的縣都採用此一標準。
【使用‧參考字型／原創】

援助標章
CL／東京都福祉保健局　2012年
AD／永井一史　D／HAKUHODO DESIGN
產品設計／柴田文江

墨色表徵傳統，象徵
東京蒼穹的藍色則代
表了進步與開拓未來。

將設計結合標語，進
一步強化標識所要傳
達的訊息。

Old meets New

重複的「Tokyo」除了
強化文字本身的含意，
也象徵傳統與革新。

把東京具代表性的觀
光景點，澀谷十字路
口設計成落款的模樣。

發展案例

用毛筆字和Gothic（哥德體）寫成的Tokyo，表現出東京自江戶時代以來四百年歷史與持續開拓未來的「傳統」與「革新」的價值，是東京都對海內外
宣傳其城市魅力的標識。該標識又進一步結合象徵東京景點的圖標與代表江戶文化的市松紋[4]。身為東京品牌創意總監，也為諸如海內外宣傳活動、官
民合作記念品等業務提供創意指導。【使用・參考字體／原創】

Tokyo Tokyo
CL／東京都　2017年～　AD／永井一史　D／HAKUHODO DESIGN

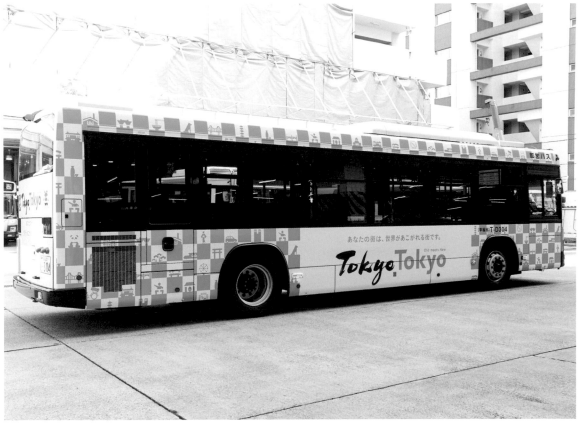

ユーハイム
Juchheim

奶油字體傳達了菓子的美
味與職人溫暖的手藝。

創建用於品牌與商品的
字體，讓品牌的視覺呈
現統一的世界觀。

發展案例

洋菓子店Juchheim在創業一百周年之際更新了其商標設計，重視傳承百年的歷史，也思考迎向下一個百年的標識與品牌的世界觀。新商標是根據創業者卡爾‧尤海姆（Karl Juchheim）原本的設計修改而成，以奶油字體的品牌名稱為基礎，加入紅白黑三色的格狀編織造型，在每個與顧客接觸的時點都展現統一的世界觀。

Juchheim

CL／株式會社Juchheim　2021年　AD／永井一史　D／HAKUHODO DESIGN　包裝設計／粟辻設計　商店設計／A.N.D.

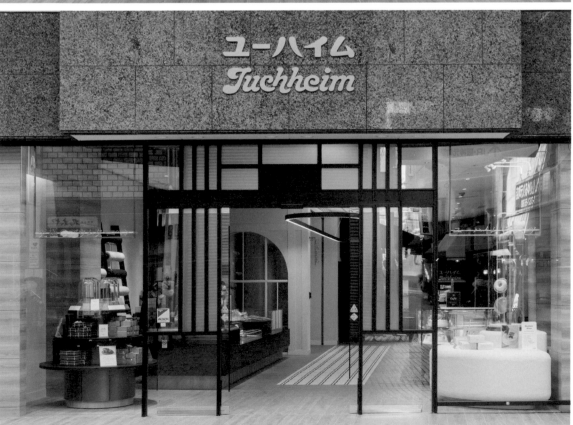

品牌正式名稱為TAMA
ART UNIVERSITY
BUREAU，簡稱TUB，
以製造親近感。

TAMA
ART
UNIVERSITY
BUREAU

TAMA DESIGN UNIVERSITY

在U字的設計裡加入
了有別於日常、舒適
的、創造刺激的
「bathtub」（浴
缸）的意象。

從TUB的字型，再衍生
設計出原創字體，將使
用在五十個講座活動等
各個面向。

ABCDEFGHI
JKLMNOPQ
RSTUVWXY

發展案例

觀察到整個日本社會出現愈來愈多追求創造性的風氣，身為藝術講堂的多摩美術大學認為有必要對外開放其設計與藝術的知識。因此TUB本著「交流、創造、開拓」的概念，利用位在六本木中城的地利之便，作為企業與各界人士交流的場所，進行開放式創新[5]，舉辦展覽和講座等活動，並在去年設立名為TAMA DESIGN UNIVERSITY的虛擬大學，由設計相關領域的先進研究者與實務經驗者開設了五十個講座。
【使用・參考字體／原創】

TAMA DESIGN UNIVERSITY、TAMA ART UNIVERSITY BUREAU
CL／多摩美術大學　2021年　AD／永井一史　D／HAKUHODO DESIGN

　<u>5</u>　由前哈佛商學院助理教授，現加州大學柏克萊分校哈斯商學院教授亨利・伽斯柏（Henry Chesbrough）在其著作《開放式創新》（Open Innovation，2003）提出的研發管理與組織模式。

TAMA
DESIGN
UNIVERSITY

Cutting-edge design
Virtual University
Limited time only

2021.12.1.wed -12.26.sun
11am -19pm

Tokyo Midtown
Design Hub
94th Exhibition

INTEGRATED DESIGN
日常に溶け込むデザインとは?
深澤 直人 FUKASAWA Naoto
2021/12/01 19:00

COGNITIVE DESIGN
行動や判断の手がかりはデザインが可能なのか?
菅 俊一 SUGE Shunichi
2021/12/02 18:00

CULTURE DESIGN
愛される会社のデザインとは?
石川 俊祐 ISHIKAWA Shunsuke
2021/12/03 17:00

AUTOMATION DESIGN
デザインがオートメーション化される時、人間は何をすべきか?
菊池 遼 KIKUCHI Ryo
2021/12/04 12:00

DESIGN PROMOTION
社会にデザインの本質を伝えるには?
秋元 淳 AKIMOTO Jun
2021/12/04 15:00

INTERFACE DESIGN
なぜ私たちは画面の中に質感を感じるのか?
中村 勇吾 NAKAMURA Yugo
2021/12/10 20:00

REVERSIBLE DESIGN
デザインにUndo機能を実装する(ことは可能か?)
久保田 晃弘 KUBOTA Akihiro
2021/12/11 12:00

DESIGNERS PORTRAIT
過去のトップデザイナーの言葉から未来は見えるか?
宮崎 光弘 MIYAZAKI Mitsuhiro
2021/12/11 14:00

SYSTEM DESIGN
社会活動のデザインとは?
松島 倫明 MATSUSHIMA Seino
福井 良應 FUKUI Ryoo
2021/12/04 17:00

ACCUMULATE DESIGN
完成を目指さないデザインとは何か?
岡崎 智弘 OKAZAKI Tomohiro
2021/12/05 14:00

CULTURAL ENGINEERING
「あいま」を取り持つことが生み出す価値とは?
三瀬 夏美 MIURA Ami
2021/12/05 16:00

EDITORIAL DESIGN
編集とは一体何だろう?
菅付 雅信 SUGATSUKE Masanobu
2021/12/06 18:00

PROCESS DESIGN
つくり方そのものをつくるとは?
栗林 和明 KURIBAYASHI Katsuaki
2021/12/06 19:00

DESIGN JOURNALISM
現代のデザインにジャーナリズムは可能?
土田 貴宏 TSUCHIDA Takahiro
2021/12/13 16:00

EDUCATION DESIGN
社会・環境への無関心を好奇心に変える教育デザインとは?
上田 壮一 UEDA Soiuchi
2021/12/13 18:00

STRATEGIC DESIGN
ストラテジックデザインによるデザインの拡張の可能性とは?
岩桥 博勝 IWASAKI Hiromori
2021/12/14 15:00

UX DESIGN
体験のデザインとは、体験からのデザインとは?
久松 慎一 HISAMATSU Shinichi
2021/12/07 18:00

HUMAN DESIGN
ヒューマンデザイン
小藤 賢児 KOHISHI Kenji
2021/12/08 14:00

TEXTILE DESIGN
フューチャービジョン・社会が求めるテキスタイルとは?
藤原 大 FUJIWARA Dai
2021/12/09 18:00

WORK STYLE DESIGN
Future of Workのデザインとは?
山下 正太郎 YAMASHITA Shotaro
2021/12/10 18:00

SOCIAL DESIGN
共感で社会をつなぐ、ソーシャルデザインとは?
田中 美帆 TANAKA Miho
2021/12/10 18:00

VISUAL COMMUNICATION DESIGN
人間学とデザインは共創できる?
丸山 新 MARUYAMA Arata
2021/12/19 16:00

DESIGN ANTHROPOLOGY
行動するデザインとは?
中村 寛 NAKAMURA Yutaka
2021/12/19 18:00

CIRCULAR DESIGN
サーキュラーエコノミーのためのデザイン、サーキュラーデザインとはなにか?
水野 大二郎 MIZUNO DAISIRO
2021/12/20 16:00

WELFARE DESIGN
つなぐデザインとは?
原田 祐馬 HARADA Yuma
2021/12/17 20:00

MULTIDIMENSIONAL
情報空間と実空間をまたぐ「複数の現実」のためのデザインとは?
川崎 和也 KAWASAKI Kazuya
2021/12/18 14:00

KINAESTHETIC DESIGN
動きからデザインはどのようなデザインを可能にするか?
三好 賢聖 MIYOSHI Kensho
2021/12/18 16:00

SOUND DESIGN
人を動かす音の福祉デザインとは?
伊藤 総一 FUKUBE Tohru
2021/12/19 12:00

GAME DESIGN
アナログゲームのデザインが持つ可能性
畠本 直高 SHIMAMOTO Naotake
2021/12/19 16:00

SOCIAL INNOVATION
みんなのデザインとはなにか?
長谷川 敦士 HASEGAWA Atsushi
2021/12/15 18:00

DESIGN TRIGGER
映像を作りはじめるために大切なことは?
林 智大郎 HAYASHI Ryotaro
2021/12/15 20:00

ART INFRASTRUCTURE DESIGN
NFTで広がるクリエイティブの可能性とは?
施井 泰平 SHII Taihei
2021/12/16 18:00

維持江戶時代以來使用至今
的標識結構，把縱向的直線
改成曲線，帶出整體的動感。
客的心情。

nishikawa

用小寫的字母溫柔但
堅定地傳達用睡眠體
貼顧客的心情。

發展案例

這是一家創業於1566年的老牌寢具製造商，由西川產業、西川生活，與京都西川等三家公司合併，品牌重塑的商標設計。品牌重視企業創立456年來的
傳統，也力圖藉由提供睡眠解決方案帶來新的感受。此外，用「nishikawa」來表現「西川」展現了放眼全球的企圖心。
【使用‧參考字體／原創】

nishikawa
CL／西川株式會社　2018年　AD／永井一史　D／HAKUHODO DESIGN

有Five Dots（五個圓點）之稱的標識代表了「自然調和」、「全球頂級」、「五感品質」、「極致的個人時間」以及「誠摯的服務」。

PALACE HOTEL TOKYO

傳達高品質、恬靜優雅的宮殿銀（Palace Silver）和代表飯店周邊豐富的天空與流水等自然景觀的宮殿藍（Palace Blue）作為品牌色。

發展案例

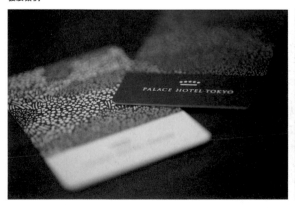

此為歷史悠久的東京皇宮飯店（PALACE HOTEL TOKYO）重塑品牌之際的商標設計，融合了飯店的五個主要價值，底部的單線則是與「丸之內一丁目一番一號」這個見證歷史的地址產生聯想，傳達出企業延續歷史與傳統的同時，持續追求新價值的姿態。文字的設計旨在傳達高品質、優質、廣泛而親切的待客之道。
【使用·參考字體／原創】

PALACE HOTEL TOKYO
CL／株式會社PALACE HOTEL　2012年　AD／永井一史　D／HAKUHODO DESIGN

日本の技術を、
いのちのために。

01

02

03

04

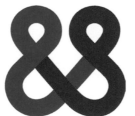

05

06

■01：挺生奮鬥的日本技術。　　CL／一般社團法人挺生奮鬥的日本技術委員會　2009年　■02：Lyric speaker　CL／株式會社COTODAMA　2016年　■03：電力網　CL／東京電力控股株式會社　2016年　■04：葡萄樹　CL／株式會社葡萄樹　2021年　■05：國立循環器病研究中心⁵　CL／國立研究開發法人國立循環器病研究中心　2010年　■06：雙重圓²　CL／佐賀縣　2021年

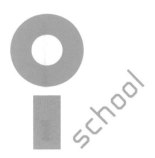

07

08

新丸ビル

09

10

11

12

■07：i.school CL／國立大學法人 東京大學 2009年 ■08：輕鹽[8] CL／國立研究開發法人國立循環器病研究中心 2014年 ■09：IKIJI CL／精巧株式會社 2010年 ■10：新丸大樓 CL／三菱地所株式會社 2007年 ■11：Bike is Life CL／株式會社Bike is Life 2018年 ■12：ichigosan[9] CL／佐賀縣 2018年

<u>6</u> 循環器病又稱心血管疾病。 <u>7</u> 日本佐賀縣令和三年新產橘子品牌名稱（品種名為佐賀果試35號）。 <u>8</u> 即減鹽、少鹽。 <u>9</u> Ichigo=草莓。

明山

TCL Tama Art University Creative Leadership Program

01

02

PHOENIX SEAGAIA RESORT

一休.com

03

04

DATA DESIGN PROGRAM

HITO｜病院

05

06

じぶん銀行

07

08

■01：明山窯　CL／滋賀縣・信樂燒 明山窯　2015年　■02：TCL　CL／多摩美術大學創意領導課程　2020年　■03：PHOENIX SEAGAIA RESORT　CL／PHOENIX RESORT株式會社　2003年　■04：一休.com　CL／株式會社一休　2010年　■05：DATA DESIGN RESEARCH CENTER　CL／國立大學法人 一橋大學 2020年　■06：HITO病院　CL／社會醫療法人石川記念會HITO醫院　2009年　■07：挑戰與創造的見證 米澤品質　CL／山形縣米澤市　2018年　■08：Jibun銀行　CL／au Jibun銀行株式會社2008年　※2022年2月改名au Jibun銀行，現已不使用該商標。

TEPCO

09

REGAL
The pride to share.

10

dinos

11

12

13

since 1972

14

15

16

■09：TEPCO　CL／東京電力控股株式會社　2016年　■10：REGAL　CL／株式會社REGAL CORPORATION　2002年　■11：dinos　CL／株式會社DINOS CORPORATION　2006年　■12：MONO　CL／株式會社TOMBOW鉛筆　2002年　■13：remm　CL／株式會社阪急阪神飯店　2007年　■14：Shaplaneer　CL／特定非營利活動法人SHAPLA NEER＝市民海外合作協會　2012年　■15：SOKENDAI　CL／國立大學法人總合研究大學院大學　2017年　■16：RING BELL　CL／RING BELL株式會社　2014年

廣村正彰

Hiromura Masaaki

PROFILE

出生於日本愛知縣，曾任職於田中一光設計室，1988年成立廣村設計事務所。以平面設計為主，多經手美術館、商業設施和教育機構之CI[10]、VI規劃與標牌設計等。主要作品有橫須賀美術館、9h ninehours、東京車站畫廊、墨田水族館、台灣台中國家歌劇院、鐵道博物館、Artizon美術館、YOKU MOKU美術館，擔任SOGO西武和LOFT之藝術指導，並參與2020東京奧運圖標開發等。

www.hiromuradesign.com

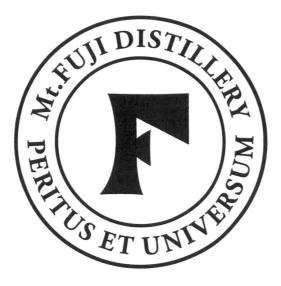

富士御殿場蒸溜所

發展案例

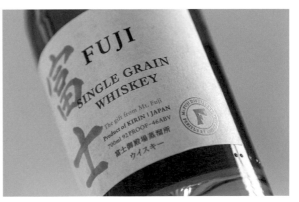

此為麒麟酒廠富士御殿場蒸餾所更新後的VI。該蒸餾所致力研究世界各地的生產技術，創造符合日本品味的威士忌。LOGO取富士的「F」作為象徵性標識，並從第一個渡美的日本人約翰萬次郎[11]為傳達西方文化而寫的字母圖中抽取造型的要素，疊合了蒸餾所與萬次郎的人生經歷和冒險犯難的精神，表現出「與世界接軌的日本」與「第一次飲用威士忌的驚喜」。
【參考‧使用字體／象徵性標識：約翰萬次郎的字圖　日文：Shuei Mincho　歐文：Garamond】

麒麟酒廠富士御殿場蒸餾所
CL／麒麟啤酒株式會社　2020年　AD／廣村正彰　D／廣村設計事務所　P／Hiromura Design Office

發展案例

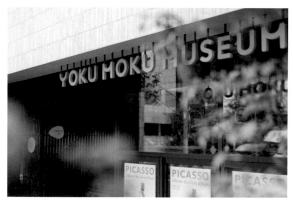 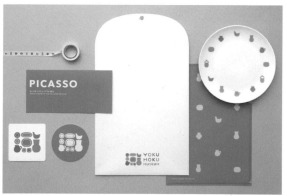

這是世界少數幾個展出畢卡索陶瓷作品的美術館。象徵性的標識形狀是從大師作品中得到啟發，以陶瓷器作為設計元素，再根據個別展示空間變化內容、標牌的顏色和形狀，使得館內空間跟大師豐富且自由的創作一樣充滿樂趣。
【參考・使用字體／原創】

YOKU MOKU MUSEUM
CL ／一般社團法人YM HOUSE　2020年　AD ／廣村正彰　D ／廣村設計事務所　P ／Shingo Fujimoto（圖標）

發展案例

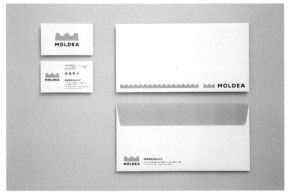
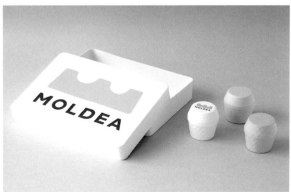

MOLDEA是由造紙廠、印刷廠和模具廠等共同成立的紙漿模塑製品公司。以塑型的熱壓器和公司名稱首字母「M」作為商標設計基礎,用三個凸起狀來表達結合三廠的優勢與技術,創建史無前例的模具未來新意象。
【參考·使用字體/Gotham】

MOLDEA
CL／株式會社MOLDEA　2021年　AD／廣村正彰　D／廣村設計事務所　P／Hiromura Design Office

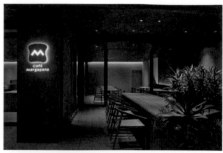

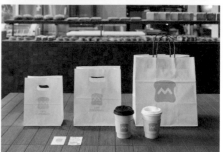

café Margapane

カフェ マルガパーネ

這是使用「三好油脂公司」的主要產品，人造奶油來製作麵包與餅乾的咖啡館VI。LOGO的形狀讓人聯想到奶油融化在鬆軟土司上的畫面，有種平易近人的感覺。為了讓商標名稱首字母「C」和「M」，與標識裡的文字具有相同骨架，而做成扁平的設計。該標識除了用作商店招牌，也用在手提袋、套袋、菜單和網站等，具有簡單好記的效果。【參考‧使用字體／原創】

Café Margapane
CL／三好油脂株式會社　2019年
AD／廣村正彰　D／廣村設計事務所
P／Nacása & Partners Inc.

STRIKE

這是一家名為M&A仲介公司的CI，秉持「M&A成就於人之想法」的口號，以重視參與者的姿態來建構品牌。三重圓各代表買方、賣方和連結彼此的STRIKE公司。【參考‧使用字體／DIN】

STRIKE
CL／株式會社STRIKE　2018年
AD／廣村正彰　D／廣村設計事務所

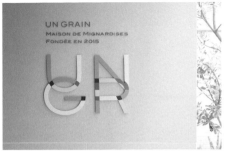

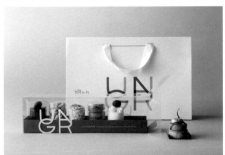

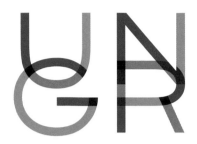

標識採用「UN」和「GR」（GRAIN）兩組單字重疊的設計，字體本身屬於中性的無襯線體（Sans-serif），重疊後則成為名稱識別，具現代、俐落的風格；同時也傳達了品牌提供生菓子[12]與烘培點心組合，經由食材搭配而非使用特殊食材來創造新商品的新穎感。此外，「UNGR」的簡單標識也有利於拓展使用範圍，透過踏實的印象為品牌帶來安心與信任感。

UN GRAIN
CL／株式會社YOKU MOKU　2015年
AD／廣村正彰　D／廣村設計事務所　P／大野咲子（包裝）、Hiromura Design Office（圖標）
ID／蘆原弘子設計事務所

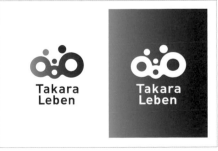

此為房地產公司的CI，三個生動擴張的和協圈狀代表「客戶」、「合作夥伴」與「員工」之間的連結，並以明亮到深藍的漸層作為代表色，表達了公司的智慧與誠信。商標名稱著重適閱性、傳達信賴感以及與圖的協調性，轉角稍微取圓的字體傳達出企業的誠信與社會協調性。

Takara Leben
CL／株式會社Takara Leben　2008年
AD／廣村正彰　D／廣村設計事務所
P／Hiromura Design Office

廣村正彰　Hiromura Masaaki

此為畜養、加工與銷售豬肉的山形縣企業「平田牧場」的品牌行銷。為提高知名度，提案以簡單的圓框加文字組合為商標，並直接套用在商品包裝，發揮了標榜安心與安全的商品「標章」功能。
【參考‧使用字體／Reimin】

平田牧場
CL ／株式會社平田牧場　2018年
AD ／廣村正彰　D ／廣村設計事務所
P ／ Nacása & Partners Inc.　ID ／中村隆秋

立正大学

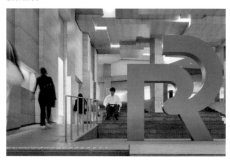

用兩相重疊的R傳達學生勤勉勵學，大有成長，起而邁向社會的形象，並用年輕明亮如晴空般新清的藍色來表達學生、校友和教職員為校園增添清正廉潔「色彩」的決心。各種文字標識不論是英日文，都用粗而強勁的線條來展現「立正」莊嚴凜立的風彩。

立正大學
CL ／立正大學　2019年
AD ／廣村正彰　D ／廣村設計事務所
P ／ Nacása & Partners Inc.

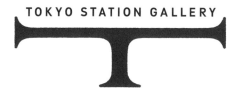

TOKYO STATION GALLERY

此為伴隨東京車站修復完工，重新開放的美術品展覽館VI。象徵性標識是根據英文名稱首字母的「T」和表徵修復完工的紅磚接縫做設計。三塊磚表展覽館的活動重心，亦即人與文化、東與西，和東京與地方的「連結」。不起眼的磚縫也突顯了美術館廣泛發掘人才，傳播藝術的想望。

TOKYO STATION GALLERY（東京車站畫廊）
CL ／ TOKYO STATION GALLERY　2012年
AD ／廣村正彰　D ／廣村設計事務所
P ／ Hiromura Design Office

發展案例

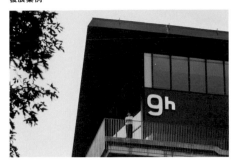

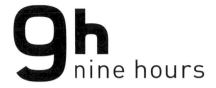

這是一家追求舒適睡眠，兼顧功能性與合理性的膠囊旅館。該品牌發現，旅人們洗澡、睡覺和整理行囊的時間加起來約是1h＋7h＋1h＝9h，因而取名9h nine hours。「9h」的造形是根據膠囊的特殊形狀設計而成。

9h nine hours
CL／株式會社nine hours　2009年
CD／柴田文江　AD／廣村正彰　D／廣村設計事務所
P／Nacása & Partners Inc.

發展案例

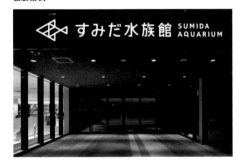

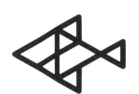

這是位在東京晴空塔內的水族館VI，以Sense＋Knowledge（感性加知識）為概念，讓都市裡不同年齡的群眾感受水生動物的魅力，進而產生濃厚的興趣。其象徵性標識以三角形為基礎，可像拼圖一樣組合成魚等變化多端的海洋生物。

墨田水族館
CL／ORIX水族館株式會社　2012年
AD／廣村正彰　D／廣村設計事務所
P／Nacása & Partners Inc.

發展案例

此為峇厘島一家渡假飯店的VI。由植物交織成優雅輪廓的象徵性標識設計，傳達了大自然的豐富性。藍色象徵晴空和寬廣的印度洋，半圓的鏤空造形讓人感受到太陽緩慢升起的那一刻，意味著旅人們在飯店的平靜與喜悅。商標名稱採易於識別的大寫字母，搭配襯線裝飾則展現出有別於現代與古典的獨特品味。

巴里島阿雅娜水療渡假酒店
CL／巴里島阿雅娜水療渡假酒店　2009年
AD／廣村正彰　D／廣村設計事務所
P／Hiromura Design Office

此為造紙公司更新後的CI，用八種顏色的線條與方塊構成多面向設計，表達了公司追求「獨特性」與「原創性」的旨意。森林和叢山之綠，表達了企業常保新鮮的感受；海洋與天空的藍，則反映出企業誠信與社會環境貢獻的姿態。

此為日本科學未來館舉辦的國際會議「世界科學館高峰會」（SCWS）的標識，用「＆」來表達「連結世界」的會議主題，並製作多個從「＆」的末端延伸成具動感的圖案，部署在會場標牌和APP裡。
【參考‧使用字體／Gotham】

特種東海造紙
CL／特種東海造紙株式會社　2010年
AD／廣村正彰　D／廣村設計事務所

SCWS 2017
CL／日本科學未來館　2017年
AD／廣村正彰　D／廣村設計事務所

此為補習班的品牌商標更新。LOGO將「E」做成打開書本的造形，表達了「開校」，即企業對孩童和地方人士做開放，促其了解榮光（Eikon）與教育（Education）的想法，並用明亮的綠色表徵「信賴」與「成長」。

把象徵墨田區的隅田川做成標識，緩和的曲線和突進的尖端，意指製造的起點和挑戰新的未來。S造形也有易於聯想到「SUMIDA MODERN」首字母的效果。好似川水流動的藍，是以葛飾北齊喜愛的柏林藍[13]為基調，搭配墨色的文字設計。

榮光補習班
CL／株式會社 榮光　2017年
AD／廣村正彰　D／廣村設計事務所

SUMIDA MODERN
CL／墨田區產業觀光部 產業振興課　2021年　AD／廣村正彰　D／廣村設計事務所　CW／三井浩、三井千賀子（三井廣告事務所）

　13　柏林藍（又稱普魯士藍）是18世紀初德國柏林的染料業者偶然發現的化學合成顏料，在延享四年（1747年）傳到日本，大力促進了日本浮世繪風景畫的發展。（參考Adachi版畫研究所網頁）

NOMURA CULTURE FOUNDATION

該LOGO透過擴大空間交流的可能性與展望未來榮景的想像，表達財團對於空間展示領域的研究、教育普及活動，以及大學生學習活動的援助。
【使用‧參考字型／日文：Shuei Mincho 歐文：Trajan Sans】

公益財團法人乃村文化財團
CL ／一般財團法人乃村文化財團　2020年
AD ／廣村正彰　D ／廣村設計事務所

あんしん財団

用一條帶子做成「A」的造形來表達「連結與牽絆」。藍色具有「信賴」、「冷靜」和「清爽」，漸層裡隱含了「成長」與「高透明性」的意思。

一般財團法人安心財團
CL ／一般財團法人安心財團　2015年
AD ／廣村正彰　D ／廣村設計事務所　AG ／株式會社 日廣告社

Japan Creative

Japan Creative是一個旨在向世界宣傳日本工藝新價值的專案活動。紅色的圓讓人一眼就能知曉這是日本的活動。「JC」的簡稱也配合圓形做成圖示。

Japan Creative
CL ／一般財團法人Japan Creative　2011年
AD ／廣村正彰　D ／廣村設計事務所

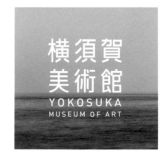

這是位在三浦半島之觀音崎的市立美術館VI。美術館前是向外延伸的東京灣，吸引了全國和世界各地的遊客前來。從面海的地利條件，產生了以「海」作為標識的想法，而直接使用當地拍攝的海景作為象徵性標識的視覺部分。

橫須賀美術館
CL ／橫須賀美術館　2007年
AD ／廣村正彰　D ／廣村設計事務所

01

JETSTREAM

02

Manabiya Yumenomori

03

はなはな

sadamisaki hana hana

04

津田塾大学
TSUDA UNIVERSITY

05

06

■01：Tokyo Midtown Design Hub第95回企劃展 大學實驗室展2022　CL／Tokyo Midtown Design Hub　2022年　■02：JETSTREAM　CL／三菱鉛筆株式會社
2021年　■03：學舍 夢之森林　CL／福島縣大熊町教育委員會　2022年　■04：佐田岬花花　CL／愛媛縣西宇和郡伊方町　2020年　■05：津田塾大學　CL／津田
塾大學　2017年　■06：WIW　CL／公益財團法人日本設計振興會　2017年

PAYROLL

07

08

COOP
SAPPORO

09

10

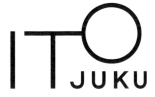

11

12

■07：Payroll　CL／株式會社Payroll　2021年　■08：EToS 江 東京研究中心　CL／法政大學 江 東京研究中心　2018年　■09：六本木安全安心憲章　CL／港區 2016年　■10：COOP札幌　CL／生活協同組合COOP札幌　2015年　■11：伊東建築塾 ITOJUKU　CL／NPO思考今後建築的伊東建築塾　2012年　■12：AICHI TRIENNALE　CL／愛知縣　2013年

ヤオコー川越美術館
Yaoko Kawagoe Museum

三栖右嗣記念館
Yuji Misu Memorial Hall

01

02

03

04

05

06

■01： TOHOKU DESIGN MARCHE（東北設計市場）　CL／公益財團法人日本設計振興會　2012年　■02：Yaoko川越美術館三栖右嗣紀念館　CL／株式會社Yaoko
2012年　■03： 今治市伊東豐雄建築展覽館　CL／NPO思考今後建築的伊東建築塾　2011年　■04：Roppongi Art Night　CL／Roppongi Art Night Executive
Committee　2009年　■05：nonowa　CL／株式會社JR中央線社區設計　2012年　■06：DNP Art Communications　CL／株式會社DNP Art Communications
2020年

07

08

09

10

11

12

■07：鐵道博物館　CL／公益財團法人東日本鐵道文化財團　2007年　■08：東京工藝大學　CL／東京工藝大學　2005年　■09：OMO KINOKUNIYA　CL／株式會社紀之國屋　2005年　■10：丸善　CL／株式會社丸善JUNKUDO書店　2004年　■11：日本科學未來館　CL／日本科學未來館　2001年　■12：竹尾 見本帖本店　CL／株式會社竹尾　2000年

粟辻設計

粟辻美早
Awatsuji Misa

粟辻麻喜
Awatsuji Maki

PROFILE

1995年粟辻美早和粟辻麻喜兩姐妹創設了女性設計工作室株式會社「粟辻設計」，從事商店品牌設計、飯店圖示與包裝等從平面設計到標牌和空間製作等領域。

KANEJO

茶の庭
TEA GARDEN

發展案例

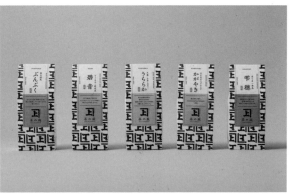

「茶之庭」是由日本銘茶產地靜岡縣掛川市的佐佐木製茶公司所開，兼具商店與茶飲的複合式茶館。象徵性標識為佐佐木製茶「上字加 L 型曲尺」的商標，商標名稱的一筆一劃都帶有茶葉柔和的印象，有意識地結合現代與傳統，並用曲尺來表達謹慎的工作態度和公司想法。
【參考．使用字體／原創】

茶之庭
CL ／佐佐木製茶株式會社　2021年　AD ／粟辻美早＋粟辻麻喜　D ／伊藤 優

Grandvaux Spa Village

グランヴォー スパ ヴィレッジ

發展案例

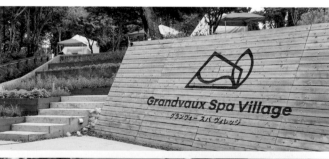

在千葉縣中房總新開的綜合度假村「Grandvaux Spa Village」，標識的設計主題是人們群聚在大自然的場所、山、水和森林，連同設施內標牌也以輕巧的線條構成，可從中看見大自然，有意想不到發現與驚喜，正是設計的重點。
【參考·使用字體／Galano Grotesque】

Grandvaux Spa Village

CL ／理想森林株式會社　2020年　AD ／粟辻美早＋粟辻麻喜　D ／西野明子

International
KOGEI Award
in TOYAMA

U-50 Artisans & Crafts People

發展案例

藍色的圓代表地球，是以頂天立地的立山連峰為印象，用稜線設計來表徵富山縣，藉由峰峰相連的形狀期許日本工藝能從富山連結到世界，而且永世脈絡相傳。在風格特殊的字體襯托下，那期許也變得更加圓融美麗。
【參考・使用字體／Choplin】

國際工藝獎 富山

CL／富山縣　2021年　AD／粟辻美早　D／仁科子

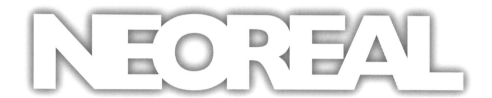

發展案例

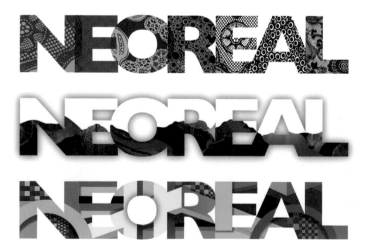

佳能的最新科技結合創意人獨特的發想，創造了新感性世界。自2008年起連續三年負責米蘭家具展裡「NEOREAL」的平面設計，其標識每年反映不同主題與不同創意人的世界觀，而文字重疊，連成一線的特殊設計也成為渲染個別主題的畫布。
【參考‧使用字體／Gill Sans】

canon NEOREAL

CL／佳能株式會社　2008年、2009年、2010年　AD／粟辻美早　D／粟辻美早、木村 愛　PRD／株式會社 TRUNK

15.0%

My Dear Ice Cream Lovers

發展案例

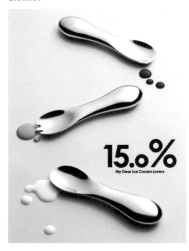

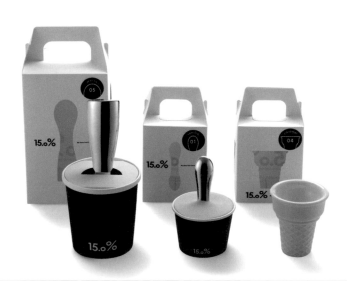

這是為冰淇淋愛好者所創，直接取冰淇淋的乳總固形物含量必須在「15.0%」以上的規定[14]作為名稱的品牌，並將命名時的爽快決然反映在商標設計上。簡單，所以加倍講究線條強弱、「○」的大小統一和等配置等細節，使不輸給陪襯在一旁鋁製發亮食器。
【參考‧使用字體／原創】

15.0%
CL／株式會社高田Lemnos　2011年　AD／粟辻美早　D／深堀遙子、萩原瑤子　PRD／寺田尚樹

14　請參考日本厚生勞動省發布之「乳與乳製品的成分規格等相關省令」（乳等省令）。乳總固形物，指的是乳製品裡去掉水分所剩下的固形物。

MIYUKA

美結菓「MIYUKA」是一家貓舌餅（Langue-de-chat）專賣店，出於用美味結合傳統與創新、西洋與東方，和生產者與顧客的想望而取此名。標識是用店名的首字母，同時也是取日語「連結」（むすび，musubu）第一個字母「M」圈成一個圓框，並在其中暗藏「M」和「貓舌餅」的圖樣。
【參考‧使用字體／Optima】

MIYUKA
CL／株式會社美十　2020年
AD／粟辻美早＋粟辻麻喜　D／仁科 子
CD／株式會社TRANSIT GENERAL OFFICE

鎌倉ニュージャーマン

這是受到廣大顧客喜愛的「鎌倉New German」商標更新。採用鎌倉市市章，同時也是過去主力商品包裝上「龍膽」的圖樣作為新店鋪標章。懷舊的字體和龍膽柔和的輪廓，帶來了溫暖而熟悉的感受。
【參考‧使用字體／原創】

鎌倉 New German
CL／株式會社鎌倉New German　2020年
AD／粟辻美早＋粟辻麻喜　D／深堀遙子

澤田屋

這是山梨縣甲府銘菓黑玉[15]之「澤田屋」的商標更新。保留舊有的設計，在具有強烈的日本印象漢字標記裡加入新的感覺，刷新整體印象，再搭配歐文裝飾字樣，變成提供日式與西式美味糕點的新「澤田屋」。
【參考・使用字體／原創】

澤田屋
CL／株式會社澤田屋　2016年
AD／粟辻美早＋粟辻麻喜　D／深堀遙子

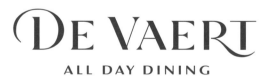

「DE VAERT」是長崎希爾頓飯店直營的全日餐廳。骨架堅實穩定的商標設計，彷彿無止盡的水平線，又像漂浮在海上的船。感覺像風吹，又似浪捲的象徵性首字母D則創造出整體成熟優雅的印象。
【參考・使用字體／原創】

DE VAERT
CL／希爾頓長崎　2021年
AD／粟辻美早＋粟辻麻喜　D／西野明子
F&B Consultant／有限會社FCRL

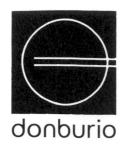

donburio

此為丼飯專賣店的標識，取筷子跟丼碗的模樣設計成幾何圖形，商標名稱則做成圓形像米粒排放一樣的設計，帶有米飯的印象。以實物為題材的標識在設計的巧思下展現現代化風格。
【參考‧使用字體／原創】

donburio
CL／J.CRES株式會社　2011年
AD／粟辻美早　D／小玉 文

みやさかや

嘉永二年（1849年）在山形縣米澤掛起招牌的燉鯉魚商店「宮坂屋」，為了向年輕人推廣地方特色濃郁的料理，特別製作風格特殊的商標與印象深刻的鯉魚形落款，並為另一個主力商品山形牛肉系列設計了牛形落款。
【參考‧使用字體／原創】

宮坂屋
CL／株式會社Task Foods　2019年
AD／粟辻美早　D／西野明子

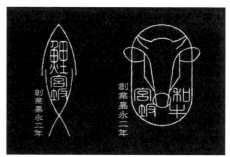

L'ORANGERIE

法式餐廳L'ORANGERIE發揮巧思，用季節性食材製作賞心悅目的佳餚，每道菜都是感恩之作。LOGO就像一盤雅緻的料理，用經典和現代的感性交織出襯托美食的品味設計。
【參考‧使用字體／原創】

L'ORANGERIE
CL／株式會社RUINART　2018年
AD／粟辻美早　D／西野明子

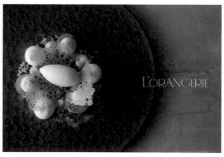

發展案例

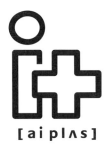

「i＋」為傳統辦公家具添增價值「＋」，提供符合現代生活形態與工作方式的產品。標識裡的「i」代表人，指示概念的「＋」代表家具，並用強勁如產品鋼材管的線條來表現兩者創造的可能性。
【參考‧使用字體／原創】

i＋
CL／株式會社ITOKI　2017年
AD／粟辻美早＋粟辻麻喜　D／仁科子
PDR／寺田尚樹

發展案例

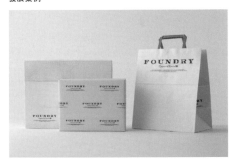

FOUNDRY
Respect & Thanks
OUR THANKS AND RESPECT TO NATURE'S BLESSING AS ONLY THE FARMER KNOWS.
LOVINGLY-CRAFTED CONFECTIONARY PREPARED WITH ONLY THE TRUEST OF SEASONAL FRUITS
AND CAREFULLY SELECTED INGREDIENTS.

使用當季水果製作甜點的「FOUNDRY」。木盒裡滿滿的水果就好像農家直送的幸福菓子，新鮮、樸實又有安心感。盒上的印記也像是品質保證標章，設計簡單、明瞭，沒有過多的修飾。
【參考‧使用字體／Engravers】

FOUNDRY
CL／株式會社PLAISIR　2013年
AD／粟辻美早　D／仁科子

發展案例

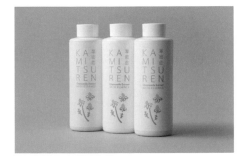

KA
MI
TSU
REN

華
密
恋

「華密戀」是使用日本國產洋甘菊作為原料的護膚品牌。設計師在產品的包裝上，讓洋甘菊頂著細長的莖和純白的花向上綻放，搭配縱向排放的纖細字體與柔和的黃綠色，讓人聯想到群簇盛開的花田。結合漢字與歐文的商標名稱也用作品牌圖示。
【參考‧使用字體／Frutiger、NOW】

華密戀
CL／株式會社SouGo　2012年
AD／粟辻美早　D／深堀遙子

古町 糀 製造所

KOUJI

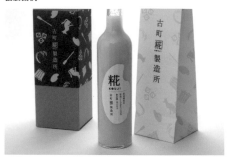

位在新潟市上古町商店街的「古町 製造所」是挑起麴熱的商店。用曲尺（┐）加「」字的商標設計來表達生產者的用心，也把唯有新潟優質的米才能蘊釀出麴（即）甜美的魅力直接傳達給消費者。
【參考‧使用字體／Hiragino Mincho[16]】

古町 製造所
CL／株式會社古町 製造所　2009年
AD／粟辻美早＋粟辻麻喜　D／西野明子、小玉 文

峰村釀造

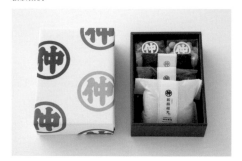

「峰村釀造」在明治三十八年（1905年）創業於過去聞名遐邇的發酵食品產地新潟的沼垂地區。經由商品開發與設計的力量引入現代風格，賦與餐桌上愈來愈少見的味噌與醃菜活力，變身成受到年輕世代歡迎的味噌釀造廠。多彩的設計為標識帶來豐富的顏色變化。
【參考‧使用字體／原創】

峰村釀造
CL／株式會社峰村商店　2014年
AD／粟辻美早＋粟辻麻喜　D／西野明子、小玉 文

日本料理

瓊鶴海

TAMATSURUMI

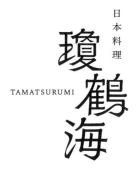

「瓊鶴海」是長崎希爾頓飯店裡的一家日式餐廳，名稱字字珠璣，「瓊＝寶石」、「鶴＝優雅」、「海＝神祕」。由於筆劃繁多，為了讓每個字看起來都很美，設計時特別注重字的均衡與排放位置，看起來簡潔，不致流於俗套。
【參考‧使用字體／原創】

瓊鶴海
CL／希爾頓長崎　2021年
AD／粟辻美早＋粟辻麻喜　D／西野明子
F＆B Consultant／有限會社FCRL

　16　「Hiragino」取名自京都市北區鴨川左岸的地名「柊野」。（參考株式會社SCREEN GRAPHIC SOLUTIONS網頁）

發展案例

今代司酒造株式会社

此為重振酒廠「今代司酒造」的計劃。保留具代表性的「今代司」之名，重新設計商標與商號，用以表達造酒不可或缺的上等米和清流之水。標識裡的井字框是以井口為構想，經現代化風格設計也當做品牌圖示使用。
【參考‧使用字體／原創】

今代司酒造
CL／今代司酒造株式會社　2012年
AD／粟辻美早＋粟辻麻喜　D／西野明子、小玉 文
PDR／寺田尚樹

發展案例

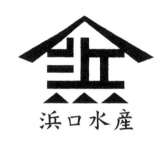

浜口水産

位在日本西端的五島，四面環海，有豐富的漁業資源，「濱口水產」從還是討海人的時代就開始在這裡生產魚漿。宛如船形的標識正表達了後代對此感到自豪，將持續操守家業的精神。
【參考‧使用字體／DFP龍門石碑體】

濱口水產
CL／株式會社濱口水產　2011年
AD／粟辻美早＋粟辻麻喜　D／西野明子、萩原瑤子

發展案例

成城散步
SEIJO SANPO

「成城散步」是在提著小巧的手工菓子漫步，亦可當做簡單伴手禮的想法下催生的。其標識盡收成城之美，有從橋上遙望的富士山、春之櫻花步道、沿街的秋日銀杏，以及天然的源氏螢火蟲。
【參考‧使用字體／DFP龍門石碑體】

成城散步
CL／株式會社成城風月堂　2006年
AD／粟辻美早＋粟辻麻喜　D／深堀遙子、小玉 文

ATAS
MODERN EATERY

XIΛ
CHINESE 鳳 CUISINE

AMOY
EATERY & BAR

01

02

03

KOYADO
HOTEL

URSPA

SETOUCHI
BIO FARM

04

05

06

entrêve

MAARKET

07

08

09

BEURRE
HAKODATE

あら、かわってる。
ara!
kawa
あら、かわいい。

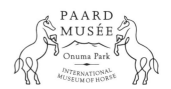

10

11

12

■01：ATAS CL／株式會社解體新社、URBAN RESEARCH CONCEPT LTD. 2018年 ■02：XIA CL／株式會社解體新社、URBAN RESEARCH CONCEPT LTD. 2018年 ■03：AMOY CL／株式會社解體新社、URBAN RESEARCH CONCEPT LTD. 2018年 ■04：KOYADO HOTEL CL／株式會社PROTEC 2019年 ■05：URSPA CL／株式會社解體新社、URBAN RESEARCH CONCEPT LTD. 2018年 ■06：SETOUCHI BIO FARM CL／農業生產法人SETOUCHI BIO FARM 2017年 ■07：entrêve CL／entreve株式會社 2018年 ■08：味噌與牛乳 CL／株式會社峰村商店 2021年 ■09：MAARKET CL／株式會社inter office 2020年 ■10：BEURRE CL／道產子博物館株式會社 2016年 ■11：ara!kawa CL／荒川區品牌推進委員會 2019年 ■12：PAARD MUSÉE CL／道產子博物館株式會社 2016年

SEVEN
LOBBY BAR AND LOUNGE

13

NEOMA

14

SEVEN SEAS
LOUNGE & BAR

15

BELLOVISTO
TOWER'S BAR

16

福海楼
CHINESE RESTAURANT
FUKUKAIRO

17

かるめら
GARDEN KITCHEN
CARAMELO

18

SOUTHERN TOWER Dining

19

坐忘 ZABOU
GARDEN LOUNGE

20

muatsu
NISHIKAWA JAPAN

21

こども
美術館
スカイミュージアム

22

SouGo

23

いちご物語
STRAWBERRY FARM

24

■13：SEVEN　CL／株式會社解體新社、URBAN RESEARCH CONCEPT LTD.　2018年　■14：NEOMA　CL／旭化成建材株式會社　2017年　■15：SEVEN SEAS　CL／希爾頓長崎　2021年　■16：BELLOVISTO　CL／東急澀谷藍塔大飯店　2001年　■17：福海樓　CL／希爾頓長崎　2021年　■18：CARAMELO CL／東急澀谷藍塔大飯店　2001年　■19：Southern Tower Dining　CL／小田急Hotel Century Southern Tower　2018年　■20：坐忘　CL／東急澀谷藍塔大飯店　2001年　■21：muatsu　CL／昭和西川株式會社　2013年　■22：兒童美術館SKY MUSEUM　CL／日本文教出版株式會社　2016年　■23：SouGo　CL／株式會社SouGo　2019年　■24：草莓物語　CL／Horimasa City Farm 株式會社　2022年

Hotchkiss

水口克夫

Mizuguchi Katsuo

PROFILE

株式會社Hotchkiss代表／藝術總監
1964年出生於石川縣金澤市。1986年畢業於金澤美術工藝大學，同年進入電通，2012年成立Hotchkiss。主要作品有NEC「Bazar dé Gozarre」、SUNTORY「BOSS」和「響／若沖」、SoftBank「犬父插圖」、JR東日本「北陸新幹線開業廣告」、NHK大河劇「真田丸」海報、大家的李歐‧李奧尼（Leo Lionni）展總監、Benesse「狗的心情‧貓的心情」新品牌商標等。獲頒ADC獎、坎城國際廣告節、亞太廣告獎最佳藝術指導等多個獎項。曾任2017、2018、2019年度GOOD DESIGN AWARD（日本好設計獎）評審委員。著有《藝術指導之型～傳達設計的30條規則～》（誠文堂新光社）、《安西水丸先生，請教我設計！～安西水丸裝訂作品研究會～》（Hotchkiss）、《金澤品牌100》（與其他7人合著／北國新聞社）、《消防員帕歐》（與小西利行合著／POPLAR）[17]。

[17] 原著名稱各是『アートディレクション之型～デザインを伝わるも之にする30之ルール～』（誠文堂新光社）、『安西水丸さん、デザインを教えてください！～安西水丸裝幀作品研究會～』（Hotchkiss）、『金澤ブランド100』（北國新聞社）、『ぞうぼうしパオ』（POPLAR）。

ウフフ！北陸新幹線 3.14開業

水口克夫　Mizuguchi Katsuo

發展案例

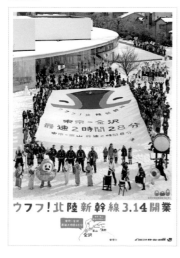
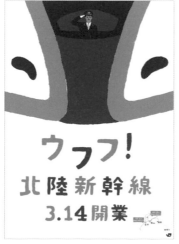
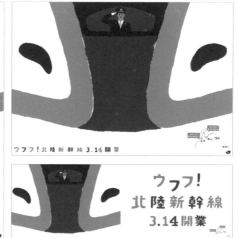

負責JR東日本北陸新幹線開業計劃之標識、CM和海報等廣告製作。用法國插畫家Paul Cox的繪圖表達「期待已久的新幹線終於來到北陸！」的興奮與喜悅。

W7系列新線幹的正面看起來像是微笑，有股通俗的親切感，為面向日本海，晦澀有「裏日本」[18]之稱的北陸地區帶來全新印象。

【參考・使用字體／原創】

北陸新幹線

CL／JR東日本　2015年　ECD／大島征夫（dof）　CD・PL・CW／高崎卓馬（電通）　AD／水口克夫（Hotchkiss）　D／金子杏菜（Hotchkiss）　I／Paul Cox　PD／和田耕司（電通）　P／宮本敬文

18　「裏日本」是呼應「表日本」的稱呼，後者指為面向太平洋的本島地區。近年多以「日本海岸地域」和「太平洋岸地域」來稱呼。

いぬのきもち

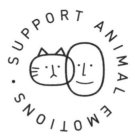

ねこのきもち

發展案例

此為Benesse公司旗下「狗的心情」和「貓的心情」之品牌商標和口號更新。在「Support Animal Emotions」（支援動物情感）的口號裡寄托了毛小孩的幸福能帶來飼主的喜悅，進而促進社會豐富和諧的願望，因而搭配人與狗或人與貓的圖示作為標識。
【參考・使用字體／原創】

狗的心情 貓的心情

CL ／ Benesse Corporation　2020年　CD・AD ／水口克夫（Hotchkiss）　AD・D ／金子杏菜（Hotchkiss）　CW ／佐倉康（NAKAHATA）

Economic Monday

水口克夫　Mizuguchi Katsuo

エコノミック・マンデー

變化形式

Economic Monday

エコノミック・マンデー

Economic Monday

エコノミック・マンデー

發展案例

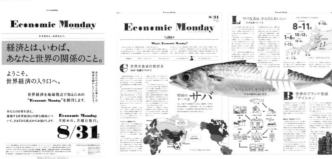

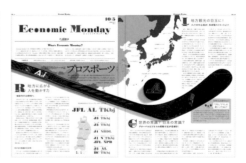

位在青森縣八戶市的報社「每日東北」藉由七十週年記念，更新版面與題字，創設解讀世界經濟與一般家計關聯性的新報紙。由於每個月首週星期一發刊而取名為Economic Monday（星期一經濟報）。標題設計是以Pistilli Roman為基礎，融入西方報紙的氛圍和意示世界觀點的「眼睛」。
【參考・使用字體／基本字體：Pistilli Roman】

Economic Monday

CL／每日東北新聞社　2015年　CD／關橋英作　CD・AD／水口克夫（Hotchkiss）　D／宇井百合子、上村真由（Hotchkiss）　CW／金昭淵（HAKUHODO CREATIVE VOX）　PL・PR／鈴木麻友美（Hotchkiss）

THANK WASIKA COMPANY.

為傳達與自然共生的普世價值，商標名稱用的是
Adobe Caslon。

變化形式

THANK WASIKA COMPANY.

THANK WASIKA COMPANY.

發展案例

此為鹿肉供應商THANK WASIKA COMPANY的藝術指導和商標設計。該公司在日本推廣輕鬆享用美味鹿肉的文化，一方面也是為了因數量增加而成了害獸的和鹿[19]著想，並把公司取名為「THANK WASIKA COMPANY」以傳達其使命。標識裡鹿角和樹木並排的設計是為了表達公司對平日的健康生活與倫理消費做出貢獻，期許鹿與森林共存的願望。
【參考‧使用字體／基本字體：Adobe Caslon】

THANK WASIKA COMPANY

CL ／ THANK WASIKA COMPANY　2020年　CD ／水口克夫（Hotchkiss）　AD‧D ／金子杏菜（Hotchkiss）　CW ／國井美果　PR ／上村真由（Hotchkiss）

　19　和鹿（Washika）是該公司為棲息在日本的鹿所取的稱呼。

題字是由石川縣的書法家池多亞沙子所撰，充分表現出「五凜」細膩而凜然的世界觀。

發展案例

「五凜」是以天狗舞[20]聞名的石川縣車多酒造生產的新一代日本酒。刷新商標與題字來建構細膩的世界觀，並套用在標籤、圍裙和手巾等所有道具上。五凜的目標在於顧客、餐飲店、酒類零售商、造酒廠和釀酒人等五者能隨時處於對等的立場品酒，正如標識所象徵的五者豐富關係。
【參考・使用字體／原創】

五凜
CL／車多酒造　2019年　AD／久松陽一（Hotchkiss）　D／森祐輔（Hotchkiss）　書法家／池多亞沙子

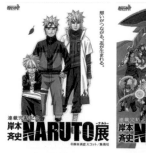
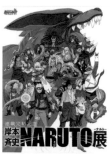

連載完結記念
岸本斉史**NARUTO**展 ーナルトー

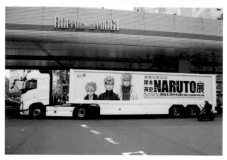
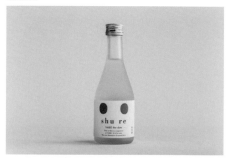

此為迎接NARUTO新世代開幕之「連載結束記念展 岸本齊史NARUTO ——火影忍者——」公關活動的綜合製作與創意指導。透過拍照景點、AR廣告和APP等呈現六本木被占據的景像，擴大宣傳。展會名稱以Impact為主題，穿插粉絲一眼就能看出的鳴人與佐助的戰鬥場景剪影。
【參考・使用字體／Impact】

NARUTO 展
CL／集英社、朝日新聞社　2014～2015年
CD・AD／水口克夫（Hotchkiss）　CW・PL／辻野豐　D／金子杏菜、尾崎映美、上村真由（Hotchkiss）　AE・PR／鈴木麻友美（Hotchkiss）

shu re

SAKE for skin

This α-EG is a component
of SAKE. It is for skin.
The new dimension of natural skin.

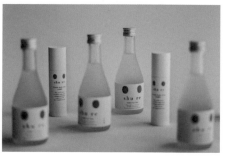

此為石川縣車多酒造開發的美膚日本酒「shu re」品牌推廣，有日本酒和美容保濕霜等產品線，取用日本三大名山之白山的清流，佐以二百多年的釀造技術，使得日本酒由來的保濕成分「α-EG」含量是一般的三倍。標籤設計用代表紅類的兩個圓點和時尚雜誌商標裡也可看到的Didot來表達女性酌飲、塗抹和歡笑的心情。
【參考・使用字體／使用字體：Didot】

Shu re
CL／車多酒造　2017年
AD・D／久松陽一（Hotchkiss）
D／51% 五割一分　CW／伊坂真貴子

發展案例

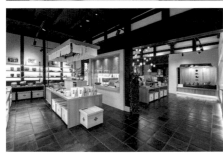

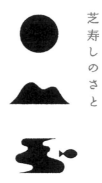

芝寿しのさと

金澤市內長年受到喜愛的押壽司店「芝壽司」，為標榜歷史和迎接新挑戰而開設的「芝壽司之鄉」，從商標到空間設計的全面更新設計的作品。標識由包裹壽司的小竹綠葉和象徵太陽、土地和清水等必要的大自然恩賜所構成，商標名稱則以Marumin Old為基礎，傳達誠心製作之意。
【參考・使用字體／基礎字體：Marumin Old】

芝壽司
CL／芝壽司　2018年
AD／水口克夫（Hotchkiss）
D／森祐輔、上村真由（Hotchkiss）
Space Design／E.N.N.

發展案例

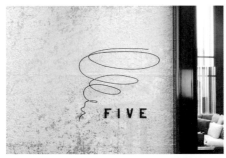

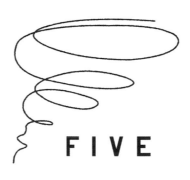

FIVE

此為2020年8月在金澤車站前開業的「金澤凱悅尚萃酒店」裡的餐廳「FIVE-GRILL&LOUNGE-」的藝術指導。用手繪線條鉤勒出餐廳的特色，「燒烤」的煙柱，反映出品牌不會過於嚴謹，注重人情味與感性的一面。
【參考・使用字體／使用字體：AmarilloUSAF】

FIVE
CL／FIVE-GRILL&ROUNGE 2020年
CD／久松陽一（Hotchkiss）
AD・D／森祐輔（Hotchkiss）

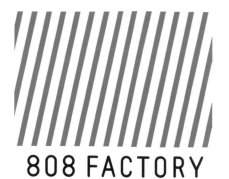

808 FACTORY
ハチマル ハチ ファクトリー

這是一年365天為植物生長環境進行最適化的室內無農藥蔬菜品牌。象徵葉菜類的鮮綠色條紋傳達了剛摘取的蔬菜新鮮、潔淨、安心且安全的訊息，並考慮到獨立使用的功能性設計。商標名稱則以Maru Gothic來提升辨識性與親和力。
【參考‧使用字體／基本字體：DIN】

808 Factory
CL／新日邦　2013年～
CD‧AD／水口克夫（Hotchkiss）　D／山中牧子（Hotchkiss）　CW／谷山雅計，伊坂真貴子（谷山廣告）
PR／村井敏雄、長澤公　P／村松賢一

此為介紹肉眼看不見卻無處不發揮作用的「酶」（即酵素）的網站。在法國插畫家Paul Cox帶有知性的筆觸裡，寄托了「天野酶製劑」對這個時代裡不僅要對看不見的東西心存敬畏，也要對科學抱持理解的態度與好奇心的想法。
【參考‧使用字體／基本字體：原創】

神奇的微觀世界
CL／天野酶製劑　2021年
CD／齋藤太郎（dof）　AD／水口克夫（Hotchkiss）
D／金子杏奈（Hotchkiss）　CW／細川美和子
PR／柴山繪里子（dof）

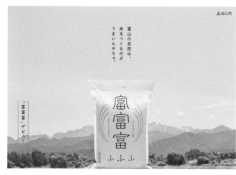

此為富山縣新稻米品牌「富富富」的商標、包裝和廣告藝術指導。「富富富」讓人產生食用香甜米飯泛起微笑（fufufu）的聯想，因而以富山的自然美景作為視覺效果，傳達麗水與富饒的大地蘊育出來的好米魅力，搭配標識裡的稻穗插圖，形成一體感。
【參考‧使用字體／平假名：Utayomi（基本字體）、漢字：原創】

富富富
ＣＬ／富山縣　2018～2020年
CD‧CW／岡本欣也（Okakin）
AD‧D／尾崎友則（Hotchkiss）
PR／岡本達哉（大廣北陸）

此為松原紙器製作所變更企業名稱時所創建的新商標併同網站更新。用日語紙盒發音的「ハ」與「コ」（ha-ko）組成標識，代表紙盒製造公司。商標名稱也以隸書體為基礎，營造現代風格印象。
【參考‧使用字體／基本字體：隸書體】

松原紙器製作所
CL／松原紙器製作所　2016年
AD／久松陽一（Hotchkiss）　D／尾崎友則（Hotchkiss）

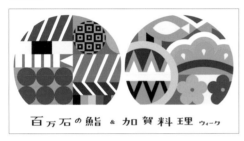

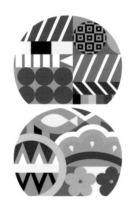

這是Gurunavi主辦的「Japan Restaurant Week金澤」活動廣告。用華麗而吸睛的象徵性標識視覺表現「百萬石的鮨」[21]與「加賀料理」。商標名稱字體為原創，展現輕快的Mincho（明朝體）印象。
【參考‧使用字體／原創】

Japan Restaurant Week （日本餐廳週）
CL／Gurunavi　2015年
AD‧D／久松陽一（Hotchkiss）

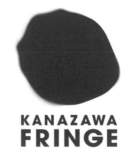

「KANAZAWA FRINGE」是金澤21世紀美術館與活躍於金澤市的美術督導所企劃，以被視為禁忌或不會拿到檯面上討論的內容為題，邀請國內外藝術家暫住金澤進行創作的活動。LOGO用強勁有力的粉紅色來表達充滿能量的作品，以及人與人的相遇時所帶來的發現與變化。
【參考‧使用字體／基本字體：Avant Garde Medium】

KANAZAWA FRINGE
CL／金澤市　2018年
AD‧D／尾崎友則（Hotchkiss）
CW／宮保真（Wazanaka）

21　江戶時代在加賀國石川郡金澤設置藩廳的加賀藩，年俸超過一百萬石而有「加賀百萬石」之稱，到了現代「百萬石之地」成了石川縣的代名詞。一石是十斗米，換算成容積是180.39公升。

75

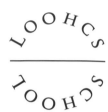

Loohcs

這是一所為了被視為問題兒童的孩子們，設立的新高中。「Loohcs」取自School（學校）的倒置拼法，含有將現有教育方式與學校顛倒過來的意思。名稱以石板雕刻文的Traja為基礎設計，為的是傳達學校目標在於盡到培養學生哲學與美學教養之希臘時代教育。【參考·使用字體／基本字體：Trajan】

Loohcs
CL ／ Loohcs　2018年
CD · AD ／水口克夫（Hotchkiss）　D ／山中牧子、金子杏菜（Hotchkiss）
CW ／照井晶博　PR ／上村真由（Hotchkiss）

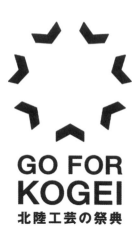

此為結合富山縣、石川縣和福井縣之富山市、高岡市、金澤市、能美市、小松市、鯖江市和越前市等七個都市的工藝平台創意指導，用七個箭頭組成的標識來象徵擁抱各種問題的工藝世界裡，創作者的感受與觀賞者的行動。【參考·使用字體／基本字體：Helvetica Medium】

GO FOR KOGEI
CL ／ Noetica　2020年
CD ／水口克夫（Hotchkiss）　AD · D ／尾崎友則（Hotchkiss）
CW ／蛭田瑞穗（writing style）

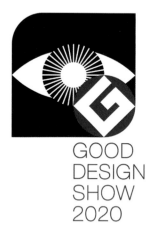

此件作品是為2020年GOOD DESIGN AWARD頒獎典禮、得獎作品展和頒獎活動的而進行的藝術指導。概念是以眼睛作為象徵，表達好設計，就是觀看世界的眼睛。
【參考·使用字體／基本字體：Helvetica Neue Thin】

GOOD DESIGN SHOW
CL ／公益財團法人日本設計振興會　2020年
CD ／水口克夫（Hotchkiss）　AD · D ／尾崎友則（Hotchkiss）

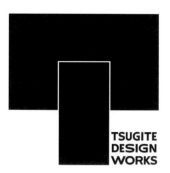

這是跟生活、商業活動等普遍相關的設計公司商標。用卯榫接合的「T」字設計來強烈表達成為事物接頭，創造各種關係的想法。
【參考·使用字體／原創】

繼手意匠店
CL ／繼手意匠店　2018年
AD · D ／久松陽一（Hotchkiss）

此為影像製作公司「GEEK PICTURES」的商標。用切割萬物的方形構成公司名稱的首字母「g」。

GEEK
CL ／ GEEK PICTURES　2007年
AD ／水口克夫（Hotchkiss）　D ／久松陽一（Hotchkiss）

全面指導momoclochanz演出之幼兒智育教育節目的商標、舞台、服裝和角色設計等。用色彩斑斕、充滿活力與夢想的標識來表達節目裡用豐富的歌唱、舞蹈和問答等激發孩童好奇心與想像力，明亮而充滿歡笑的世界觀。
【參考‧使用字體／原創】

猜拳！剪頭、石頭、布～
CL ／ KING RECORDS　2017年
AD‧D ／水口克夫、金子杏菜（Hotchkiss）　D ／上村真由（Hotchkiss）
© 「剪頭、石頭、布～」製作委員會

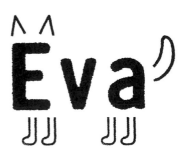

此為日本演員杉本彩所領導的動物環境與福祉協會Eva的標識，由「E、v、a」三個字母以及動物的耳朵、前肢、後肢和尾巴構成。
【參考‧使用字體／原創】

公益財團法人動物環境‧福祉協會 Eva
CL ／公益財團法人動物環境‧福祉協會Eva　2015年
CD‧AD ／水口克夫（Hotchkiss）　D ／久松陽一、尾崎映美（Hotchkiss）

「禮賓規格認證」是服務品質可視化的認證制度，原本以企業為對象，後來又創設「禮賓款待技巧標準」把個人服務品質可視化。標章裡的紅白色是日本國旗的顏色，懷紙則代表日本人的款待精神，藉此傳達服務周到有禮的印象。
【參考‧使用字體／Century Bold】

禮賓款待技巧標準
CL ／經濟產業省　2018年
CD ／齋藤太郎（dof）　AD ／水口克夫（Hotchkiss）
D ／尾崎友則（Hotchkiss）　PR ／上村真由（Hotchkiss）

iyamadesign inc.

居山浩二

Iyama Koji

PROFILE

藝術總監／平面設計師。畢業於多摩美術大學平面設計科。任職日本設計中心、atom之後成立 iyamadesign。以總體品牌行銷為主，廣泛涉及商品企劃開發到溝通計劃設計。主要作品有 「mt一紙膠帶」和蠟燭「倉敷製蠟」等品牌行銷，資生堂「Holiday Collection」、「和紙鋪 大 直」、集英社文庫「Natsuichi」活動、「東京大學醫科學研究所」、NHK大河劇「龍馬傳」等 藝術指導。獲得英國D&AD最高榮譽、坎城國際創意節金獎、SPIKES ASIA大獎、ONESHOW金 獎、CLIO金獎、NYADC金獎、DESIGN TOKYO大獎、日本文具大獎等殊榮。

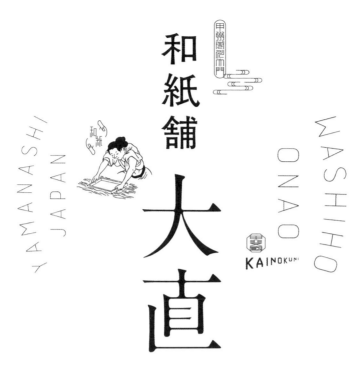

發展案例

標識是由幾個部分組成，包括抄紙職人的圖示、表傳統產地的章印，以及聯想到現代的歐文表記。商號的表記也做細部文字調整，打造時尚印象。

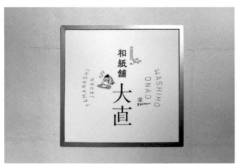

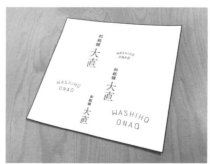

這是總部位在千年和紙產地山梨縣市川三鄉町的大直公司販售傳統與獨立開發的和紙製品商店標識設計，富日本傳統又符合現代生活形態，而且每個構成部分都經過系統化設計，能獨立用在各種場景。

【參考·使用字體／A1 Mincho Std Bold、Tsukushi Antique S Gothic Std B、Buford W01 Line】

和紙舖 大直

CL／株式會社大直　2022年　CD・AD・D／居山浩二　D／香西未來　D／影山咲子

mt
masking tape

「m」和「t」的襯線讓人聯想到拉出膠帶的模樣，巧妙融入紙膠帶的特色。

發展案例

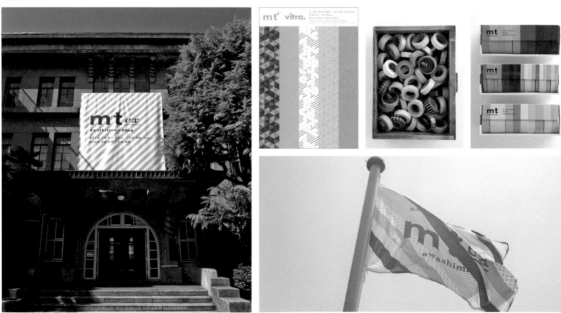

mt是把工業領域裡廣泛使用的遮蔽膠帶加入色彩與圖案，使從工業用品變成「文具雜貨」的紙膠帶商品，取自品牌masking tape的頭文字。商標裡藉由強化「mt」兩字的印象來傳達多樣化色彩與圖案的產品線，也可當作活動象徵使用，呈現自然通用的設計，簡單又迷你，在拓展全球品牌之際很快就提高知名度。

【參考・使用字體／Franklin Gothic Medium Regular】

mt
CL／KAMOI加工紙株式會社　2008年　AD・D／居山浩二

MT EXPO 2017
MT EXPO 2017
AT TOLOT .SAT.81.

2017.11.03.FRI.─11
10:30─19:00

發展案例

配合特製的方形筒狀紙膠帶，活動名稱和日期也做成四方形立體排列。

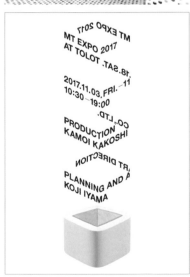

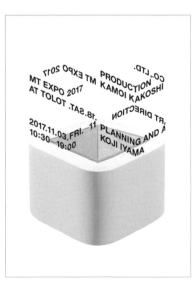

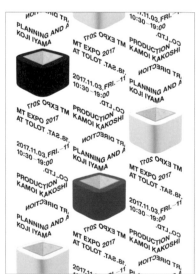

在國內外各種會場舉行宣傳mt魅力和潛力的活動。由於該會場是用幾個白色方塊組成的空間，因而以立方體和四角形作為展示主題，搭配特製的方形筒狀紙膠帶，除了當展示用也拿來限定銷售。標識也沿此形狀做四方形排列，即使是普通字體也能因為疊堆方式而突顯存在感。
【參考・使用字體／Helvetica Neue Bold】

MT EXPO 2017
CL／KAMOI加工紙株式會社　2017年　AD・D／居山浩二

>>>>>>>>> SINCE 1934 <<<<<<<<<

KURASHIKI SEIRO

×××××××××××××

製倉
蠟敷

×××××××××××××

FROM KURASHIKI,
A RENOWNED CRAFT DISTRICT OF JAPAN.
WE HOPE YOU ENJOY A MOMENT OF RELAXATION
WITH OUR SPECIALLY SCENTED CANDLES
– LOVINGLY CRAFTED USING
OUR UNIQUE MANUFACTURING PROCESS
AND HAND–SELECTED MATERIALS.

×××××××××××××

MADE IN KURASHIKI, JAPAN.

利用長年培養的傳統與技術，開發出融合現代的新產品。商標也以同樣的思考模式設想拓展外海市場的場景，採行漢字為主的設計。

發展案例

「倉敷製臘」是某個創業約90年的企業顧客一度使用的名稱，經提案獲得對方許可的情況下成了現在的品牌稱呼。商標裡採用古時「蠟」[22]字的寫法，瞬間喚起歷史與傳統的思潮，並引用字裡的「X」和「く」作為線條裝飾，形成統一感。
【參考‧使用字體／仿宋Std R、Mona-Regular、Novecento narrow Book】

倉敷製蠟
CL／帕格薩斯蠟燭株式會社　2017年　AD‧D／居山浩二

AOHAL CLINIC
ADVANCED SKINCARE STUDIO

設計時配合經由細胞分裂再生的皮膚印象，融入專案在未來橫跨多個領域的想像。

發展案例

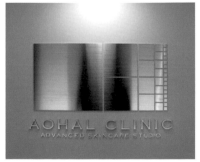

樂敦製藥所發起的「AOHAL PROJECT」是以肌膚護理為主，其診所「AOHAL CLINIC」的商標構想來自細胞分裂再生的皮膚構造，堅定又帶有科學的模樣，跟為數眾多的美膚診所有區隔，也避免流於業界貫有的女性化配色，採傳達信賴與品質的冷靜色調。
【參考‧使用字體／Copperplate Gothic Light‧Regular】

AOHAL CLINIC
CL／樂敦製藥株式會社　2010年　AD‧D／居山浩二

以文庫本²³＝口袋書的發想為起點，設計成把書裝進口袋的模樣。「S」是集英社（Shueisya）的首字母。

集英社文庫

Shueisha Bunko

發展案例

這是第一次做活動簡報時自主性附加的提案，建議更新已有三十年歷史的文庫系列標識。受到採用後，以店頭宣傳為重點，加上起用年輕有朝氣的藝人拍攝廣告，大力促進銷售，標榜夏日最佳閱讀的「Natsuichi」成了充滿話題，廣為人知的活動。
【參考・使用字體／原創】

集英社文庫 Natsuichi
CL／株式會社集英社　2006年　AD・D／居山浩二

bnbg

Japanese stationery brand
with high quality
and pleasant design

由於名稱本身已經具備獨特性，僅以此作為商標而
不另製圖示。

發展案例

此為根據「日常使用愉快的高功能、高品質文具」概念，一手包辦從命名、商標到商品設計的品牌建立。從日語「文具」的發音bunbogu取「bnbg」
的簡稱做為品牌名稱，並發揮圓形柔和輪廓的特性，設計出感覺親切的商標。
【參考‧使用字體／Langscape DevPooja Normal】

bnbg
CL／株式會社学研Sta:Ful　2016年　AD‧D／居山浩二

上州富岡駅

JŌSHŪ TOMIOKA STATION

挑選符合歷史背景環境的字體，調整輪廓使能
均衡收在與紅磚相同比例的矩形。

發展案例

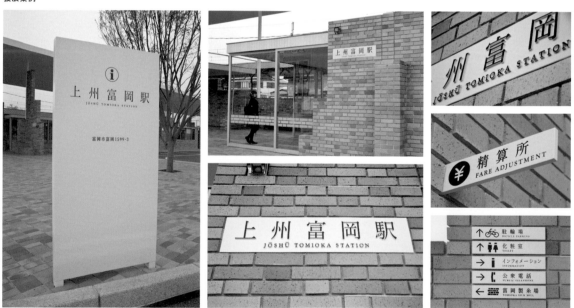

群馬縣富岡市的世界遺產富岡繅絲廠[24]是一座別具特色的紅磚建築，周圍許多老房子也是用磚瓦蓋成，翻修後的車站從而採用能傳達歷史的紅磚設計。
跟紅磚比例相同的矩形標牌，除了呼應建築物本身，融於景觀，且兼具辨識性等功能。
【參考・使用字體／Yu Mincho＋Kana 5go、Goudy Old Style Bold】

上州富岡站 標識計劃
CL／上信電鐵株式會社　2014年　AD・D／居山浩二　D／渡邊真由子

JAGDA
INTERNATIONAL
STUDENT
POSTER AWARD
2022

簡單的標識設計能同時對應年年變化的主題。
經細部微調，巧妙營造出原創的感覺。

發展案例

從活動企劃階段開始即參與這個廣募來自世界各地設計科系學生作品的比賽，會中邀請國內外知名設計師擔任評番委員，旨在經由世界等級的競賽培育
未來有望的設計師。在標識方面，以任何人都能簡單辨識，任何主題都能隨機應變的設計為前提。
【參考・使用字體／Novecento narrow Light】

JAGDA 國際學生海報設計大賽
CL ／公益社團法人日本平面設計協會　2019年　AD ／居山浩二　D ／石田和幸

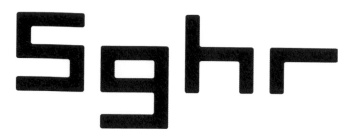

用單純的水平垂直線條構成堅定的印象，能融
於多樣化商品的顏色與形狀。

Sghr café

SGHR REWORK

本名「SUGAHARA GLASSWORKS INC.」的手工玻璃品牌改以「Sghr」的名稱作為商標，在拓展國內外市場時發揮了引人注目的效果。其他多角化業務也因應個別發展方向，在必要時製作易於辨識的標識。
【參考‧使用字體／原創、Quicksand Book Regular, Novecento wide Light, Novecento wide Medium】

Sghr
CL／菅原工藝硝子株式會社　2010年　AD‧D／居山浩二

發展案例

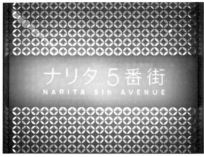

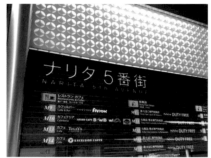

ナリタ 5 番街
NARITA 5th AVENUE

此為成田國際機場第二航廈裡店鋪面積居冠國內機場的免稅商店標識。有許多海內外奢侈品牌進駐，加上仿高級商店林立的紐約曼哈頓中心「第五街」的名稱，因而以「耀眼光彩」為構想，在「番」字做亮點設計，並將相同設計元素套用在其他部分。
【參考・使用字體／Kozuka Gothic Pr6N】

成田 5 番街
CL ／成田國際空港株式會社　2007年
AD・D ／居山浩二

發展案例

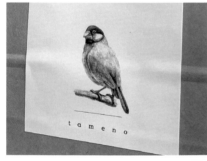

わたしのための

tameno

注重健康食材與美味的點心品牌「tameno」名稱來自品牌的三大期許，即為了活得像自己、為了珍惜自己、為了豐富人生──tameno＝「為了」。在商標設計過程中，所有的字母均使用相同設計元素，唯tameno的「a」增添了溫柔伴隨的印象。
【參考・使用字體／A1 Mincho Std Bold】

tameno
CL ／ tameno　2021年　AD・D ／居山浩二

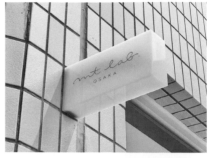

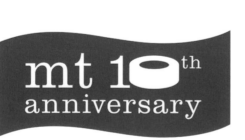

作為探索與進一步思考和實現mt紙膠帶可能性的場所，「mt lab.」是個全然不同以往的實驗性空間，因而用手繪的方式突顯與其他mt標識的差異。
【參考‧使用字體／原創】

mt lab.
CL／KAMOI加工紙株式會社　2008年
AD‧D／居山浩二

這是為了記念mt誕生十周年，在日本五大城市舉辦活動的象徵性標識，以各地高掛宣傳旗幟的印象作設計，「10th」的「0」用膠帶的剪影來表現。
【參考‧使用字體／Clarendon LT Std Light】

mt 10th anniversary
CL／KAMOI加工紙株式會社　2017年
AD‧D／居山浩二

玻璃
HARI

此為菅原工藝硝子紀念創業88周年，與精釀啤酒「COEDO」合作生產原創啤酒的標識。特意用堂而皇之的設計來突顯公眾陌生的商品名稱，具點綴效果的英文字母則兼顧拼音的功能。
【參考‧使用字體／Tsukushi Old Gothic Std B】

玻璃
CL ／菅原工藝硝子株式會社＋COEDO BREWERY　2020年　AD‧D ／居山浩二

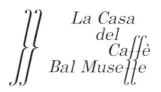
La Casa del Caffè Bal Musette

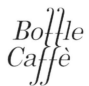
Bottle Caffè

「Bal Musette」是家以樂器為名的烘培咖啡館，因開發瓶裝咖啡而製作該商標，是從店名產生音樂～樂譜的聯想。
【參考‧使用字體／Century Regular】

Bottle Caffe
CL ／Bal Musette　2013年　AD‧D ／居山浩二　D ／杉村武則

此為大學研究所研討會的名稱標識，從過去艱澀難懂的內容改為平易近人的名稱之後，每年都更新標識平面設計，印刷海報做宣傳，吸引許多人參加。
【參考‧使用字體／原創】

Love Labo
CL ／東京大學醫科學研究所　2017年　AD‧D ／居山浩二

＃平成
最後
映画

這是由11位導演在平成最後一天拍攝短篇電影集的標識。附隨在標題的井字號暗示了導演的人數。
【參考‧使用字體／A1 Mincho Std Bold】

＃平成最後電影
CL ／＃平成最後電影　2019年　AD‧D ／居山浩二

DaiDo

01

02

ERATO KAWAOKA
INFECTION-INDUCED HOST
RESPONSES PROJECT

03

estää

04

05

06

喇乃
KiKiNO

07

08

09

KM
SK

NEO-VIROLOGY

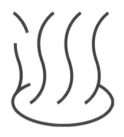

10

11

12

■01：DaiDo CL／株式會社大同 2021年 ■02：design tools CL／公益財團法人日本設計振興會 2011年 ■03：ERATO CL／ERATO 河岡感染宿主應答網路計劃 2013年 ■04：estaa CL／MOONBAT株式會社 2018年 ■05：溫柔手帕展 CL／公益社團法人日本平面設計協會 2011年 ■06：IMAO SERVICE CL／株式會社IMAO SERVICE 2015年 ■07：JAGDA學生大賽 CL／公益社團法人日本平面設計協會 2015年 ■08：KAMOI 100TH ANNIVERSARY CL／KAMOI加工紙株式會社 2022年 ■09：喇乃 CL／菅原工藝硝子 2020年 ■10：KMSK CL／KMSK 2019年 ■11：NEO VIROLOGY CL／東京大學醫科學研究所 2016年 ■12：巡 CL／Jun Momose 2016年

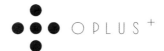

REST

13 14 15

TNA

山田養蜂場
YAMADA BEE FARM

16 17 18

yu zu ｜ ゆず

このはな

19 20 21

渋谷区渋谷四丁目五番五号

22 23 24

■13：O PLUS　CL／株式会社OFFICE PLUS　2017年　■14：REST　CL／菅原工藝硝子　2015年　■15：RUBBER SOUL　CL／株式會社RUBBER SOUL　2019年　■16：TNA　CL／TNA Co., Ltd.　2009年　■17：V　CL／東京大學醫科學研究所　2013年　■18：山田養蜂場　CL／株式会社山田養蜂場　2002年　■19：yuzu　CL／菅原工藝硝子　2014年■20：ZERO MEGA　CL／株式会社ZERO MEGA　2017年　■21：Konohana　CL／Konohana　2015年　■22：山崎文榮堂　CL／株式会社山崎文榮堂　2005年　■23：書蟲獎　CL／株式会社Discover 21　2014年　■24：TOKYO MIDTOWN DESIGN HUB KIDS WEEK　CL／TOKYO MIDTOWN DESIGN HUB　2009年

canaria inc.

德田祐司

Tokuda Yuji

PROFILE

創意總監／藝術總監。在電通、KesselsKramer之後於2007年創設
canaria。擅長用概念貫徹從品牌、產品、專案開發到溝通，以及總體設
計創意和指導。代表作品有：I LOHAS、FLOWFUSHI、finetoday、
SPACEPORT CITY、ANA avatarin、EN、吉乃川、豐岡戲劇節、
NEWoMan、DUO等。

い·ろ·は·す
I LOHAS ®

以字懷寬而曲線圓滑的小塚明朝（Kozuka Mincho）為基礎，把平假名的商品名稱做成平易近人的設計，讓更多人都能接受。

發展案例

因關注食物里程[25]而開發日本最輕量保特瓶（12公克），在品牌測試中被評選為口感最佳的礦泉水「I LOHAS」，擺脫「自然與療癒」，建構了更積極主動的飲用水品牌印象。透過用「選擇」、「飲用」和「擠壓」的小動作來改變世界的訊息，展開（綠化）運動廣告；包裝設計以「風車」為象徵性標識並作為品牌圖示。
【參考·使用字體／基礎字體：Kozuka Mincho】

I LOHAS
CL／日本可口可樂株式會社　2009年　CD·AD／德田祐司　D／山崎萬梨子、藤井幸治

25　食物里程（food miles）是「食物從產地到消費者餐桌的運送距離」，以「重量×距離」做計算，再乘上每種運輸方式的二氧化碳排放指數就能計算出二氧化碳排放量。

FLOWFUSHI

該標識在兩個「F」結合起來的側面做鋒利設計，製造高級和洗鍊的印象；考慮到當刻印使用時的雅緻與便利性，調整成正方形。商標名稱也搭配標識，做成扁平設計，達到整體平衡。

這是以愛情運睫毛膏聞名的彩妝品牌重塑計劃，在「產品導向」的概念下涵蓋產品開發、包裝、網站到商品陳列架等全面設計，利用不受既定概念束縛的自由發想，提升小奢華彩妝的品牌力道。商標名稱設計參考自古即有的歐文字體，以「Times New Roman」為基礎，賦與品牌高格調。

【參考．使用字體／基礎字體：Times New Roman】

FLOWFUSHI

CL／株式會社FLOWFUSHI　2014年　CD・AD／德田祐司　D／藤井幸治、加藤真由子、畔柳未紀、大津裕貴　P／北川武司

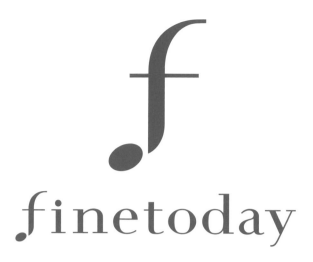

finetoday

象徵性標識是個像音符的「f」，用網格檢視線條的角度與粗細，
找到躍動感與安定感的平衡點。

finetoday

商標名稱是配合象徵性標識的元素做設計，突顯象徵性標識「f」
的存在感，並經過緊密的計算確保其作為文字的視覺辨識性。

發展案例

finetoday資生堂是銷售護膚、護髮和盥洗用品的公司。這是在該公司成立之際，全面指導包括命名在內的CI專案。標識設計承襲了資生堂的美意識
DNA，基於「finetoday＝創造美好的今日是創造全世界的喜悅」的概念，以世界通用的音符為主題，重視愉快、輕快與潔淨的感受。
【參考‧使用字體／基礎字體：Didot】

finetoday

CL ／株式會社finetoday資生堂　2021年　CD ／齋藤太郎（dof）、德田祐司　AD ／德田祐司、藤井幸治　D ／山崎萬梨子、井上悠、Jung Yi Chow　P ／天野貴功

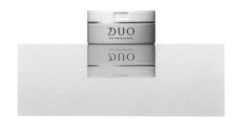

這是一個高度結合自然與科學的護膚品牌，把更新設計的重點放在商標，於「DUO」的「D」融入「2」的設計以體現品牌哲學，並用原創字體直覺性地傳達品牌概念，確立風格。設計簡潔又顧及護膚品牌的高尚優雅。
【參考・使用字體／原創】

DUO
CL／Premier Anti-Aging株式會社　2019年
CD／德田祐司　AD／德田祐司、社領亨
D／井上悠、梶安紀子、荒川果穗　P／北川武司

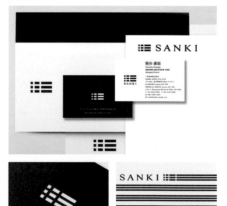

這是以舶來品時尚為中心，提案各種生活形態之三喜商事的CI更新。水平延伸的線狀標識，表徵累積60年的真正價值，以及寄託在公司名稱裡的三喜：人人之喜、品牌之喜、SANKI之喜。商標名稱以「Garamond」為基礎，展現現代銳利風格。企業顏色則選用代表希望的純白色。
【參考・使用字體／基礎字體：Garamond】

SANKI
CL／三喜商事株式會社　2021年
CD／德田祐司　AD／藤井幸治　D／竹田真琴、井上悠　P／天野貴功

發展案例

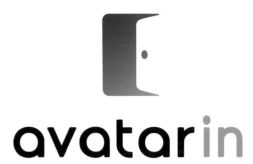

avatarin是個可以實現意識「瞬間移動」的平台。為了讓人簡單就能了解這項全新科技與服務，進行了包括命名、商標、VI製作與視覺選定在內的溝通設計。標識設計是從瞬間移動得到靈感，基於「Here & There」（這裡和那裡）的概念做成門的模樣。原創字體的商標名稱也設計成帶有現代風格的幾何輪廓，又顯得平易近人。
【參考‧使用字體／基礎字體：ITC Avant Garde Gothic】

avatarin
CL／avatarin株式會社　2019年
CD／德田祐司　AD／藤井幸治　D／大津裕貴
P／天野貴功

發展案例

豊岡演劇祭
Toyooka Theater Festival
2020

這是兵庫縣豐岡市，透過戲劇和觀光兩大產業振興其專案計劃中，把整個城市看成一座劇場的「豐岡戲劇節」標識設計。涵蓋了劇場和市內外多個區域的各式各樣活動，標識因而採取了沙灘、山脈、溫泉和城牆等各地代表性景觀的線狀圖示組合而成，並選用可以襯托綠色自然景觀的紅色。考慮到戲劇節長遠的未來，文字則採用正統但不失靈活的字體。
【參考‧使用字體／基礎字體：Mainichi News Mincho】

豐岡戲劇節
CL／兵庫縣豐岡市‧豐岡戲劇節執行委員會　2020年　CD／德田祐司　AD／德田祐司、社領亨　D／平野晴子
P／天野貴功

吉乃川

YOSHI NO GAWA
FLOWING SINCE 1548

此為有470年歷史的新潟酒廠「吉乃川」品牌重塑計劃。新品牌「吉乃川Minamo」，定位在「豐富每日生活的酒」，並推出百飲不厭，清爽辣口適合夜飲的新品，以適應當前的時代。商標透過現代風格的鬍子字體強勁又溫柔地傳達「吉乃川Minamo」啜飲一口就能在嘴裡散開，長保爽口的風味，搭配以河川為平面設計的標籤，象徵了層次豐富的韻味。
【參考・使用字體／原創】

吉乃川 Minamo
CL／吉乃川株式會社　2019年
CD／德田祐司　AD／萩原瑤子
D／平野晴子、大津裕貴　P／北川武司

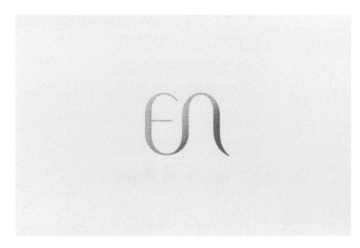

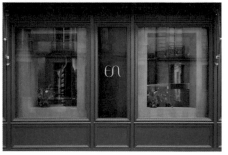

該品牌這間位在巴黎歐地恩區（Quartier de l'Odéon）的日本美顏沙龍店，次件作品是在策劃期間成形的，內容涵蓋了品牌的命名、商標、包裝、網站和空間指導。「EN」的名稱取自日語的「緣」，表「與當下的自我之美相遇是種人生僅此一次的體驗」的概念，並用赤金箔的燙印來展現日式美感與奢華。
【參考・使用字體／原創】

EN
CL／LENOR JAPAN株式會社　2018年
CD／德田祐司　AD／山崎萬梨子
D／竹田真琴　P／天野貴功

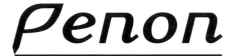

發展案例

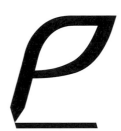

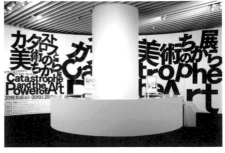

這是使用森林認證木材進行脫塑，兼具道德與時尚的文具品牌塑造，旨在設計賞心悅目，富有知性與高級感，且能觸發收藏慾望的商品。跟著產品文案的概念「改寫未來之筆」，把商標的首字母「P」設計成筆的模樣，而底下表徵筆跡的橫線和與之接觸的筆尖便是視覺的焦點所在。
【參考‧使用字體／原創】

Penon
CL ／株式會社Penon　2021年
CD‧AD ／德田祐司
D ／井上悠、荒川果穗、平野晴子、竹田真琴
P ／北川武司

發展案例

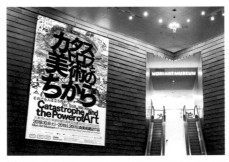

這是一檔舉辦於森美術館的企劃展，為了表達自然災害和戰爭將釀成大災難的社會訊息。設計師將文字呈現出一種從崩塌中堆疊而起，迎向未來的積極手法，表現人類不畏天災人禍，從困難中奮起的創造性和復原力。作品選用精鍊強勁的「Tsukushi Gothic」字體，並調整到粗體的最極限，營造出厚重而充滿力量的氛圍。
【參考‧使用字體／基礎字體：Tsukushi Gothic】

大災難與美術的力量展
CL ／森美術館　2018年
CD ／德田祐司　AD ／藤井幸治
D ／大津裕貴、畔柳未紀
P ／北川武司

這是canaria過去曾開發過的新聞APP「Gunosy」的圖示更新。以為人熟知的飛機圖示為基礎，為了降低新聞報導的印象，加入符合新版Gunosy的趣味性和親和力。在配色上使用了象徵潮流的紅色、娛樂的粉紅色，以及智慧的藍色，整體設計顯得更具趣味感，以適應當前的時代。【參考·使用字體／無】

Gunosy
CL／株式會社Gunosy　2021年
CD／德田祐司　AD／藤井幸治　D／井上悠　P／天野貴功

江原河畔劇場
Ebara Riverside Theatre

此為戲劇作家平田Oryza擔任藝術總監的劇場標識，以充滿溫馨感受的紅磚建築劇場為造形，用擬人的幾何造形和浮現於隙縫間的「EBARA」表達「人」與「江源＝EBARA」的熱情和自負是劇場的支柱。為了讓人感受到那份熱情、自負與今後的劇場歷史，文字的部分，則走學院感卻又柔和的風格。【參考·使用字體／基礎字體：ZEN Old Mincho】

江原河畔劇場
CL／青年團　2020年
CD／德田祐司　AD／德田祐司、社領亨　D／平野晴子

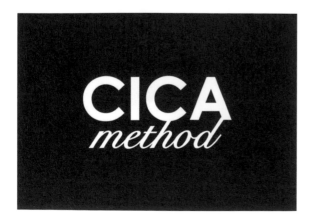

此件作品的概念，是將美容大國的韓國廣為人知的CICA成分「雷公根萃取物」，再搭配日本傳統植物成分的醫藥外用品[26]。「CICA」加上「method」的命名，一下就提升了日本民眾，對於產品的認知與理解。堅固的哥德體，搭配書寫體的設計同時也表現出醫學的信賴感和美容特有的柔和感。【參考·使用字體／基礎字體：Century Gothic、Snell BT】

CICAmethod
CL／株式會社Cogit　2021年
CD／德田祐司　AD／德田祐司、岡崎菜央　D／荒川果穗　P／北川武司

　26　原名「醫藥部外品」，根據日本「醫藥品、醫療機器等品、有效性與安全性確保等相關法律」，屬「對人體的作用和緩，不屬機械器具類等」的化妝品。

發展案例

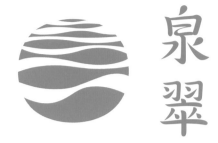

這是以「享受專屬兩人的豐富寧靜時空」為概念，重新設計的城崎溫泉旅館「泉翠」的商標。用來自商號的湧泉、圍繞城崎溫泉的山與川來表現「兩人的永恆時光」。象徵性的翡翠色是引用「翠」字的原意，即「擁有美麗純潔羽衣之鳥」的顏色。
【使用字體／基礎字體：華康楷書體】

泉翠
CL／城崎溫泉 泉翠　2019 年
CD／德田祐司　AD／德田祐司、社領亨
D／平野晴子、大津裕貴
P／天野貴功

發展案例

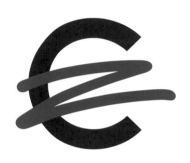

此為創業理事的中島真以及代表理事的小國士朗兩人，祈願能盡早實現「癌症是可治癒之病」而發起的活動。採用刪除癌症——在Cancer的「C」畫兩條線——這種動作形象化設計，簡單傳達這是一個任何人都能輕鬆參與，藉由眾人之力創建支援癌症治療研究機制的活動。明亮的洋紅色點出了積極的印象。
【參考‧使用字體／原創】

deleteC
CL／特定非營利活動法人deleteC　2019 年
CD‧AD／德田祐司　D／社領亨、平野晴子　P／北川武司

發展案例

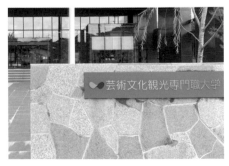

這是2021年在以鸛鳥棲息地聞名的兵庫縣豐岡市創校的公立藝術文化觀光技職大學的標識，在大鳥展翅的輪廓裡交織了無限大的記號。藍色和粉紅色分別代表「藝術文化」與「觀光」，祈願學生能像翱翔於空中的鸛鳥，飛躍在世界的舞台，成為架接不同領域的橋梁。
【參考‧使用字體／基礎字體：Koburi Gothic、Gill Sans】

藝術文化觀光專門職大學
CL／藝術文化觀光專門職大學　2021 年
CD‧AD／德田祐司　D／平野晴子、大津裕貴
P／天野貴功

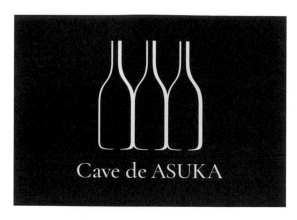

該品牌是葡萄酒研究家杉山明日香所經營的葡萄酒店。看起來像三個酒瓶又像兩個酒杯的LOGO，表徵「購買」與「享受」，展現出葡萄酒特有的優雅與格調。相互連結的設計則傳達了品嚐葡萄酒時無限的喜悅。
【參考，使用字體／基礎字體：Cormorant Garamond】

Cave de ASUKA
CL／株株式會社Aux Trois Soleils　2021年
AD／德田祐司　D／竹田真琴、岡崎菜央　P／北川武司

這是由兩個日本品茶師創立的有機茶飲品牌，品牌解構傳統飲茶的形態，建立「品茗旅遊」的世界觀，以此吸引新粉絲。瞄準年輕世代和海外伴手禮的需求，並強調新的日本茶品茗風格，故將品牌名稱的「SAUDADE」拆解，再重組拼成「茶」字。
【參考，使用字體／基礎字體：Perpetura Titling MT】

SAUDADE
CL／SAUDADE TEA株式會社　2014年
CD・AD／德田祐司　D／山崎萬梨子、加藤真由子

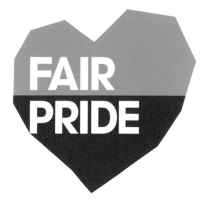

JADA是一個日本運動禁藥防制機構，它們的業務包括實施運動禁藥檢查、推廣反禁藥教育，以及從事相關調查研究活動。其LOGO以口號「FAIR PRIDE」作為設計，概念是要為自己的感到驕傲，用未經打磨的原石形狀象徵公平，搭配代表JADA的藍色，意味著每人的頭頂上其實都有一片淺藍色的天空，表現自己具有無限可能。
【參考，使用字體／基礎字體：ITC Avant Garde Gothic】

JADA
CL／公益財團法人日本運動禁藥防制機構　2018年
CD／中村直史（五島列島Nakamura Tadashi社）、德田祐司
AD／藤井幸治　D／大津裕貴　P／天野貴功

發展案例

此作品以「重新提案醋的世界」的概念，為人氣飲用醋的Oaks Heart創建強調日本傳統新品牌的全新設計。直線構成的正方形LOGO便是拆解「醋」字之後再重新組成的。本是文字但也可當成圖案使用，具有高度的通用性。
【參考‧使用字體／基礎字體：Impressum】

OSUYA
CL／內堀釀造株式會社　2010年
CD／德田祐司　AD‧D／小島真理子

發展案例

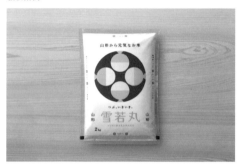

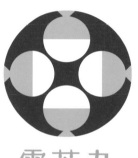

米粒飽滿，閃耀白色光芒的「雪若丸」是山形縣稻米的新品牌。標識以「日本的活力始於餐桌」為主題，紅色大圓象徵日本、白綠相間的小圓則是盛滿飯的碗。可愛的造型與配讓人聯想到一家人圍繞在餐桌的笑臉，也傳達了用歡笑和米飯打造日本元氣的想望。
【參考‧使用字體／原創】

雪若丸
CL／山形縣　2018年
AD／德田祐司　D／山崎萬梨子、平野晴子、竹田真琴
P／天野貴功

發展案例

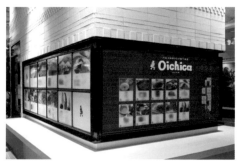

餐廳「Oichica」位在福岡PARCO地下街，提倡九州地產地消的餐飲區。擬人化標識Oichica君造型像是在走路，看上去就像會發出器食相互碰撞，喀喀作響的聲音，表現出餐廳裡人來人往的熱鬧印象。原創的商標名稱字體在視覺上也具有佳肴蒸氣熱騰與香味四溢的印象。
【參考‧使用字體／原創】

Oichica
CL／株式會社PARCO　2010年
CD／德田祐司　AD／山崎萬梨子　D／藤井幸治

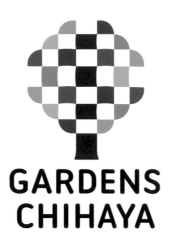

GARDENS
CHIHAYA

這是2021年4月在福岡縣福岡市千早開業的大型綜合設施「GARDENS CHIHAYA」的商標，以象徵花園（GARDENS）的樹，和在此地以「紡織」起家的高橋集團形成編織樹「Woven Tree」的概念。豐富的色彩表徵該設施的多樣性，在縱橫交錯的花布設計裡寄托了對光明的未來、城市與生活的美好關係的想望。
【參考‧使用字體／基礎字體：Ubuntu Titling】

GARDENS CHIHAYA
CL／高橋株式會社　2021年
CD／德田祐司　AD／大津裕貴　D／大津裕貴、社領亨　P／北川武司

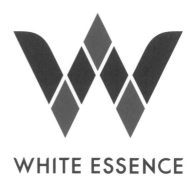

WHITE ESSENCE

這是個用醫療技術達到心理滿足的美白牙齒品牌重塑案例。CI是由WHITE ESSENCE的首字母W組成的象徵性標識，用以傳達新的品牌任務——亮白的牙齒、閃耀的人、光彩的人生。視覺化設計起到了對顧客和員工傳達品牌使命的作用。
【參考‧使用字體／基礎字體：Futura】

WHITE ESSENCE
CL／WHITE ESSENCE株式會社　2021年　CD／齋藤太郎（dof）、德田祐司
AD／藤井幸治　D／岩城弘晃　P／天野貴功

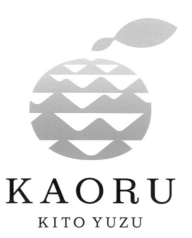

KAORU
KITO YUZU

德島縣木頭地區產的「木頭柚」堪稱日本第一柚，在高級餐廳和日本料理亭的使用率高達80%。該案例即是以木頭柚為材料之甜點和雜貨的品牌商標設計。直接把柑橘類的酸味與清香託付在「KAORU」（飄香）這個融入山地與香氣等設計訊息的品牌名稱裡，並把德島的山脈景觀化成品牌標識。
【參考‧使用字體／基礎字體：Mainichi News Mincho】

KAORU KITO YUZU
CL／株式會社黃金之村　2016年
CD‧AD／德田祐司　D／山崎萬梨子、萩原瑤子、畔柳未紀

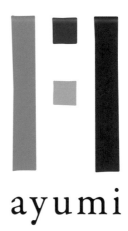

ayumi

此為熊本天草地方的木耳品牌商標。由於木耳是用原木栽培真菌，標識裡用「點＝菌」、「線＝原木」的組合來表現長成有機形狀的木耳。經營者期望能立足天草，對外推廣木耳，就像過去有天草本之稱的活字印刷傳教書是從天草地方傳到日本各地的一樣。因為如此，ayumi的商號和標籤裡的裝飾線是參考天草本的印刷字體設計而成。
【參考‧使用字體／參考天草本的印刷字體】

ayumi kinoko
CL／有限會社步產業　2014年
CD‧AD／德田祐司　D／藤井幸治、山崎萬梨子

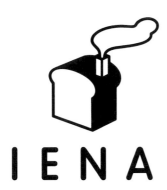

IENA

PARI - PARI FUWA - FUWA
MOCHI - MOCHI SAKU - SAKU,
DORE GA SUKI? DORE MO SUKI!

這是一對年輕的夫婦所經營複設咖啡館的小麵包店，每天早上都有使用
符合日本人胃口的米做成的麵包出爐。其標識便以麵包坊為主角，視覺
化傳達了現烤麵包的美味。在歐文字體方面，重視可長久使用的普遍性，
選用與標識相符，帶有寬大印象的字體，再做圓滑度的調整。
【參考‧使用字體／基礎字體：VAG Rounded】

IENA
CL ／ IENA　2013 年
CD ／小田桐昭、德田祐司　AD‧D ／加藤真由子　P ／藤木美惠子

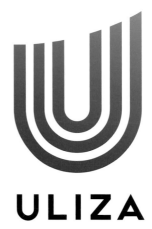

ULIZA

這是一個日本自創以企業用戶為導向，提供先進視頻分發技術與安心快
速支援服務之雲端視頻分發平台的商標，其概念來自於「透過視頻分發
提高企業的可能性」，因而將服務的三大特徵以三條線作視覺呈現，並
用右升而上的形狀代表公司成長的期許。
【參考‧使用字體／原創】

ULIZA
CL ／株式會社 PLAY　2021 年
CD‧AD ／德田祐司　D ／大津裕貴、平野晴子　P ／北川武司

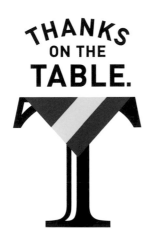

配合湘南 T-SITE 的開業，SKYLARK 開了一家等級較高，取用當地食材
的家庭餐廳。標識設計的舞台是家人聚在一起享受大自然豐收的桌子，
並做了喜慶裝飾的點綴。
【參考‧使用字體／ImprintMT Shadow、DIN】

THANKS ON THE TABLE.
CL ／株式會社 SKYLARK　2014 年
CD‧AD ／德田祐司　D ／山崎萬梨子、湊村敏和

這是一家結合「行銷」、「財金」與「經營法務」等三個專門領域，培
養新商務領袖的學院。三元素構成的箭號，象徵貫穿新時代，同時也是
引導方向的指南針。配色則選用了代表能量與熱情的紅色作為主要顏色。
【參考‧使用字體／基礎字體：Frutiger】

中央大學商學院
CL ／中央大學　2007 年
CD ／德田祐司　D ／村上祥子

good design company

水野 學
Mizuno Manabu

PROFILE

good design company代表。創意總監／創意顧問。1972年生於東京。從多摩美術大學平面設計科畢業後於1998年成立good design company，業務內容涵蓋了品牌與商品企劃、圖形、包裝、室內設計、廣告宣傳到長期品牌策略。主要作品有，相鐵集團、熊本縣「熊本熊」、三井不動產商標、JR東日本「JRE POINT」、中川政七商店、久原本家「茅乃舍」、黑木本店、尾鈴山蒸留所、i-ll「東京巧克力工廠」、Oisix、NISHIKI食品「NISHIKIYA KITCHEN」、再春館製藥所「Domohorn Wrinkle」和NTT DOCOMO「iD」等。獲得The One Show金獎、CLIO Awards銀獎等國內外多個獎項。擔任自主企劃營運品牌「THE」的創意總監。著有《知性始於知識》（朝日新聞出版）、《從「銷售」到「暢銷」。水野學的品牌設計講座》（誠文堂新光社），以及與山口周合著的《打造世界觀「感性×知性」的工作技巧》（朝日新聞出版）[27]等。

27 原著名稱各是『センスは知識からはじまる』（朝日新聞出版）、『「売る」から、「売れる」へ。水野學之ブランディングデザイン講義』（誠文堂新光社）、與山口周合作的『世界觀をつくる「感性×知性」之仕事術』（朝日新聞出版）。

三井不動産
MITSUI FUDOSAN

LOGO以「＆」符號，象徵三井不動產的理念，設計上加入了縝密的比例與線條，以一種低調的方式，為這個長年受到喜愛的象徵性符號，披上現代化的設計。歐文的商標則在徹底研究碑文後，融入了襯線體與無襯線體兩種字體的個性。

發展案例

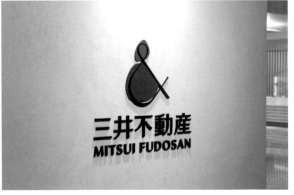

活躍於世界舞台的三井不動產，商標以未大幅改變印象的情況下，以新面貌登場。符合持續進化的企業形象，商標名稱從傳統無襯線體，改為結合襯線體個性的碑文字體，融和了傳統／信賴、新穎／熟悉的矛盾元素。象徵都市與自然、活動與休息等不同概念共存的紅藍「＆」符號，在調整傳統手繪線條的強弱與比例後，呈現出一股嶄新的樣貌。

三井不動產
CL／三井不動產株式會社　2021年　CD・AD／水野學（good design company）　D／good design company

ARUHI

「U」裡的黃色光也經過各種測試，最後決定採用像表面張力一樣略微溢出的設計。商標的名稱則是參考自無襯線體之中具長遠歷史，誕生於19世紀的古典字體。

變化形式

アルヒ

發展案例

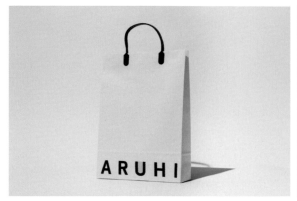 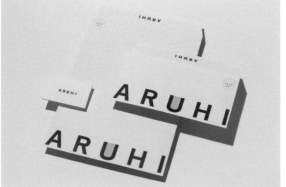

此為日本最大專辦住宅貸款之金融機構的品牌重塑。公司名稱「ARUHI」由山本高史命名，取自臘語「開始」的意思。這裡僅用公司名稱作為商標設計，而無其他造型輔助，是為了製造深刻視覺印象，著重突顯公司名稱的存在感。「U」內圍的黃色，象徵對於顧客買房後展開新人生旅程的祝福──「祈願U（您）的人生充滿光」。

ARUHI

CL ／ARUHI株式會社　2015年　CD ／山本高史（kotoba）　AD ／水野學（good design company）　C ／山本高史、阿部希葉（kotoba）　D ／good design company

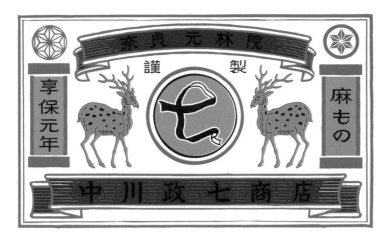

中川政七商店創業已有300年的歷史，為了讓人感受到品牌
悠久的歷史，設計時採用日本自古以來的視覺配置方式，將
「七」作為視覺中心，並以仿麻布的方式呈現，麻布家紋和
正倉院寶物殿古書裡記載的鹿則做成平面的對稱式布局。

變化形式

中川政七商店

發展案例

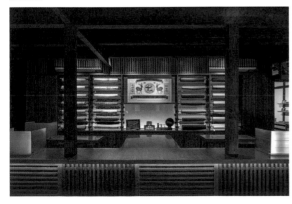

中川政七商店在1716年創業於奈良，是家擁有超過300年歷史的老店，推廣以手工紡織的麻布製品為主的各地工藝製品。2007年good design company
主動提案，品牌當時並不存在其「企業商標」，因此希望可以透過設計，表達看起來歷史久遠，在觀看瞬間就能傳達300年老店實力的感覺。商標名稱
以悠久的高格調楷書體為基礎，加入筆觸作字，營造優質而獨特的印象。

中川政七商店

CL ／株式會社中川政七商店　2008年　CD・AD ／水野學（good design company）　D ／ good design company　P ／淺川 敏　室內設計／宮澤一

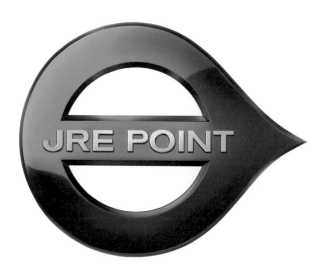

LOGO的形狀看似小寫的「e」，視覺熟悉度高，
容易理解，同時也具備一股如鐵路般厚實的特有
動感。

發展案例

「JRE POINT」是JR東日本集團統合過去分散在車站商業設施、Suica（類似悠遊卡）和網路訂票Eki-net的集點服務。該品牌在成立之初，從命名、商標到廣告等都是由good design company負責，並請來POOL的小西利行根據十幾二十年後的規劃，嚴選品牌名稱，最後決定使用「JRE POINT」的稱呼。「E」有各種含意，包括JR東日本的「EAST」和日語裡「好」的意思。

JRE POINT

CL／株式會社JR東日本企劃　2015年　AD／水野學（good design company）　D／good design company　C／小西利行（POOL inc.）

Tokyo Swimming Association

變化形式

TSA

發展案例

此為連續兩屆奧運金牌得主北島康介，擔任會長的「東京都游泳協會」的LOGO。形如水流，又似波濤，螺絲般的螺旋狀設計帶有一股壯瀾之勢。淺藍色也讓人產生水和泳池的聯想。

東京都游泳協會

CL／公益財團法人東京都游泳協會　2014年　CD‧AD／水野學（good design company）　D／good design company

HOTEL THE MITSUI

K Y O T O

主標識中的那一條線，其實在線條的前後，加入了細微的墨跡筆韻設計，
概念取自漢字書法的「一」，表達一心一意的待客之道。

HOTEL THE MITSUI KYOTO是日本首屈一指的豪華飯店，在提案概念之前，先收集資料與古地圖，
從京都的地理、歷史和文化來解讀三井家的歷史。「擁抱日本之美——EMBRACING JAPAN'S
BEAUTY——」的標語點出了該飯店的價值，是存在於空間、景觀、料理和服務等周全的「日本之
美」，也發揮了指引每個參與者的作用。

HOTEL THE MITSUI KYOTO
CL／三井不動產集團　2020年
品牌顧問・AD／水野學（good design company）
D／good design company
C／蛭田瑞穗（writing style）

再春館製藥所

變化形式

Saishunkan Pharmaceutical co.,ltd

這是為了獲得新的顧客而實施的品牌重塑計劃，以「親近人本，正視肌膚」的概念階段性地更新包
裝與網站設計。以人為本的思想也是再春館製藥所的經營理念，因而商標裡的「春」字中央調整成
「人」的模樣。

再春館製藥所
CL／株式會社再春館製藥所　2017年
CD・AD／水野學（good design company）
D／good design company
C／蛭田瑞穗（writing style）　Web／花村太郎

發展案例

NISHIKIYA
KITCHEN

NISHIKIYA KITCHEN提供種類豐富的調理包食品，用「世界料理『簡單』上桌」的概念來經營品牌。商標名稱的設計結合現代風格的無襯線體，以及具有歷史感的雕刻字體，反映出優質真空密封食品加工技術與傳統料理的對比。

NISHIKIYA KITCHEN
CL ／ NISHIKI食品　2020年
CD・AD ／水野學（good design company）　D ／good design company　C ／蛭田瑞穗（writing style）室內設計／ LINE-INC.

發展案例

久原本家來自明治26年（西元1893年）在福岡縣糟屋郡久原村（現久山町）成立的一家醬油工廠，現在「茅乃舍」已經成為聞名全國的品牌。象徵性標識的圓，是月亮、太陽，也是日蝕，在禪宗思維裡有「世界」的意思，象徵久原本家的原點，一滴醬油的精華，也是茅乃舍高湯的精萃。

茅乃
CL ／株式會社久原本家集團總部　2013年
CD・AD ／水野學（good design company）
D ／ good design company

創業明治十八年 黒木本店 芋麦米焼酎一筋

商標 登録

商標名稱字體取用18世紀初在中國使用的字體，那也是燒酒原料的蕃薯從中國傳到日本的時期。

從明治18年起一直受到日本國民喜愛的黑木本店生產了許多知名的燒酒如「百年孤獨」、「喜六」和「中中」等。標識裡的字體傳達了酒廠對傳統的堅持，搭配紋章世界裡表「木」的「黑色長方形」設計，廣泛用在號衣[28]、圍裙、T恤和手巾等。

黑木本店
CL／黑木本店　2013年
CD・AD／水野學（good design company）
D／good design company

HYDEE.B

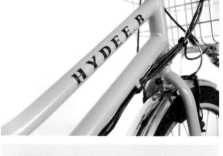

HYDEE.II

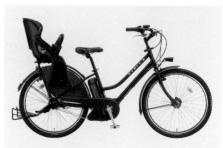

這是一個講究親和力，一下就能引人注意的經典標識設計，具有不受時代影響的真實感。

「HYDEE.B」是自行車製造商Bridgestone Cycle和時尚雜誌 VERY，以及good design company共同開發的電動自行車。可乘載孩童，堅固、安全又實用，造形時尚有品味，為陳腔濫調的自行車業界帶來一股新風潮。繼HYDEE.B之後又推出增加新功能的HYDEE.II。
※ HYDEE.B現已停售。

HYDEE
CL／Bridgestone Cycle株式會社、VERY（光文社）　2011年
CD・AD／水野學（good design company）
D／good design company

發展案例

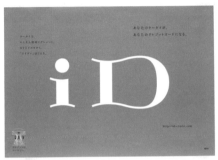

「iD」是NTT DOCOMO的手機信用卡，隨手機功能不斷提升，實現了取代書面身分證明，用以識別個人的可能性。在行動電話將快速貼近人類生活的概念下，取名「iD」，用小寫的「i」表人，「D」則設計成錢包的形狀。

※ 現在有部分商標和設計可能有所變更。

iD
CL ／ NTT DOCOMO
2005年　CD・C ／曾原剛
CD・AD ／水野學（good design company）
D ／ good design company

[廣告]
CD ／友原琢也（REWIND）
CD・AD ／水野學
C ／友原琢也（REWIND）、太田惠美（太田惠美事務所）
D ／ good design company

發展案例

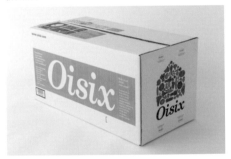

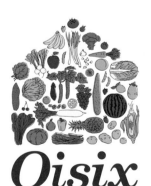

以房屋作為商標設計的原型，為的是傳達「用蔬菜提供充滿微笑的餐桌」之品牌訊息，並用帶給人安心與信賴感的襯線字體設計名稱。

創業於2000年的Oisix以販售有機蔬菜的網路商店起家，其電商網站「Oisix」有約34萬名定期宅配會員（截至2021年12月底）。為了清楚表明自家業務是蔬果銷售商，採用產生超市聯想的商標設計。

Oisix
CL ／ Oisix ra大地株式會社　2016年
CD・AD ／水野學（good design company）
D ／ good design company

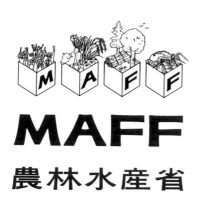

日本的農林水產省是負責國內糧食穩定供應的行政部門（相當於台灣的農委會）。以生命之源的食物在未來穩定擴張的形狀為概念，進行標識設計。日文名稱結合了來自漢字書法的Mincho（明朝體），和西洋的Gothic體。考慮到國際場合的使用，強化了歐文名稱威風凜凜的印象。

農林水產省

CL／農林水產省　2008年
CD‧AD／水野學（good design company）　D／good design company

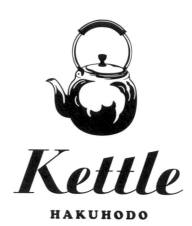

博報堂Kettle是島浩一郎和木村健太郎在2006年創立的。象徵性標識傳達了用創意激起世界熱情的概念，再搭配強勁又柔和的文字設計。

博報堂 Kettle

CL／博報堂Kettle　2006年
CD‧AD／水野學（good design company）　D／good design company

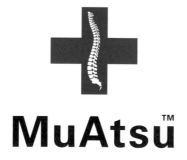

「MuAtsu」是1969年基於醫療現場的反饋而開發的寢具，MuAtsu Plus則是承襲理念，進化功能的品牌。標識是從雅斯拉比斯的權杖得到靈感，強烈傳達了該品牌是「醫療現場首選寢具」的事實。選用易於辨識，具功能性與信賴感的字體作為名稱設計。

MuAtsu

CL／昭和西川株式會社　2021年
CD‧AD／水野學（good design company）　D／good design company

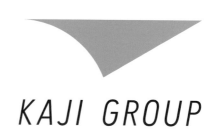

石川縣是日本最大合成長絲纖維產地，KAJI集團則是當地一家老牌的纖維製造商，有「絲」、「織」、「編」（針織）、「裝」（服飾）等四個紡織業務，也跨及機械和技術領域。箭頭狀的標識代表了集團內的公司同心齊力，帶給日本紡織業超越古今動力的想望。

KAJI GROUP

CL／KAJI尼龍株式會社　2014年
CD‧AD／水野學（good design company）　D／good design company

自從「TOKYO SMART DRIVER」專案啟動以來，東京高速公路的交通事故確實有所減少，也降低了因事故而發生的塞車與二氧化碳排放量。「粉紅色方格旗」的CI不但醒目，也具有安心和舒適的感覺。由於當時是透過電台廣播進行宣導，特別注重「用聽的也能傳達訊息」的設計。

TOKYO SMART DRIVER
CL ／首都高速道路　2011年
CD ／小山薰堂　CD・C ／嶋浩一郎　AD ／水野學（good design company）
C ／渡邊潤平、小藥元

尾鈴山蒸留所是黑木本店的另一個酒廠，除了燒酒也用傳統技術生產琴酒和威士忌。以宮崎縣在地書法家的真跡為主，搭配環繞蒸留所的山脈，以及原創的鈴噹印章，傳達了尾鈴山蒸留所的獨立性。

尾鈴山蒸留所
CL ／尾鈴山蒸留所　2016年
CD・AD ／水野學（good design company）　D ／good design company

慶祝開業10周年的東京中城更新其標識，用更有深度的「M」字顏色來象徵過去10年來培養起來的盎然綠意，昇華質感的字體則傳達了東京中城力求進化的城市建設意念。

東京中城
CL ／東京中城管理株式會社　2017年
CD・AD ／水野學（good design company）　D ／good design company

NIHONMONO是中田英壽走訪日本各地，發現「日本」（NIHON）「真實之作」（HONMONO），讓更多人了解日本文化之美，重新發現日本文化的企劃。用「日本國旗的圓」、NIHON的「N」和HONMONO的「H」組成標識，也隱含了中田「NAKATA」的N，和英壽「HIDETOSHI」的H在其中。

NIHONMONO
CL ／株式會社 JAPAN CRAFT SAKE COMPANY　2021年
CD・AD ／水野學（good design company）　D ／good design company

10

柿木原政廣

Kakinokihara Masahiro

PROFILE

1970年出生於日本廣島。離開DRAFT後在2007年成立「10」。主要作品有
singingAEON、R.O.U.、藤高毛巾品牌宣傳、角川武藏野博物館、靜岡市美術館、
NEWoMan YOKOHAMA、信每MEDIA GARDEN的CI與標牌規劃，以及多個美術館海報。
自2012年起在米蘭家具展展出紙牌遊戲「Rocca」。著有繪本《Pon Chin Pan》和《一
個字繪本》[29]，由福音館出版。

　[29]　原著名稱各為『「ぽんちんぱん』和『ひともじえほん』。

Kadokawa Culture Museum

發展案例

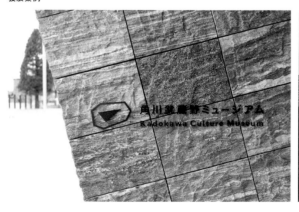

此案是所澤的新地標「所澤SAKURA TOWN」裡「角川武藏野美術館」的標識與標牌系統。LOGO使用了前進到下一個時代的「箭頭」，以及從多個面向看待與感受事物，伴隨時代邁進的「多面體」等造型。在空間指標的部分，除了有影像的「動態標示」，一般靜態圖標也帶有個性化動感。
【參考·使用字體／原創】

角川武藏野博物館
CL／公益財團法人角川文化振興財團　2020年　AD·D／柿木原政廣　D／渡部沙織

静岡市美術館
SHIZUOKA CITY
MUSEUM of ART

發展案例

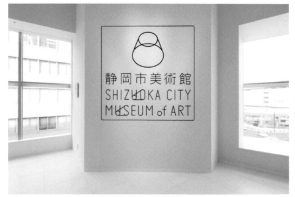

這是2010年在靜岡車站前設立的美術館。由於是市政美術館,因次特別重視「共同參與」,譬如館內的空間指標牌,便是開設工作坊邀請市民共同製作的,也與當地公會一起創作大型蒔繪等。標識體現了「察覺不同觀點」的概念,兩個圓重疊起時,會因為意識到哪個圓在上面而產生觀點的變化,而這也是設計的初表──讓美術館成為接觸藝術家觀點,帶來新發現的場所。

【參考‧使用字體/原創】

靜岡市美術館
CL/公益財團法人靜岡市文化振興財團　2010年　AD‧D/柿木原政廣　D/石黑 潤

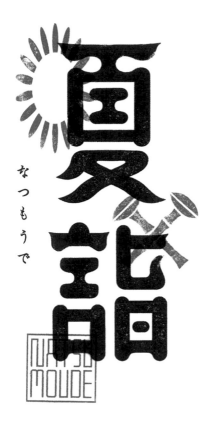

發展案例

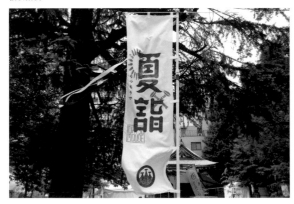

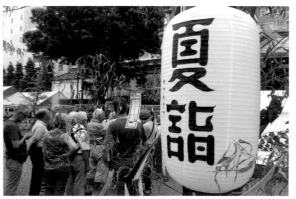

本案是為了推廣「夏詣」這個新習俗，這是一個鼓勵大家在年中夏越之祓[30]到七夕期間前往寺廟神社參拜的活動。該活動已經逐漸從淺草擴大到台東區，再從東京遍及日本全國各地。字體是根據寶印[31]等自古以來即有的文字，設計成符合社院環境的樣式。
【參考・使用字體／寶印】

夏詣
CL／淺草神社　2014年　AD・D／柿木原政廣　D／西川友美

FUJITAKA
TOWEL

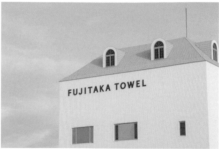

藤高公司在創業100周年之際決定高掛旗幟。新標識是由兩個飄揚在風中的三角旗組成的F，象徵了對製造業的信念。這也是一把意識之旗，代表了公司和員工的遠大志向。
【參考·使用字體／DIN BOLD】

FUJITAKA TOWEL
CL／株式會社藤高　2017年～
AD·D／柿木原政廣　D／西川友美

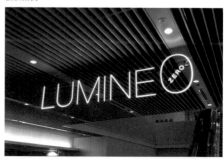

這是位在直通新宿車站的綜合設施NEWoMan五樓的LUMINE文化交流館LUMINE 0（LUMINE ZERO）的標識、圖形工具和概念影像製作。標識是用兩個四邊形創造空間印象。
【參考·使用字體／原創】

LUMINE 0
CL／株式會社LUMINE　2016年
AD·D／柿木原政廣　D／犬島典子

發展案例

#わたしも投票します

VOICE PROJECT是個不隸屬於任何政黨或企業，由市民發起的活動，只為了呼籲民眾前往投票。所有參與支持該活動的人都是自願性地無償援助。以文字為主的標識也能當作SNS圖標使用。
【參考·使用字體／原創】

VOICE PROJECT
2021年
AD·D／柿木原政廣　D／佐佐木在

發展案例

這是由記者川島蓉子擔任店長，思考「什麼是有愛的購物？」之社群「偏愛百貨店」的標識，每個字都經過獨特的設計，代表人人不一的偏好。
【參考·使用字體／原創】

偏愛百貨店
2021年～
AD·D／柿木原政廣　D／內堀結友、佐佐木在

這是20110年開業的雜貨店，以蜂窩結構作為視覺軸，應用在標識和其他視覺裡。標識裡的星星代表希望，飛鳥是歡樂，船意味著雜貨店要把美好的東西呈獻給顧客的使命。
【參考‧使用字體／原創】

R.O.U
CL／R.O.U株式會社　2010年～
AD‧D／柿木原政廣
D／內田真弓、犬島典子、西川友美、石黑 潤

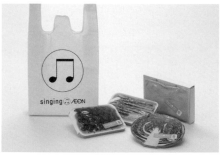

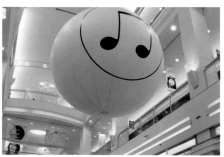

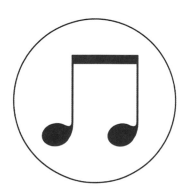

singing AEON的企劃是從製作品牌書開始。基於創建一個讓人在無意間哼唱閒逛的賣場的概念，而有了音符的設計，並廣泛應用在包裝和店頭等許多宣傳工具裡。
【參考‧使用字體／Helvetica】

singing AEON
CL／AEON株式會社　2004年
AD‧D／柿木原政廣
D／福岡南央子、前澤拓馬、內田真弓、池田 勉

發展案例

松竹芸能

這是一家以大阪為據點，歷史悠久的娛樂公司，設籍在此的落語家（單口相聲演員）人數多於其他，支撐了日本傳統演藝。為了向海外傳播，也製作專用的歐文字體。
【參考‧使用字體／原創】

松竹藝能
CL／松竹藝能株式會社　2008年
AD‧D／柿木原政廣　D／根來裕子

發展案例

這是所謂的溝通科學。知識不只用「點」來傳播，也描繪了人與人連成的「線」，從而創造未來。
這個標識擴大了時間與空間的深度想像，隱含了機構希望把人串聯起來的想望。
【參考‧使用字體／原創】

CSC
CL／國立研究開發法人科學技術振興機構　2014年
AD‧D／柿木原政廣　D／犬島典子

01

02

03

04

05

06

■01：富士中央幼稚園　CL／富士中央幼稚園　2002年　■02：信 MEDIA GARDEN　CL／信濃 日新聞社　2018年　■03：Yamaguchi Center for Arts and Media　CL／2022 Yamaguchi Center for Arts and Media [YCAM]　2013年　■04：NEWoMan YOKOHAMA　CL／LUMINE CO.,LTD.　2020年　■05：土木展　CL／21_21 DESIGN SIGHT、公益財團法人三宅一生設計文化財團　2016年　■06：梺　CL／株式會社R.C.CORE　2021年

07

09

10

11

12

■07：學研70th　CL／株式會社學研控股　2016年　■08：TOMOKO KODERA　CL／鑽石交易商株式會社柏圭　2009年　■09：KOKUYO DESIGN AWARD 2015
CL／KOKUYO　2015年　■10：金之房　CL／Unifrutti　2016年～　■11：BRA TOP　CL／株式會社UNIQLO　2010年　■12：TOKYO-GA　CL／2011- TOKYO-
GA All rights reserved.　2012年

Global
Literacy

01

02

本人

03

04

FOOD
PARK

05

06

■01：Global Literacy　CL／株式會社Odyssey Communications　2021年　■02：motone　CL／有限會社Sun U Ni　2014年　■03：本人　CL／株式會社
R.C.CORE　2019年　■04：iino naho　CL／iino naho　2016年　■05：FOOD PARK　CL／EVERY HOMEY控股　2017年　■06：野口木材店　CL／有限會社野
口木材店　2000年

clⓞntete

07

Wood Technological Association of Japan since 1948

公益社団法人
日本木材加工技術協会

08

TOKOROZAWA
SAKURA TOWN

09

10

ÆONPaY

11

12

■07：clantete　CL／株式會社GI Village　2013年　■08：日本木材加工技術協會　CL／公益社團法人日本木材加工技術協會　2018年　■09：所澤SAKURA
TOWN　CL／KADOKAWA CORPORATION　2020年　■10：未來的夏日禮物　CL／株式會社三越伊勢丹控股　2014年　■11：AEON Pay　CL／AEON株式會社
2021年　■12：L'art de Rosanjin　CL／Guimet　2013年

15 DEGREES Ring

PATTERNS AS TIME
DNP

ifs未来研究所
WORK WORK SHOP

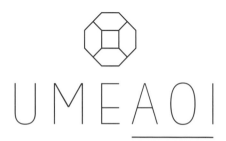

UMEAOI

■01：DEGREES Ring　CL／鑽石交易商株式會社柏圭　2009年　■02：Salone in Roppongi　CL／株式會社笹生八穂子事務所　2013年～　■03：Patterns as Time　CL／大日本印刷株式會社（DNP）　2019年　■04：ifs未來研究所 WORK WORK SHOP　CL／伊藤忠Fashion System株式會社　2014年　■05：第四銀行140周年記念事業　CL／株式會社第四銀行　2013年　■06：UMEAOI　CL／Hotman株式會社　2013年

07

08

sorriso

09

まいにち
AEON
CARD

10

めがね

11

12

■07：Shizuoka City Museum of Art 10th　CL／公益財團法人靜岡市文化振興財團　2020年　■08：構築環境展 BUILT ENVIRONMENT: AN ALTERNATIVE GUIDE TO JAPAN　CL／國際交流基金　2018年　■09：Sorriso　CL／株式會社 Own Cosmetic　2016年～　■10：每日 AEON CARD　CL／AEON CREDIT SERVICE株式會社　2005年　■11：電影《眼鏡》　CL／眼鏡商會　2007年　■12：電影《東尼瀧谷》　CL／株式會社 WILLCO　2003年

CEMENT
PRODUCE DESIGN

金谷 勉

PROFILE

在大阪、東京和京都皆設有據點,從事廣告行銷、企業網站設計、包裝和產品設計等業務。從整理目的開始,進行涵蓋諮詢與行銷的企劃,提案設計的本質。另一項業務是,與超過600個工廠、職人合作,推動日本中小企業振興的「全民地方產業合作活動」,思考落實於流通的必要行動。

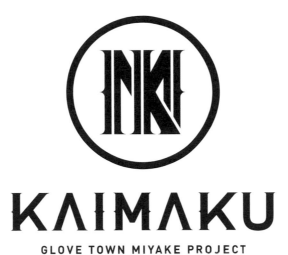

KAIMAKU

GLOVE TOWN MIYAKE PROJECT

發展案例

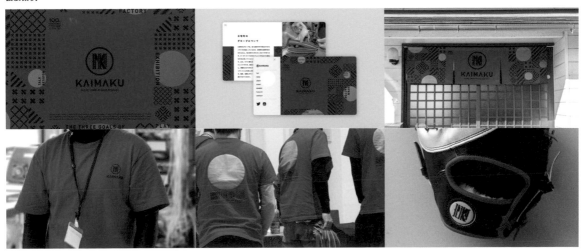

「KAIMAKU」是2021年棒球手套產業迎向100周年之際，追溯奈良三宅町職人製造歷史的活動。其標識是把KAIMAKU的「K」和三宅町（Miyake-chou）的「M」疊在一起，縱斷K與M的三條線代表了三宅町的三（Ⅲ）和活動的三大目標：傳承、安定、挑戰。現代化的排版，結合帶有正宗棒球隊印象的襯線體，形成繼承百年傳統，開創未來的標識。
【參考・使用字體／DIN】

KAIMAKU

CL／三宅町　2021年　AD／石山麟　D／石山麟、中道亮平、米田航　P／三嶋貴若、中谷勇輝

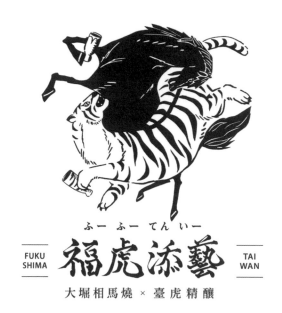

ふー ふー てん いー

FUKU
SHIMA 福虎添藝 TAI
WAN

大堀相馬燒 × 臺虎精釀

發展案例

此為日本福島傳統工藝「大堀相馬燒」與台灣精釀啤酒品牌「臺虎精釀」合作企劃的標識。概念是大堀相馬燒的「奔駒走馬」與臺「虎」精釀相互合作，迎向未來的模樣。在虎馬力奔的書法印象中，傳達了陶匠與釀酒職人精心細膩的工藝。
【參考·使用字體／原創】

福虎添藝

CL／本田屋本店有限會社　2022年　AD／江里領馬　D／江里領馬（設計）、丸山步（插圖）、惣田美和子／道草（書法）　P／三嶋貴若、倪筱涵

山梨の酒　　　　　　名山の水

發展案例

此為山梨縣的地酒。美味可口的理由來自四周環繞的「名山」所蘊育的「名水」，點點滴滴都溶入好山好水的濃郁風味而取名為「山之酒」。標識設計的目的，旨在透過地酒向顧客傳達山梨縣的魅力，感受當地山、水、米、酒等風土。在包裝設計裡也放入野山羊和鶯等在當地出沒的動物，增添魅力。
【參考·使用字體／原創】

山之酒
CL／山梨縣酒造協同工會　2018年　AD・D／志水明　P／三嶋貴若

ICE COORDE

「ICE COORDE」是涼爽材質紡織品牌,從戶外到日常活動裡能保護使用者免於夏日炎熱和紫外線的侵害。在「穿出涼爽與好心情」的概念下,採用讓人聯想到冰塊稜角的輪廓與溫度「℃」的題材設計,傳達了商品觸感涼爽的特色。
【參考・使用字體/原創】

ICE COORDE
CL/ELECOM株式會社　2020年　AD/江里領馬　D/中道亮平

Sweets with all the words of gratitude inside " Arittake "

ことのはをかし
KOTONOHA OKASHI

發展案例

KOTONOHA OKASHI是個甜點品牌，在包裝上用動物名稱來取代傳達感謝的話語裡的某些文字，形成一種令人發出會心一笑的文字遊戲[32]。溫和的動物插圖底下有著特殊的主題和滿滿的謝意[33]，搭配平假名的商品名稱來表達隱藏在其中的文字遊戲＝「KOTONOHA」（言語）。
【參考・使用字體／Yumicyotai 36p kana】

KOTONOHA OKASHI
CL／綠製菓株式會社　2021年　AD・D／黑田理紗　P／中谷勇輝

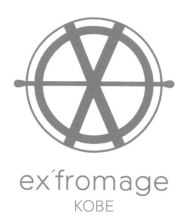

ex´fromage
KOBE

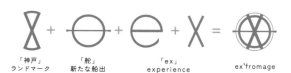

「神戸」 ランドマーク　　「舵」 新たな船出　　「ex」 experience　　ex´fromage

品牌的名稱是由經驗（Experience）、卓越（Excellent）的經驗者（Expert）之「ex」，和法語的起司「fromage」結合而成，概念是出於起司專家之手的極致甜點體驗，就要從神戶起航的意思。LOGO標識可拆解為神戶港燈塔、船舵、e和x。
【參考‧使用字體／原創】

ex'fromage KOBE
CL ／ QBB六甲奶油株式會社　2018年
AD‧D ／志水明　P ／三嶋貴若

「MINIO」是個沒有一絲多餘，極力追求輕、薄，以及使用順手的小型皮革品牌。商標也承襲了這樣的精神，用簡單的文字來強化品牌的說服力，象徵「去蕪存菁」的斜線則成為品牌圖示。
【參考‧使用字體／原創】

MINIO
CL ／ ELECOM株式會社　2020年
AD‧D ／江里領馬

發展案例

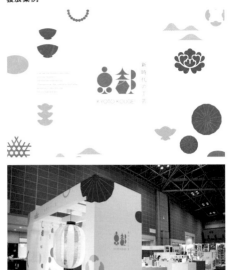

這是立足傳統產業城市「京都」，創造未來工藝的專案。其標識以京都的寺廟神社為主題，結合工藝裡簡單的基本圖案，帶來新的感受。筆觸的印象也增添了手工和傳統工藝的質感。
【參考‧使用字體／原創】

新時代工藝 京都
CL／京都傳統產業博物館‧ 京都市　2022年
AD／仲川依利子　D／中道亮平

發展案例

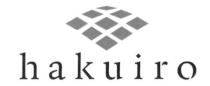

金澤的金箔產量占日本國內99%，「hakuiro」是為了讓金箔更貼近人們生活而創立含有金箔的凝膠美甲品牌。其標識令人想起金箔閃亮的光芒，商標名稱設計則傳達出處理金箔是種細活的氛圍，兩相結合起來，產生了傳統和新穎的感受。
【參考‧使用字體／Iowan Old Style】

hakuiro
CL／今井金箔　2022年
AD‧D／福森美晴　P／川村紗里香

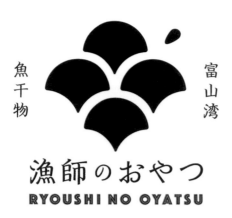

由於該品牌是選用有富山寶石之稱的「螢光魷魚」等做成的乾貨而取名「漁民小吃」。以海浪和漁網為題材的標識做成鏤空設計，正好可以看到包裝裡的產品。一旁看似魚躍飛濺而出的水花，表徵「漁民小吃」將從富山的海飛躍前往全國的顧客。
【參考・使用字體／RcP Floren Gothic】

漁民小吃
CL／KANETSURU砂子商店　2018年
AD・D／志水明　P／三嶋貴若

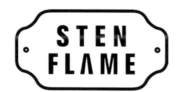

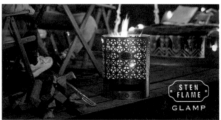

由於其商品也能充當火盆或炊具使用，取帶給人類希望之光的含意，在不鏽鋼（STEN）所創造的火焰之光（FLAME）的概念下成立了該戶外用品牌。標識是焊接在商品上的，因此設計了一種能在印刷模板上展現粗獷又具吸睛作用的字體。
【參考・使用字體／原創】

STENFLAME
CL／丸山不鏽鋼工業　2020年
AD・D／志水明　P／中谷勇輝

發展案例

「CRAFTOUR」提供由導遊帶領在石川縣山中體驗漆器傳統工藝製作的旅遊服務。其LOGO是把卍（萬）字傾斜後連接在一起的「紗綾形」進行調整，用來表現CRAFTOUR的「C」與「T」。紗綾形有「不間斷」和「長久」的意思，藉此祈願山中漆器的傳統在今後也能源遠流長。
【參考・使用字體／原創】

CRAFTOUR

CL／篠崎健治　2021年
AD／江里領馬　D／石山麟　P／三嶋貴若

發展案例

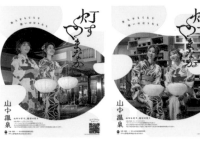

石川縣加賀市有個盛產漆器，享「木頭的山中」之譽的溫泉勝地「山中溫泉」。這是山中溫泉街夜裡點燈之「點亮山中」的企劃和藝術指導作品。象徵企劃活動的碗形燈籠剪影、提燈恍惚的光影、遊客漫步溫泉街的足跡等全都表露在標識設計裡。
【參考・使用字體／原創】

點亮山中

CL／一般社團法人山中溫泉觀光協會　2021年
AD／江里領馬　D／石山麟　P／三嶋貴若

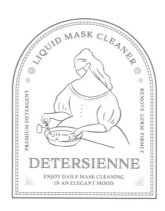

此為日本一流木工產業所在地栃木縣鹿沼市的木工品牌專案「KINOMA」。標識用樹木的年輪和紋理來傳達可上溯約四百年前日光東照宮的興建帶動了鹿沼市木工產業繁榮的歷史，在木紋裡也反映了「KINOMA」的字母（以右上為起點）。
【參考‧使用字體／原創】

KINOMA
CL ／鹿沼的名產輸出促進協議會　2022 年
AD ／江里領馬　D ／黑田理紗　P ／三嶋貴若

此為口罩芳香清潔劑「DETERSIENNE」的商標設計，名稱是由清潔劑的「DETERGENT」和法語的女性名詞「GIENNE」組成。以戴口罩的女性為中心，製造高雅印象的標識，可以讓平日洗口罩的過程在濃郁的芳香中增添一種彷彿畫作的優雅氣氛。
【參考‧使用字體／AdornS Engraved】

DETERSIENNE
CL ／株式會社橄欖技研　2021 年
AD ／志水明　D ／黑田理紗　P ／中谷勇輝

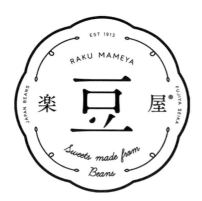

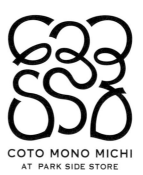

為了創建一個傳達豆菓子本質、傳統與新穎性的品牌，直接以商品名稱作為標識，採用若干疊在一起的小豆圍繞在放大的「豆」字四周形成輪廓的設計，搭配以傳統Mincho（明朝體）為基礎的字體，在筆劃和點的部分加入豆子和葉子等元素，表達傳統與創新。
【參考‧使用字體／Tsukushi Old Mincho】

樂豆屋
CL ／冨士屋製菓本舖　2016 年
AD‧D ／志水明

COTO MONO MICHI是CEMENT PRODUCE DESIGN和支援日本地方製造業的生產者共同思考與創造，藉以傳達其想法和成果的場所。象徵性標識是以大阪市靭公園裡盛開的花朵為題，用商店名稱的首字母交織而成，反映了對該場所的期望——成為傳達生產者的想法，促進其與地方人士（顧客）的聯繫，雙方都能一圓花開的夢想的場所。
【參考‧使用字體／原創】

COTO MONO MICHI AT PARK SIDE STORE
CL ／CEMENT PRODUCE DESIGN LTD.　2020 年
AD‧D ／江里領馬

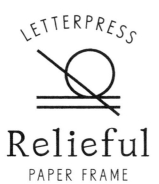

「Relieful」是利用活版印刷「經壓力產生凹凸質感」的特性，創造浮雕加工效果的紙框。標識僅用圓形和簡單的線條來表達手動活版印刷機獨特的形狀，搭配文字邊緣凝著的墨汁，傳達了活版印刷的魅力。
【參考・使用字體／原創】

Relieful
CL／CEMENT PRODUCE DESIGN LTD.×有限會社山添　2020年
AD・D／福森美晴

這是記念公司創業六十周年的標識，結合了60與環繞地球奔跑的松鼠，祝願行銷全球的東洋堅果能像松鼠一樣，將幸福的種子傳播到世界各地，不斷成長與突破。
【參考・使用字體／原創】

東洋堅果60周年標識
CL／東洋堅果食品株式會社　2018年
AD・D／志水明　P／三嶋貴若

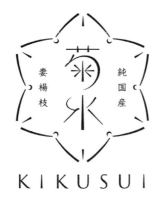

「菊水產業」是一家位於大阪府河內長野，用國產烏樟和白樺木製作牙籤的企業，其品牌LOGO狀似一朵用牙籤排成菊水開花的模樣，是從公司的徽章變化而來。所有的筆劃都以牙籤的形狀或有小芥子[34]之稱的牙籤頭為題，就連英文標記也可找到牙籤的造型。
【參考・使用字體／原創】

菊水
CL／菊水產業株式會社　2016年
AD・D／志水明

日文的「鈴」，亦作「飾」。用來裝飾寺廟神社、佛壇佛具與神轎等的金屬零件叫「金具」，即裝飾用金屬零件。「之-KAZARINO-」便是應用這種裝飾技術創造物品，增添生活樂趣的品牌，為的是希望藉由裝飾的力量帶給人們幸福。商標裡帶入了裝飾金屬精緻的模樣，以及職人雕刻銳利和柔的曲線。【參考・使用字體／原創】

鈴（飾）之 -KAZARINO-
CL／株式會社 竹內　2020年
AD／仲川依利子　D／中道亮平

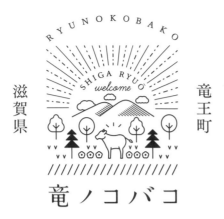

01

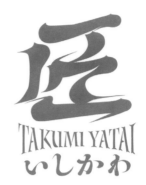

02

03

LiFERE

04

05

06

■01：龍的KOBAKO　CL／未來公園龍王　2019年　【原創】　■02：TAKUMI YATAI　CL／AEON MALL株式會社　2021年　【原創】　■03：吹上之森　CL／池永鐵工株式會社　2019年　【原創】　■04：LiFERE　CL／ELECOM株式會社　2022年　【原創】　■05：Fabricware　CL／藤田陶器株式會社　2022年【Opificio neue】　■06：KARADA香草舍　CL／株式會社Barca Fiore　2020年　【Tsukushi Old Mincho】　※【】內為參考‧使用字體。

07

08

09

10

11

12

■07：PATISSERIE GALETTE BUTTER SADN　CL／PATISSERIE GALETTE　2020年　【Trajan sans】　■08：MOLMONO　CL／株株式會社A.T.M　2022年【原創】　■09：AKARIYA　CL／北堀江 灯屋　2021年　【原創】　■10：神 Fruwa　CL／梅香堂　2016年　【原創】　■11：motifo　CL／CEMENT PRODUCE DESIGN LTD. × M.M.Yoshihashi　2021年　【原創】■12：KASANE　CL／有限公司西野工房　2021年　【原創】※【 】內為參考・使用字體。

日本設計センター
色部設計研究所

色部義昭

Irobe Yoshiaki

PROFILE

藝術總監。東京藝術大學大學院美術研究科碩士。株式會社日本設計中心董事，並主持該公司內部的色部設計研究所。主要作品有Osaka Metro（大阪高速電氣軌道）的CI、國立公園的VI、市原湖畔美術館和東京都現代美術館的標牌計劃等，廣泛經手從包裝設計到展覽會場構成，以平面設計為基礎，拓展到立體和空間設計。

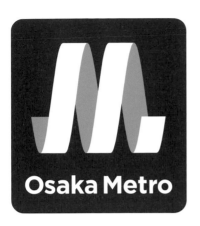

發展案例

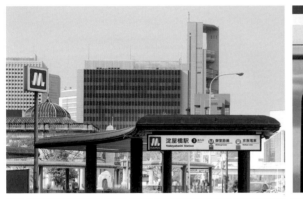

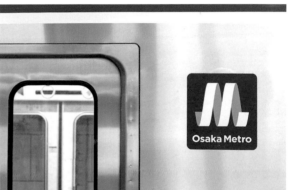

這是從公營轉民營之大阪地鐵「Osaka Metro」的VI計劃，其標識反映了「持續奔跑，不斷變化」的企業口號與品牌概念。Metro的「M」圍繞著Osaka的「O」，呈現螺旋狀運動的輪廓（moving M），表達了大阪充滿能量的市街與持續奔跑的活力。布署在車廂和站內標牌的態動標識也為企業創造了地鐵特有的乘客接觸點。
【參考‧使用字體／Gotham Bold】

Osaka Metro

CL／大阪市高速電氣軌道株式會社　2018年　CD‧AD／色部義昭　D／松田紗代子、後藤健人（動態標識）　P／岡庭璃子　Copy Director／川原綾子　CW／澤井惠一　PR／早坂康雄、星野谷晃　AG／JR東日本企劃 關西分公司

テッテ

tette

須賀川市民交流センター

tette
テッテ

須賀川市民交流センター ## tette
テッテ

發展案例

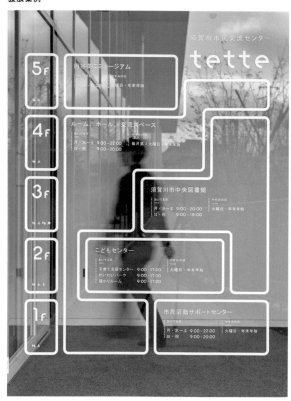

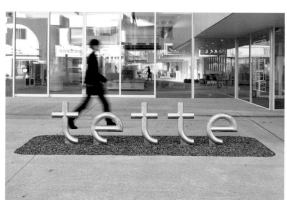

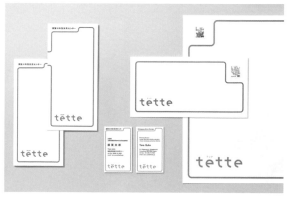

這是複合式設施「須賀川市民交流中心tette」的VI與標牌計劃。在開放且富有變化的建築空間裡規劃一套像公車站或交通號識那般容易引人注意的標牌時，產生了類似對話框的圓角框架的創意。為配合多樣化的指標內容，框架的線條也做靈活調整，成為軟性結合設施與使用者的VI。

【參考・使用字體／原創字體與MSP Gothic的組合】

tette

CL／須賀川市　2019年　AD／色部義昭　D／本間洋史、足立拓巳　PR／早坂康雄　Architect／畝森泰行建築設計事務所

市谷の杜 本と活字館
Ichigaya Letterpress Factory

發展案例

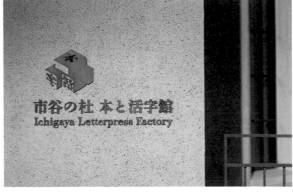

此為重現DNP事業起點之活版印刷廠一景，介紹文字設計、鑄字、印刷到裝訂等流程的展示館VI。以活字和書本為主題的標識，可根據需求自由替換組合形成動態配置。利用等距立體製圖法創作活字與書本的輪廓，傳達了物性與重量，突顯該設施的特性。
【參考・使用字體／Shuei Hatsugou Mincho】

市谷之社 書與活字館
CL／大日本印刷　2020年　AD／色部義昭　D／荒井胤海　P／深尾大樹　PR／張SARAN、森田瑞穗

National Parks of Japan

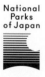

發展案例

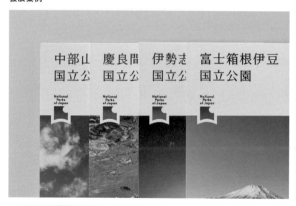

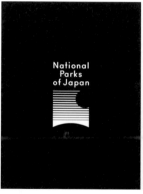

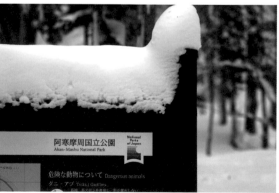

此為提升日本34個國立公園品牌價值，宣傳其多樣性與魅力的品牌創造專案。標識代表了日本特有之日昇朝霞覆天的景色，帶狀設計使得它和照片或招牌放在一起時，看起來就好像當地景觀受到表揚一樣。統一的標識、字體與設計形成制式程序，有利於跨區域的品牌發展。
【參考・使用字體／Ano Bold Regular】

國立公園

CL／環境省、博報堂　2018年　AD／色部義昭　D／山口萌子、安田泰弘　Motion Designer／後藤健人　I／木下真彩　PR／早坂康雄、白土慎

YAYOI KUSAMA MUSEUM

草間彌生美術館

YAYOI KUSAMA FOUNDATION

一般財団法人草間彌生記念芸術財団

發展案例

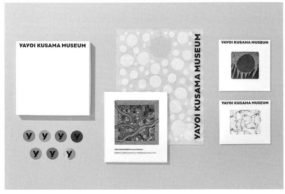

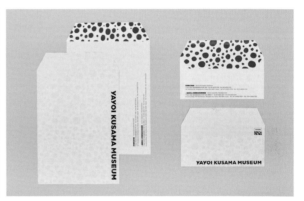

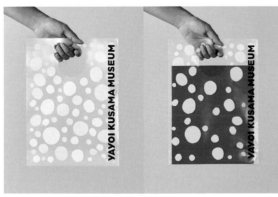

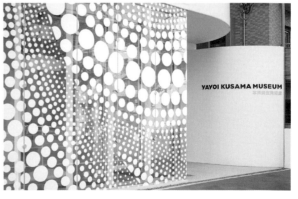

此為草間彌生成立的個人美術館VI與標識計劃。散發藝術家力量的粗體字，是根據草間彌生本人親筆簽名的形狀設計的，規定置於名片、傳單、小冊子和周邊商品等各種工具的標題處，以右上方為起點，做大尺寸排放。舉例與帶有點狀圖案設計，不管放進什麼東西都會帶被草間化的購物袋組合，可讓人隨時沈浸在草間彌生的世界觀裡。
【參考‧使用字體／以Gotham Black為基礎做調整】

草間彌生美術館
CL／一般財團法人草間彌生記念藝術財團　2017年　AD／色部義昭　D／山口萌子、松田紗代子　P／小野真太郎　P／岡庭璃子　PR／白土慎

發展案例

此為東京藝術大學的VI，整合了1950年設計的象徵性標識「老鼠筋」和手寫書法兩種不同的素材，創造獨特的設計系統。該VI也用在周邊商品，放大標識，強化線條舞動的印象，看起來就像手繪圖案，留下了不虧是藝大的痕跡。
【參考‧使用字體／以Kefa Reguler為基礎做調整】

東京藝術大學
CL ／東京藝術大學、 株式會社小學館、 株式會社小學館集英社PRODUCTION、 株式會社movic　2020年　CD ／松下計　AD ／色部義昭
D ／色部義昭、 加藤亮介、 松田紗代子、 藤谷沙彌　PR ／早坂康雄、 森田瑞穗　P ／岡庭璃子

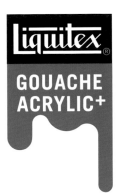

發展案例

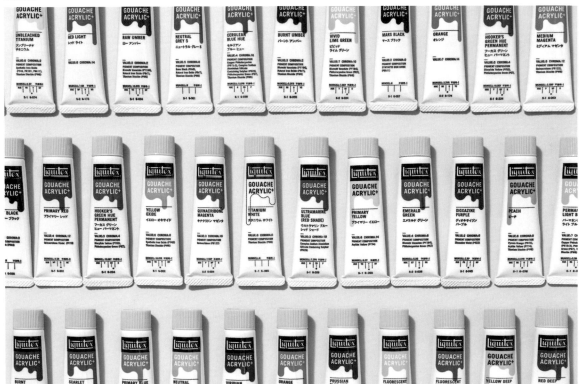

這是不透明、能均勻上色、乾燥後呈消光光澤之壓克力顏料的VI和包裝設計。顏料從Liquitex商標垂落而下的設計，表達了商品特性之外，也設定根據顏料色彩與亮度的數值（VALUE）變化垂落狀態的機制，跟創作活動相互呼應，創造了動態的包裝設計印象。
【參考・使用字體／Trade Gothic LT Com Bold】

Liquitex 不透明壓克力 Plus

CL／bonnyColArt株式會社　2018年　AD／色部義昭　D／色部義昭、木下真彩　P／岡庭璃子　PR／早坂康雄

ICHIHARA
LAKESIDE MUSEUM

〒290-0054 千葉県市原市不入 75-1

75-1 Funyu, Ichihara City, Chiba, Japan 290-0054

tel. +81-(0)476-98-1525　www.lsm-ichihara.jp

發展案例

市原湖畔美術館是始於修復1990年代老朽的「水與雕刻之丘」的企劃。新的VI設計著眼於美術館湖畔的特殊環境，從周邊商品到印刷品、標牌等設計都能喚起湖濱的記憶，廣泛傳達了場所的個性與魅力。

【參考‧使用字體／原創】

市原湖畔美術館

CL／市原市　2013年　AD／色部義昭　D／色部義昭、植松晶子、加藤亮介　P／遠藤匡　AG／ART FRONT GALLERY、有設計室　PR／早坂康雄

TokyoYard

PROJECT

發展案例

Regular
ABCDEHQTY abcdefghko
TokyoYard playable city

Italic
ABCDEHQTY abcdefghko
TokyoYard playable city

Figures & punctuation
12345 ! ? .,:; &@$¥#☑m²
%()﹛﹜「 」→←↑↓©~–+=*

Aa
Bb
1&

TⓑY
Here we come!
TokyoYard Regular
& *Italic* ☑

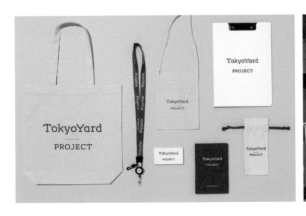

此為山手線「高輪Gateway站」周邊地區品牌創造專案。由於當地曾是停放車輛的基地，設計了長得像倉庫和車站的「T」跟「Y」，並創作了像支撐架一樣，硬質元素並帶有視覺張力與活潑感曲線的平板襯線體（slab serif）。設計概念源自創意的『Playable』（可玩樂）場所，結合車輛停放基地的歷史背景，使得該地區的知名度不斷提升。
【參考‧使用字體／原創】

Tokyo Yard PROJECT
CL／東日本旅客鐵道株式會社　2020年　CD／齋藤精一（Rhizomatiks）　AD／色部義昭　AD／山口萌子〔Typeface〕　D／山口萌子、安田泰弘、池田寬美
Type Designer／山口萌子、吉富結衣　CW／竹田芳幸　P／岡庭璃子　PR／曾根良惠　AG／株式會社JR東日本企劃、株式會社博展

集

絲

坊

迟 集

迟 集

集
絲
坊

發展案例

總部位在上海的「集絲坊」是一家亞麻等天然纖維製造商。這是伴隨業務多角化朝多方發展生活形態品牌的VI更新。把原本使用的東巴文[35]加以現代化，並為多樣化發展的事業群選定合適的東巴文，使之成為排列現代化東巴文，直截表達業務內容的VI。
【參考，使用字體／原創】

集絲坊

CL／集絲坊　2018年　AD／色部義昭　D／松田紗代子　PR／早坂康雄

　35　東巴文是中國納西族使用的一種文字，主要用於書寫《東巴經》，它是一種象形表意文字，但也包括少數的形聲字和同音假借字（參考《重編國語辭典修訂本》）。

Kashiwabara
Hands

Kashiwabara
Corporation

Kashiwabara
Ground

Kashiwabara
Engineering
Indonesia

Kashiwabara
Hotai
Taiwan

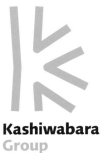

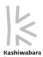

Kashiwabara
Compass

Kashiwabara
Group

Kashiwabara
Hue Waisithu
Myanmar

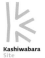

Kashiwabara
Site

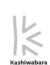

Kashiwabara
Connect

Kashiwabara
Days

Kashiwabara
Assist

發展案例

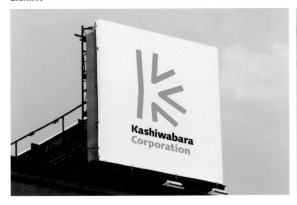

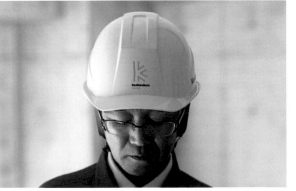

這是以集合住宅大規模修繕為核心業務，多方拓展其他領域之Kashiwabara集團的VI。基於「讓世界更廣、更強大」的集團訊息，設計了與世界接軌的樞紐般朝不同方向擴張的「K」，並用天空藍的顏色補強了擴張世界的強健印象。
【參考·使用字體／Syntax Next Pro Heavy】

Kashiwabara

CL ／ Kashiwabara Corporation　2019年　AD ／色部義昭　D ／荒井胤海、安田泰弘　PR ／早坂康雄　Partner ／伊藤總研

kettal

發展案例

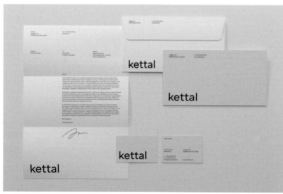

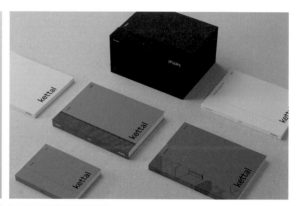

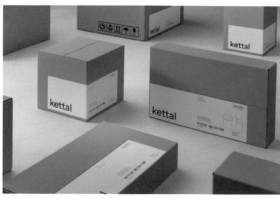

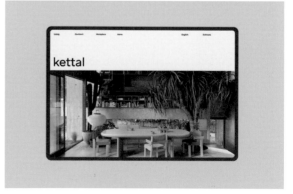

這是從3960年代持續至今的西班牙家具製造商kettal的品牌重塑專案。從大寫質硬的「KETTAL」改成小寫的「kettal」，展現更趨成熟的人性化輪廓，就像置於地板的家具一樣。精密的設計指南不只印刷媒體，也涵蓋了數位媒體等所有視覺要素，創建一個斬新而明快的品牌世界。
【參考‧使用字體／以Beatrice為基礎做調整】

kettal

CL ／kettal　2021年　CD ／色部義昭　D ／Lou Hisbergue、小林董　P ／岡庭璃子　PR ／志賀大介、森田瑞穗　Sound Designer ／Morten Kantsø

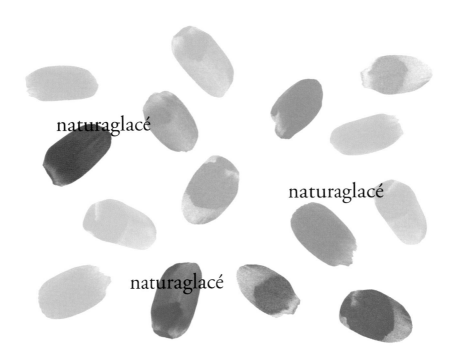

發展案例

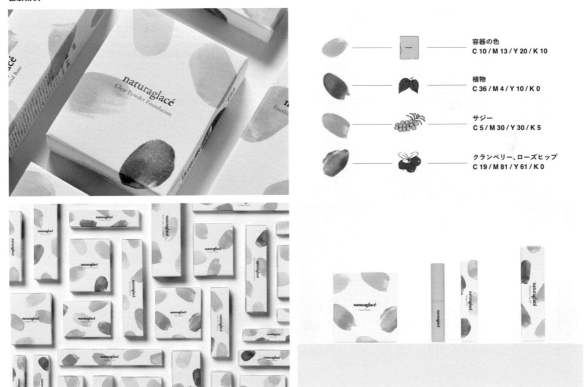

容器の色
C 10 / M 13 / Y 20 / K 10

植物
C 36 / M 4 / Y 10 / K 0

サジー
C 5 / M 30 / Y 30 / K 5

クランベリー、ローズヒップ
C 19 / M 81 / Y 61 / K 0

傳達天然成分溫和的使用感，由透明的水彩筆致和中性的名稱設計構成的VI，其實與成分的顏色有所關聯，是一套具擴張性的顏色系統，可半自動為新商品或期間限定商品等添加顏色，維持品牌的活性化。
【參考‧使用字體／Adobe Garamond Regular】

naturaglacé

CL／株式會社Nature's Way　2017年　AD／色部義昭　D／色部義昭、加藤亮介、松田紗代子　Partner／nendo　P／岩崎 慧　PR／曾根良惠

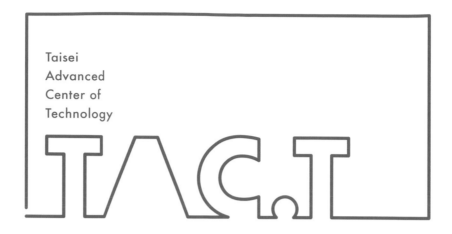

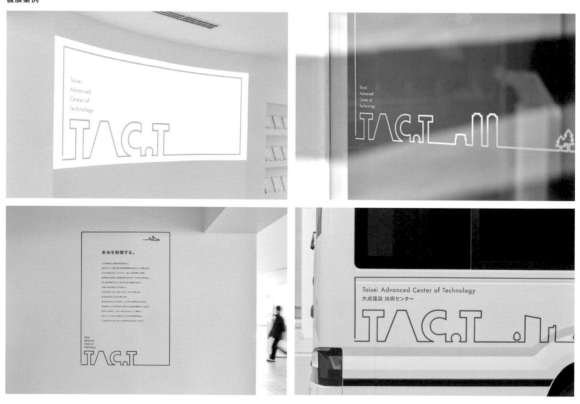

此為大成建設研究開發部門的品牌創造。「TAC.T」（Taisei Advanced Center of Technology）的簡稱和標識是出於「刺激未來」的活動概念。用一條線串起60年來研究開發的驕傲與可能性，形成描繪連續性的VI系統，目的是要創造一個從訪客到員工都能共享的「刺激未來的世界觀」。另也製作標牌和品牌短片，從空間和影像兩方面做宣傳。
【參考・使用字體／原創與Futura Medium的組合】

TAC.T

CL ／大成建設 技術中心　2020年　AD ／色部義昭　D ／松田紗代子、 荒井胤海、 小林誠太　Motion Designer ／後藤健人、 齊藤俊介　CW ／長瀨香子
P ／岡庭璃子　PR ／鶴田陽子　Sound Designer ／ Noah

LESS

發展案例

LESS Bold
LESS Regular
LESS Regular Italic

Our story
In 2003, JNBY Group founded the women's clothing brand "LE33", whose minimalist gene came from the architectural philosophy of the famous architect

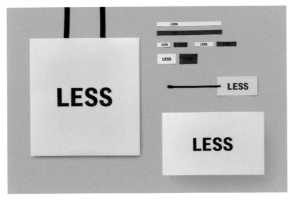

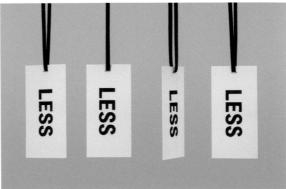

這是為中國服飾企業江南布衣集團的女裝品牌LESS設計的標識和字體。以現代獨立女性為導向，VI的更新重點放在字的排印。標識設計雖然很基本，帶有中性印象，在兩個S各做一點形狀變化之後，便成了令人感受其存在感的個性化自然物。這種思考方式也被應用在多種形體的字體創作上，為的是順利滲透品牌的世界觀。
【參考‧使用字體／原創】

LESS

CL／江南布衣服飾有限公司　2021年　AD／色部義昭　AD（Typeface）／色部義昭、山口萌子　D‧ Motion Designer／山口萌子　Type Designer／Sebastian Losch、William Montrose、山崎秀貴　CW／山口萌子、Jamie Curtis　P／岡庭璃子（影像‧畫像）、崔巍（商店畫像）　Sound Designer／佐藤教之、佐藤牧子（Heima）　CG Designer／齊藤勇貴、堤麻里子　Photo Retoucher／入江佳宏（影像‧畫像）　PR／對宇、森田瑞穗、楊松潔、平希

cosmos

内田喜基

Uchida Yoshiki

PROFILE

内田喜基2004年成立cosmos。主要作品有「花王Cape」、「不二家NECTAR」「Calbee Poterich」等商品設計、「菓子鋪井村屋」品牌設計、「日本百貨公司」品牌重塑以及西伊豆公路休息站「Hanbata市場」等多樣化品牌設計與顧問諮詢,另在PARIS DESIGN WEEK(巴黎設計週)負責Yohji Yamamoto(山本耀司)巴黎分店裝置藝術等。著有《平面設計師才做得到的品牌設計》(誠文堂新光社)[36]。

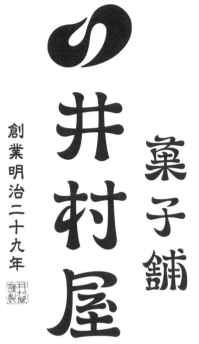

發展案例

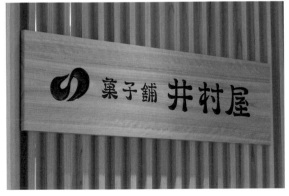

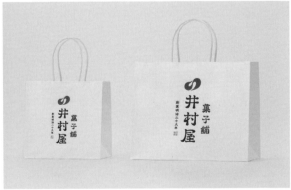

此為繼承1896年創業的「井村屋」傳統，融合新時代感性創作美味日式甜點的「菓子舖 井村屋」。其商標由紅豆的輪廓結合「井村屋」的首字發音「い」組成的象徵性標識，以及傳達和菓子口感甜軟、品味深沉細膩的字體，構成溫和又具有傳統莊重的印象。
【參考‧使用字體／原創】

菓子舖 井村屋
CL／井村屋　2021年～　CD‧AD／內田喜基　D／和田卓也

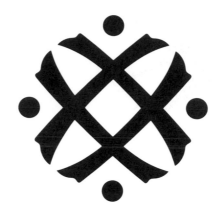

福和蔵

FUKUWAGURA

發展案例

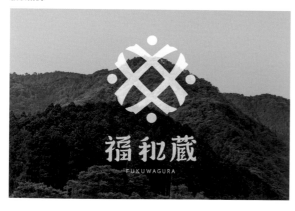

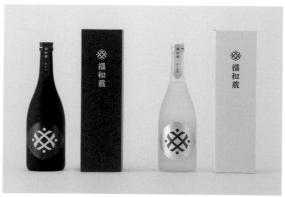

此為創業於1986年的和菓子製造商「井村屋」所推出的日本酒「福和藏」。其象徵性標識是以日本傳統文化的「家徽」為原型，用井村屋的「井」表「人群聚集」的字樣疊合日本酒主要原料「米」的記號「※」設計而成。上下左右的四個點也隱含了「四季釀造」和「四方人潮湧入」的願望。
【參考‧使用字體／原創】

福和

CL／井村屋　2021年～　CD‧AD／內田喜基　D／和田卓也　P／中島光行

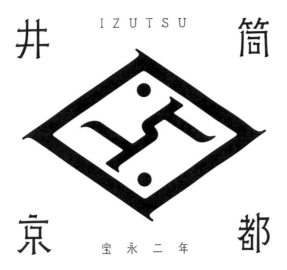

井 筒

IZUTSU

宝 永 二 年

京 都

變化形式

IZUTSU MOTHER

井筒法衣店

井筒装束店

井筒授与品店

發展案例

創業於寶永二年（1705年）的「井筒集團」是京都一家從事神社寺院服裝與器具銷售、活動策劃的企業。其象徵性標識是應用此前作為商標的「井」字，結合創業者井筒與兵衛的「與」字中間的筆劃（与）設計而成，加上兩個黑點讓人聯想到「母」字，也反映其母公司株式會社Izutsu Mother。
【參考・使用字體／原創】

井筒集團
CL／井筒集團　2018年〜　CD・AD／內田喜基　D／細川華歩

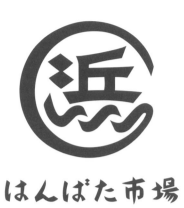

はんばた市場

此為靜岡縣西伊豆町所設立的產地直銷所「濱端市場」的VI。「濱端」在西伊豆方言裡是「海邊」的意思，意指訪客在浪濤聲的陪伴下可以買到從駿河灣現撈的海產、當地青蔬與名產。象徵性標識的「浜」（濱）字表徵鄰近海邊的地理位置，優雅的字體散發悠然閒靜的手工印象。
【參考‧使用字體／原創】

濱端市場
CL／靜岡縣西伊豆町　2020年〜
CD‧AD／內田喜基　D／並聰理
P／武知一雄

Medicalate

Medical + Chocolate

這是基於「增進健康的巧克力」概念，經醫師長年研究開發出來的醫用巧克力。配合讓人聯想到藥丸的巧克力形狀，由Medical（醫療用）的「M」和Chocolate（巧克力）的「C」組成象徵性標識。朝右上傾斜的標識名稱字體設計含有增進健康的意思，表達先進與功能性的訴求，與底下書寫體說明字樣融為一體，流露出甜點般優雅細緻的感覺。
【參考‧使用字體／原創】

Medicalate
CL／SEDICAL　2021年〜
CD‧AD／內田喜基　D／和田卓也
P／鈴木忍　C／蒔田勇輔

發展案例

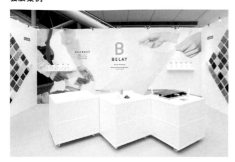

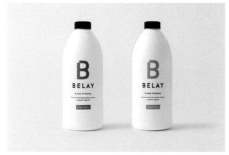

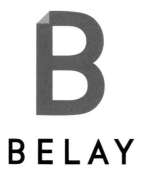

BELAY

A coat of beauty

Paint on a fresh coat, protect surfaces,
and peel it right off

「BELAY」是一種用於保護室內裝置或陳列架等物體表面的水性剝離塗料，設想用在高級設施和設計精良的家具等。標識呈現國際化、乾淨、高格調的時尚設計是為了將來拓展海外市場做準備，因而用首字母「B」作成簡易明瞭的象徵性標識，並以左上方的折痕巧妙地表達產品「可剝離」的特性。
【參考‧使用字體／Futura】

BELAY
CL／和信化學工業　2017年〜
CD‧AD／內田喜基　D／長山詩織
P／宇田川俊之　C／西原真志

發展案例

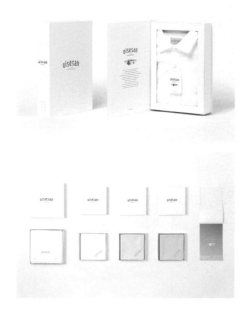

ISE COTTON
TOKOWAKAYA ORIGINAL

「oisesan」是利用三重縣伊勢市傳統布料「伊勢木綿」生產高級襯衫的品牌。為表達有機材質溫和的特性，使用帶有圓角的Gothic字體開發出中性柔和的標識，再與象徵伊勢地方的二見浦夫婦岩插圖結為一體。考慮到白色包裝乾淨的印象，灰色標識也能營造溫和的印象與安心感。
【參考‧使用字體／原創】

oisesan
CL／伊勢常若屋　2015年〜
CD‧AD／內田喜基　D／野畑太貴
P／福島典明

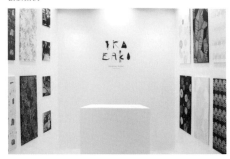

GILDING WASHI

Made in Japan

「五十崎社中」是傳承與發揚愛媛縣內子町五十崎傳統文化之和紙與壁紙手工藝坊。為擴大海內外銷售通路，用手寫毛筆開發個性強烈、帶日式風格的歐文標識，成了創作高藝術性獨特商品的該藝坊進一步飛躍的契機，明確了未來走向。
【參考・使用字體／原創】

IKAZAKI
CL／五十崎社中　2015年～
CD・AD・D／內田喜基　書法家／寺島響水

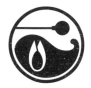

あめ細工 吉原

Amezaiku Yoshihara

發展案例

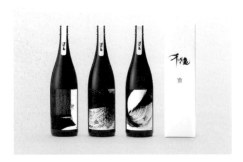

在東京千駄木和谷中經營日本傳統捏麵人專門店的「飴細工 吉原」標識散發著懷舊與現代的氣息。是把飴的形狀、會變形的特性，以及主要工具的剪刀作視覺化呈現和飛白[37]處理，搭配書法家提筆的文字，傳達了手工的溫暖。
【參考・使用字體／原創】

飴細工 吉原
CL／飴細工 吉原　2014年～
CD・AD／內田喜基　D／塚原英美
書法家／柳川風乃

發展案例

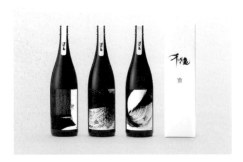

此為愛媛縣內子町裡一家超過300年歷史的清酒釀造廠「千代之龜酒造」的商標，是請著名書法家寫下風韻神采不一的字，從中提取個別文字進行結構調整，再根據樣本重新題字的。強力表達對傳統的尊重，亦隱藏了今後也能流傳萬古的期許。
【參考・使用字體／原創】

千代之龜 蒼流
CL／千代之龜酒造　2016年～
CD・AD・D／內田喜基　書法家／神郡敬

發展案例

這是為了實現永續性生產，把形不佳而無法出貨的蘋果加工成果汁的長野縣內地方專案。用變形的蘋果結合各種字體的標識設計，表達了這是由農家協力用蘋果串起生產者與消費者的機制。「RIN」的「I」看起來就像蘋果蒂。
【參考‧使用字體／原創】

RIN
CL／RINGOTO　2020年～
CD‧AD／內田喜基　D／毛利美侑紀
P／鈴木忍

發展案例

「SUKOSHIYA」是一家位在愛媛縣砥部町的砥部燒陶磁器窯廠。主人松田先生在創作時喜歡在商品底部將自己的姓名畫成松樹符號，因此設計時便以松樹作為象徵性圖示，重新設計標識。柔和且帶有安心感的字體和圖示飛白的表現方式傳達了手工藝的溫暖。
【參考‧使用字體／原創】

SUKOSHIYA
CL／SUKOSHIYA　2018年～
CD‧AD／內田喜基　D／鐮田拓磨

發展案例

這是個以深海般藍色漸層為特色的陶藝品牌，歷時十年才蘊育出來的深色，改變了砥部燒傳統的印象。為響應職人挑戰陶藝新領域的精神，用J和B把標識設計成「航行海上的帆船」模樣，表徵進步與發展。文字設計展現從容優雅的風範與上進心。
【參考‧使用字體／PT Serif】

JOSHUA BLUE
CL／JOSHUA CREAT　2022年～
CD‧AD／內田喜基　D／毛利美侑紀
P／大森敬太

養老酒造

自1921年創業以來長年受到喜愛的愛媛縣大洲市「養老酒造」在迎向一百周年之際進行品牌重塑。象徵性標識是根據其座右銘「和釀良酒」，用大洲藩家紋的「蛇目」結合調和人與水和土地來釀造好酒的形象設計而成，並參考一百年前的書籍和看板，創作具歷史分量，帶有日式格調與職人手感的字體。【參考・使用字體／原創】

養老酒造
CL ／養老酒造　2020 年～
CD・AD ／內田喜基　D ／並聰理

此為標榜塗抹後立即感受皮膚彷彿再生，具挺立肌膚效果的凝膠化妝品。用溫和清晰的字體來傳達「Bon Voyage」展開美好旅程之意。由於是肌膚敏感的人也能安心使用的植物性商品，而使用有機風格的插圖。【參考・使用字體／原創】

Bon Voyage
CL ／ Bon Voyage　2017 年～
CD・AD ／內田喜基　D ／塚原英美

Azalée

「Azalée」是東京新宿區裡「染色」與「印刷」產業聯手振興城市的計劃，取過去在此地幾度歷經盛衰，現今成為新宿區區花的躑躅（Azalée）作為標識[38]，並以產生傳統細緻圖案（小紋柄）聯想的圓點做為重點裝飾。
【參考・使用字體／ Tarzana Nar OT】

Azalée
CL ／ Azalée Project　2021 年～
CD・AD ／內田喜基　D ／和田卓也

這是女用有機棉手染披肩品牌重塑的案例。用押韻的命名、流暢的斜體字和帶有韻律感的圓點來表達輕柔舒適如「第二層皮膚」的觸感。手繪線條和僅有的深棕色等要素經細微調整後散發女性氣質。
【參考・使用字體／原創】

fifu
CL ／ WAY-OUT　2019 年～
CD・AD ／內田喜基　D ／鎌田拓磨

MADE OF PAPER YARN

這是以佐賀縣陶磁器文化為主題，在唐津、伊萬里、武雄、嬉野和有田等五個地區旅遊同時體驗藝術的活動。基於此一活動概念，創造了用五個要素組成一個盤子的標識，並開發精緻優雅的字體以吸引九州對藝術高度敏感的年輕人到訪。
【參考·使用字體／原創】

「tumuri」是用京都西陣織工房生產的天然紙布製成的帽子品牌。用細柔的線條表徵紡線串成的帽子形狀，作為品牌象徵。流暢的斜體字則傳達了紙布製品最具特色的「輕盈」。
【參考·使用字體／原創】

Saga Dish & Craft
CL／佐賀縣　2017年
AD／內田喜基　D／野畑太貴

tumuri
CL／辻德　2017年～
AD／內田喜基　D／細川華步

KOSHINKAN

French Riviera

這是一家學習一手打造超越三井與三菱等製造業財閥之日產Konzern[39]的經營者鮎川義介經營哲學的機構。用「心」字和美麗的地球創作標識，搭配知性的字體，以反映該機構透過「心的學問」追求世界富足和平的理念。右上的點，象徵「新的發現與學習」。
【參考·使用字體／原創】

「Claire Mari」是在法國南部尼斯製造銷售烘培點心與果醬的品牌，名稱源自日法混血的甜品師Mari的名字，意指「毛線球」，因而用首字母的「C」和「M」做成產生相關聯想的圓形標識。柔軟的曲線看起來就像奶油或醬汁流淌下來的樣子。
【參考·使用字體／原創】

興心館
CL／Real Insight　2021年
AD／內田喜基　D／和田卓也

Claire Mari
CL／Claire Mari　2018年～
CD·AD·D／內田喜基　D／長山詩織

ELEMENTS

01

Maille

02

TENPIN 天寰

03

hito / toki
ひととき

04

BESPOKE
MATERIALS
JAPAN

05

VM
Vision Marketing Inc.

06

■01： ELEMENTS　CL／TSP太陽　2021年　■02： Maille　CL／Maille　2017年　■03： TENPIN　CL／TENPIN　2019年
■04： hito／toki　CL／若林佛具製作所　2021年　■05： BMJP　CL／Vision Marketing　2019年　■06： VM　CL／Vision Marketing　2019年

moovin

07

08

MOKUHAN

09

efude

10

tsubomi

11

12

■07：moovin　CL／UXENT　2016年　■08：孫右衛門　CL／孫右衛門　2014年　■09：MOKUHAN　CL／竹笹堂　2013年
■10：efude　CL／工房久恒　2019年　■11：tsubomi　CL／錫光　2015年　■12：咖哩之壺　CL／Place Alternative　2021年

SASHI

since 1997

HAMA MATSU
BEER

01

02

SEDICAL

フワリト

03

04

FUCHI BUCHI

MAKE MY DAY

05

06

■01： SASHI　CL／指物益田　2018年　■02： HAMAMATSU BEER　CL／MEIN SCHLOSS　2019年　■03： SEDICAL　CL／SEDICAL　2021年
■04： Fuwarito　CL／Fuwarito　2019年　■05： FUCHI BUCHI　CL／静和材料　2015年　■06： MAKE MY DAY　CL／MAKE MY DAY　2019年

07

08

09

10

11

Blue Line

12

■07：SPEC　CL／SPEC　2014年　■08：ATPF　CL／JETRO　2015年　■09：Himeli　CL／曉工房　2019年
■10：TUMUYUI　CL／SixthsenseLab　2021年　■11：井筒新撰　CL／井筒集團　2018年　■12：BLUE LINE　CL／BLUE LINE　2021年

6D

木住野彰悟

Kishino Shogo

PROFILE

藝術總監、平面設計師。1975年出生於東京，2007年成立平面設計事務
所6D，以企業和商品VI為主，廣泛從事標識與包裝設計、空間標牌設計等。
2016年擔任D&AD平面設計審查委員、2017年起擔任GOOD DESIGN
AWARD評審委員。每隔一段時間舉辦個展，包括2011年「HANDMADE
GRAPHIC」、2015年「it knit展」、2020和2021年的「寸法展」等。
2010～2014年在東京造形大學設計系擔任講師、2016～2020年以副教授
的身分在東京工藝大學設計系講授CI、VI和標牌設計等課程。獲得D&AD、
坎城、One Show、亞洲設計獎、ADC獎、JAGDA獎、包裝設計獎、標牌
設計獎等國內外獎項。

北村
写真機店
Kitamura
Camera

標題字體在幾經影印機擴大
與縮小的操作之後呈現暈開
的質感。

發展案例

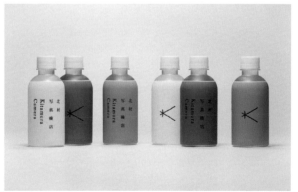

用線條描繪出暗箱的鏡頭與光折射，結合北村（Kitamura）的首字母「K」，設計成像徽章一樣的標識，傳達了相機的起源，同時也是本專案的概念。
黑白設計一改日本人對「相機的北村」紅底白字的傳統印象。應用在店頭工具時，則配合建築物的印象分成白色、灰色和深灰三種顏色。
【參考・使用字體／OTF A1 Mincho Std Bold, Caslon 76 Regular】

新宿 北村相機店
CL／北村　2020年　AD・D／木住野彰悟　CD／谷川淳士　內裝・室內設計／米谷廣志（TONERICO）、君塚 賢（TONERICO）　P／藤本伸吾

New Beer Experience

Home Tap

在H和T裡加入啤酒機拉桿的圓弧造形，並對所有文字的字角和線條做調整，製造親和的印象。

變化形式

發展案例

這是麒麟公司推出的生啤酒定期申購服務，其標識代表把麒麟送上門的意思，圓弧設計是參考家用啤酒機的拉桿；麒麟則代表工廠直送。
【參考‧使用字體／Helvetica Textbook Bold（MONSEN）】

KIRIN Home Tap
CL／KIRIN　2017年　AD／木住野彰悟　D／木住野彰悟、田上望　產品設計／角田陽太　P／濱田英明

發展案例

這是出雲大社「埼玉分院」昇格時發起的品牌重塑計劃。有數千年歷史的出雲大社是日本最古老的神社之一，建於眾神群聚的出雲之地。為傳達主社的歷史與眾神雲集之地，用出雲大社的六角形龜甲紋徽章結合出雲之雲，設計出遵循傳統，不過分主張現代風格的埼玉分院徽章。
【參考‧使用字體／原創】

出雲大社埼玉分院
CL／出雲大社埼玉分院　2020 年　AD／木住野彰悟　CD／山田 遊（method）　D／木住野彰悟、田上 望　書法／寺島響水　圖畫／谷口廣樹　P／藤本伸吾

未来への糸

Line of life Project

配合Line of Life Project的名稱，一筆鈎勒出生態系。

發展案例

這是三得利公司為恢復豐富的生態系，自1973年舉辦的「三得利愛鳥計畫」裡放鶴鳥風箏的活動。日本自古有把願望寄託在物品的民俗，藉由高放風箏向神明祈願，風箏線承載了人與人的連繫，也是延續到未來的期許。LOGO用一只繫著長線的大鳥風箏，承載了豐富的自然環境，及其蘊育的萬物都能緊密連結，以及寄託在孩子身上的未來想望。這一條線?同時也勾勒出代表生態系的金字塔，在金字塔頂端的大鳥（如鶴鳥等），也代表有乾淨水源之處。【參考‧使用字體／A-OTF A1 Mincho Std Bold】

三得利 牽引未來的線 Line of Life Project

CL ／三得利　2016年　AD ／木住野彰悟　D ／木住野彰悟、榊 美帆　標題／小藥 元　P ／中島宏樹　AG ／凸版印刷

發展案例

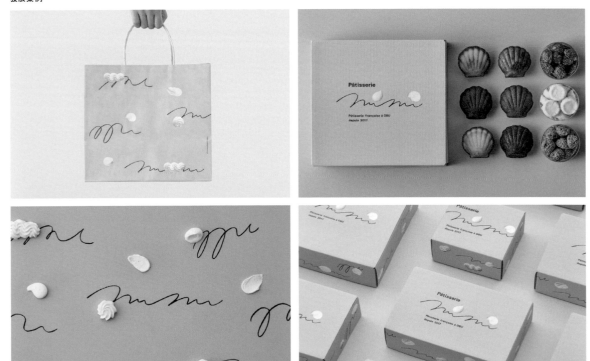

此為愛知縣一家法式點心店「Pâtisserie mimi」的VI更新。店老闆兼甜品師的夫婦兩人總是保持愉快心情，進行甜點的嘗試與研究，兩人的模樣令人印象深刻，於是用手繪線條和奶油來傳達店裡歡樂的氣氛。標識中出現的奶油也是實際在店裡製作、拍攝的。
【參考・使用字體／Univers 65 Bold，mimi是手寫字】

Pâtisserie mimi
CL／Nicetime　2021年　AD／木住野彰悟　D／木住野彰悟、加藤乃梨佳　PR／石野田輝旭

JAL SKY MUSEUM

標識名稱做成模板印刷風格，
對文字做部分切割。

發展案例

此為JAL（日本航空）參觀工廠～SKY MUSEUM～的更新。由於是實際可看到停放飛機的倉庫，因而把標識設計成庫房裡有一架飛機的模樣。在字體方面，因為飛機跑道等多用模板印刷字體，而以Helvetica為基礎做成模板印刷風格。
【參考・使用字體／Helvetica Neue 55 Roman】

JAL SKY MUSEUM

CL／JAL　2021年　AD・D／木住野彰悟　CD・PR／橋本俊行（aircord）　PI・PM／佐佐木康貴（aircord）　D／木住野彰悟　P／藤本伸吾

KASHIYAMA

since 1927

The Smart Tailor

為了反映品牌的歷史，下調A的橫線，營造安定的感覺，同時把H的橫線置於中央，避免產生過於老舊的印象。

發展案例

Onward Kashiyama推出了一項以合理價格訂製西裝的服務，允許顧客在確實測量尺寸的情況下，能用手機購買第二件商品，最短一周內以真空包裝送抵。身為日本高級品牌，在推廣新服務品牌之際，商品遞交方式與包裝盒是與顧客的重要接點，因而對外箱與西裝的包裝設計不遺餘力。標識是以很適合用在西裝的徽章形象製作而成。

【參考・使用字體／Venus Medium Extended（MONSEN）】

KASHIYAMA

CL／Onward Kashiyama　2017年　AD／木住野彰悟　CD／大八木翼（SIX）、日野貴行（SIX）　D／木住野彰悟、田上望　P／瀧本幹也（上段2張）　AG／博報堂

JA MINDS FARM

用簡單的方式讓眾多使用JA MINDS的家庭了解JA廣泛的業務內容是本專案的一大重點，因而創建可以對業務內容一目了然並突顯商店所在區域的圖示，形成友善且具可變動性的標識。文字是參考DIN Bold的骨架，調整A的橫線與M中間底部頂點的高度平衡，製造親切可愛的印象。
【參考・使用字體／參考DIN Bold的骨架】

JA MINDS
CL／MINDS農業合作社　2012年
AD／木住野彰悟　D／木住野彰悟、田上 望
P／藤本伸吾

Lacue Co.,Ltd.

由於農家品牌創建案例不多，在此以「農家＝田地」的方式提案一個任何人都容易聯想到田地的地圖記號作為標識，實現大膽、簡單又經典的設計。在本專案裡深刻體會到設計與品牌創造在一級產業的必要性，成了未來接觸相關領域設計的開端。對標識名稱的字體未做大幅調整，僅稍微加粗和去掉字角。
【參考・使用字體／Swiss 721 BT Medium】

Lacue
CL／Lacue　2010年
AD／木住野彰悟　D／木住野彰悟、榊 美帆

TOKYO!!!

トーキョー
みっつ

「TOKYO!!!」（唸成TOKYO Mitsu[40]）是一家剪裁與編輯「東京」這個文化大熔爐的紀念品商店。品牌的概念是提供訪客「!」「!!」「!!!」三度驚喜，用「三秒」、「三分鐘」和「三小時」的時間軸來編輯豐富的商品，讓即使是趕時間的人也能享受挑選的樂趣。標識名稱的「TOKYO」也以「!」作為創作主題。
【參考‧使用字體／日文：A-OTF Futogo B101 Pro Bold 歐文：GLASER】

TOKYO!!!
CL ／ JR東日本 Cross Station　2019年
AD‧D ／木住野彰悟　AG ／ WELCOME
P ／藤本伸吾

結
城

澤
屋

被聯合國教科文組織認定為無形文化遺產的日本傳統工藝品「結城紬」，是個傳承千年以上的技術，其特點在於「用手從蠶絲棉中抽絲紡線」，標識便以手指和一條長線來傳達其技術與悠久歷史。標識名稱針對字體做些微加粗、拉長與曲線調整。
【參考‧使用字體／A-OTF A1 Mincho Std Bold】

結城澤屋
CL ／澤屋　2014年
AD ／木住野彰悟　D ／木住野彰悟、 榊 美帆

天然温泉 久松湯

01

POS⁺

02

紙わざ大賞㉔

03

04

05

06

■01：天然温泉 久松湯　CL／久松湯　2014年　■02：POSTAS　CL／POSTAS　2021年　■03：紙技大獎　CL／特種東海製紙　2013年
■04：Book Wagon　CL／凸版印刷　2011年　■05：tutu的襪襪展　CL／Recruit　2017年　■06：來自箱根的森林　CL／小田急電鐵　2019年

Sauna & Hotel

07

08

East Gathering

09

10

Hand In Hand

11

12

■07：Karumaru　CL／Karumaru　2019年　■08：Reggio School Tokyo　CL／Reggio School Tokyo　2022年
■09：East Gathering　CL／JCD一般社團法人日本商業環境設計協會　2010年　■10：Value Books　CL／VALUE BOOKS　2019年
■11：Minato DOG　CL／東京都港區　2008年　■12：手與手的森林　CL／NPO法人 手與手的森林　2013年

01

02

Sunday Thoroughbred Club

03

04

05

06

■01：NORTHERN HORSE PARK　CL／NORTHERN HORSE PARK　2016年　■02：Sunday Thoroughbred Club　CL／Sunday Thoroughbred Club　2019年
■03：Silk Horse Club　CL／Silk Horse Club　2021年　■04：Toyota City Message　CL／愛知縣豐田市　2013年　■05：柏之葉AQUA TERRACE　CL／三井
URBAN TERRACE　2014年　■06：artim　CL／Panasonic Homes　2016年

190

07

08

Namegata farmers village.

09

10

佐藤琢磨設計事務所

JAL STEAM
SCHOOL

11

12

■07：HMV&BOOKS　CL／Lawson Entertainment　2016年　■08：伊勢 恵比屋　CL／恵比屋　2017年　■09：壁紙賞　CL／Sangetsu　2017年
■10：行方農場村　CL／白鴿食品　2016年　■11：佐藤琢磨設計事務所　CL／佐藤琢磨設計事務所　2008年　■12：JAL STEAM SCHOOL　CL／JAL　2017年

SUN-AD Inc.

池田泰幸

Ikeda Yasuyuki

PROFILE

生於1972年，歷經印刷公司和設計事務所之後，於1999年進入SUN-AD。
JAGDA會員。曾獲得坎城國際廣告節媒體創意獎金賞、Asia Pacific
Advertising Festival、New York Festivals最終入圍、讀賣廣告大獎部門
最優秀獎、朝日廣告獎、每日廣告設計獎、交通廣告大獎等。數位好萊塢
大學（Digital Hollywood University）客座教授。

池田泰幸　Ikeda Yasuyuki

發展案例

這是為慶祝怪傑佐羅力35周年製作的標識。用DIN和A1 Gothic的字體來搭配插圖的氛圍，加上多樣化的色彩以及看似雜亂無章的線條組合，營造歡樂與期待的感覺。
【參考‧使用字體／DIN Bold，A1 Gothic】

怪傑佐羅力35周年
CL／POPLAR社　2022年〜　AD‧D／池田泰幸　CD‧C／柴田愛　PL／後藤花菜　DR／山田菜都美

TORANOMON HILLS

選用知性與時尚的Trade Gothic Condensed作為新時代全球商務中心的字體。粗體感覺有點重，一般又稍嫌太弱，因而把粗體調細以接近想要呈現的印象。

【參考‧使用字體／Trade Gothic Condensed】

TORANOMON HILLS

CL／森大廈株式會社　2014年～　AD／池田泰幸　D／田中誠、瀨古泰加　C／藤村君之

p ps

發展案例

Creativity for
Local, S cial, o

POPS POPS POPS
POPS POPS POPS POP
POPS POPS POPS
POPS POPS POP
POPS POPS POPS
POPS POPS POPS

本案旨在創造一個跟公司名稱一樣通俗的標識，選用Helvetica Bold作為基礎字體，把「O」調成圓形，「P」也如法炮製，做成簡單的形狀。網頁也用Helvetica Bold，但只把「O」改成圓形以維持形象統一。
【參考‧使用字體／Helvetica Bold】

POPS
CL／株式會社POPS　2015年～　AD‧D／池田泰幸

高橋書店

TAKAHASHI SHOTEN

高橋書店

用縱線與橫線組成的標識來傳達高橋書店這家印製行事曆、日記、家庭帳簿、日曆和出版書籍的企業對文字排版與格線的講究。Chu Gothic的日文字體搭配Univers體的歐文字，蘊釀出知性與傳統的氛圍，呈現簡潔時尚的印象。
【參考，使用字體／Chu Gothic、Univers】

高橋書店

CL／株式會社高橋書店　2019年　CD・AD・D／池田泰幸

池田泰幸　Ikeda Yasuyuki

torinco

發展案例

torinco是一款擁有老牌企業高品質，市面上不曾出現如此講究簡單與樸實設計，恰到好處的行事曆。為了維持品牌印象的一致性，選用名為Novel的簡樸字體。
【參考・使用字體／Novel】

torinco
CL／株式會社高橋書店　2018年～　CD・AD・D／池田泰幸　D／都築陽　C／公庄仁

發展案例

此為簡易保險「Light！」系列的標識與吉祥物設計。基於簡單、無負擔與照亮未來的概念，用螢火蟲作為吉祥物設計靈感，並據此開發原創標識。小圓點代表了螢火蟲的光與輕盈。
【參考・使用字體／原創】

Light

CL／明治安田生命保險公司　2016年～　AD・D／池田泰幸　CD／守田健右

SAKURA MACHI
Kumamoto

發展案例

SAKURA MACHI
Kumamoto

這是建於熊本城前院與城邑舊址的大型綜合商業設施。用代表多樣性的豐富色彩、從上空俯視建築的獨特印象，以及感覺像Kumamoto「K」的形狀創作標識。
【參考‧使用字體／Avenir】

SAKURA MACHI Kumamoto
CL／九州產交地標株式會社　2019年～　AD‧D／池田泰幸　CD‧C／田中淳一

字體以 Ten Mincho（貂明朝）為基礎，創造略顯復古、可愛又有趣的印象。用淡櫻花色和K100搭配標識來表現溫柔又堅毅開拓未來的人們。
【參考‧使用字體／Ten Mincho】

熊本城下町 最後的武士
CL ／熊本市　2021年～
AD‧D ／池田泰幸　CD‧C ／二藤正和

llexam

這是提供未來舒適性「Future Amenity」的新美容家電品牌，其標識旨在創造能夠融於日常生活的簡潔設計，直接以Avant Garde Gothic Light做成。
【參考‧使用字體／Avant Garde Gothic Light】

llexam
CL ／ Maxell株式會社　2018年～
AD‧D ／池田泰幸　CD ／小谷野 望

發展案例

這是城市宣傳標識，傳達了橫濱車站周邊與城市的氣氛。也與影片相互連動，邀請插畫家Philippe Petit-Roulet繪製文字，整體以輕鬆愉快的方式展現橫濱清新的印象。
【參考・使用字體／原創】

橫濱站
CL／東日本旅客鐵道　2020年〜
AD・D／池田泰幸　CD／神野禎治
CD・C／藤村君之　C／三浦萬裕
I／Philippe Petit-Roulet

發展案例

「迎向美味的未來 山梨」是山梨縣農畜水產品牌。標識用象徵當地的富士山和感受大自然恩賜的光點做設計，搭配較細的Mincho體營造有品味的形象。
【參考・使用字體／Bunkyu Gothic】

迎向美味的未來 山梨
CL／山梨縣廳　2021年〜
AD・D／池田泰幸　CD・C／二藤正和

「JAPAN LIVE YELL project」是獲得日本文化廳支持,對新冠疫情期間在全國各地堅持奮鬥的現場表演關係者進行援助的計劃。用Helvetica Bold作成喚起群眾聲援的印象。
【參考‧使用字體／Helvetica Bold】

JAPAN LIVE YELL project
CL／日本表演藝術協會　2020年～
AD‧D／池田泰幸　CD／二藤正和　C／片野陽子

用圓形滾動的形象傳達電子雞「Tamagotchi」的世界觀與樂趣。字體除了Bauhaus的a與g,其他幾乎都是自創,並結合遊戲機在其中以促進理解。
【參考‧使用字體／Bauhaus】

Tamagotchi
CL／株式會社BANDAI　2021年～
AD‧D／池田泰幸　CD／村上繪美

為了突顯商務大樓的形象,特意使用冷灰色與墨黑色來區別MIRAINA和TOWER,而不在兩字中間空格,形成特色。
【參考‧使用字體／Trade Gothic Condensed Bold】

MIRAINATOWER
CL／東日本旅客鐵道　2016年～
AD‧D／池田泰幸　CD／神野禎治、藤村君之　C／片野陽子

選用Kocho體來呈現百年歷史又具現代化的感覺,並在「百」字放入牛的輪廓做成標記,帶來簡潔的印象。
【參考‧使用字體／Kocho（光朝體）】

大分和牛
CL／大分縣　2018年～
AD‧D／池田泰幸　CD‧C／田中淳一

三陸国際ガストロノミー会議 2021
SANRIKU Gastronomy Conference 2021

YOKOHAMA Station City

這是從美食學（美食術和飲食文化）的角度宣傳岩手三陸地區魅力、豐富食材和飲食文化的國際會議。用AXIS Font Light的字體營造學術、知性與整潔的印象。【參考‧使用字體／AXIS Font Light】

三陸國際美食會議 2021
CL／岩手縣　2019年～
AD‧D／池田泰幸　CD／田中淳一

以Avant Garde Gothic為基礎，調整粗體、字母間距和「S」，創造制式又帶有現代清新風格的印象。標識也用相同字體佐以顏色來表達城市與自然。
【參考‧使用字體／Avant Garde Gothic】

YOKOHAMA Station City
CL／東日本旅客鐵道　2021年～
AD‧D／池田泰幸　CD／神野禎治　CD‧C／藤村君之　C／三浦萬裕

JR-Cross

使用Gothic體卻又感覺流暢的Frutiger來設計，創造了真誠又靈活的印象。
【參考‧使用字體／Frutiger】

JR-Cross
CL／JR東日本Cross Station　2016年～
AD‧D／池田泰幸　D／久保梓　CD／神野禎治　C／藤村君之

用A1 Gothic圍成看起來像優良標章的圓形。標識使用別的Gothic圓體，再拉出像是手繪的尾部線條。
【參考‧使用字體／A1 Gothic】

YAMANASHI ANIMAL WELFARE
CL／山梨縣廳　2022年～
AD‧D／池田泰幸　CD‧C／二藤正和

ujidesign

氏設計

前田 豊

PROFILE

2005年由前田豊創設，以平面設計為主，橫跨廣告、編輯、VI、網頁、標牌、空間和包裝設計等。

あいちトリエンナーレ2019　情の時代
AICHI TRIENNALE 2019: Taming Y/Our Passion

發展案例

此為2019年愛知國際藝術節的VI。利用2010年創設的標識來表達2019年的主題：人類越跨衝突，在多元的世界穿梭來去，形成團結的力量。不同方向的箭頭表達了「情感」的波動和「你」「我」之間鏡像的關係。金與紫的主題色都是用在特殊場合的高貴顏色，其中紫色更是來自德川家徽「葵」[41]花的顏色。
【參考・使用字體／Gothic MB101】

愛知國際藝術節 2019
CL／愛知國際藝術節執行委員會　2019年　AD・D／氏設計　藝術監督／津田大介　P／八代哲彌（空間攝影）、栗原 平（商品照片）

Garage-1 Surf Club & School
Shonan Enoshima

此為湘南江之島一家衝浪店的VI。用易於理解的波浪來代表衝浪店，並可根據應用媒體調整波浪的數量。書寫體的標識名稱傳達了衝浪的躍動感以及店裡美國西海岸的氛圍。
【參考・使用字體／Script MT Bold】

Garage-1
CL ／ Garage-1　2005年
AD・D ／氏設計

OUVI inc.

這是一家建築結構設計事務所的標識。著眼於結構是種隱形的支撐，提案一種無法立即辨識文字的設計，需要仔細觀察才能發現OUVI的存在，並透過字型大小變化來傳達事務所擁有各種建築結構規模的經驗。
【參考・使用字體／原創】

OUVI
CL ／ OUVI　2008年
AD・D ／氏設計

此為扇屋天的VI。毛筆繪製的象徵性標識能一眼看出是雞肉串燒，即使是遠處也沒問題；適度的奢華感，彷彿可聽見串燒嗞嗞作響的聲音。朱紅色的「鳥」字落款突顯了水墨畫格調。
【參考・使用字體／原創】

扇屋天
CL ／扇屋天　2019年
AD・D ／氏設計　設計／ plastac

標識是根據「眉」的篆書設計而成。從「名字表人」的反向觀點來思考如何讓它看起來就像眉村CHIAKI。在此過程中發現「眉」字越看越像個跳舞的人，因而增添手的部分，調整平衡，使其看起來像歌手本人。
【參考‧使用字體／原創】

眉村 CHIAKI
CL／TOY'S FACTORY　2020年
AD‧D／氏設計

此為千葉工業大學建築學系的VI。象徵性標識是把建築（Architecture）的「A」做90°旋轉，用以代表千葉工業大學的「千」字；單色設計則傳達了建築與明智的印象。在信封和名片等用黃色方格來強調建築學系特色，突顯標識的個性。
【參考‧使用字體／原創】

千葉工業大學
CL／千葉工業大學 建築學系　2017年
AD‧D／氏設計

KAMOME TERRACE

這是上海一家設計事務所的VI，用首字母和亞洲（Asia）的「A」與星字號「＊」來表達閃耀亞洲的意思。另也開發原創字體作為連結印刷品、網站和建築的要素；與標識合併使用則成了事務所的企業識別。
【參考‧使用字體／原創】

A-ASTERISK
CL／A-ASTERISK　2005年
AD‧D／氏設計

此為複設製菓工廠的「KAMOME TERRACE」旗艦店的VI。用蛋形圈起的圓是一筆勾畫成的，代表海鷗（日語：Kamome）的巢穴，隱含了希望這裡能成為蘊育顧客關係、促進地方成長的巢箱，以及開創新商品的想望。
【參考‧使用字體／原創】

KAMOME TERRACE
CL／齊藤製菓　2017年
AD‧D／氏設計　設計／乃村工藝社

▐▐ STUDIO PARK

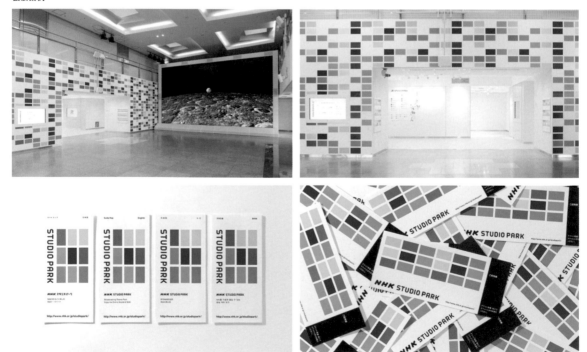

STUDIO PARK的VI用視角同為16:9的色塊來傳達NHK多樣化的內容,也用於室內設計。從印刷品、館內螢幕的平面設計、網站和廣告類等都採相同的VI設計方針,確保在任何媒體都能呈現相同印象。歡樂且易於理解的設計迎合了該設施老少咸宜的大眾化需求。
【參考・使用字體／OCR-A】

STUDIO PARK

CL／NHK娛樂　2011年　AD・D／氏設計　空間設計／中原崇志、谷尾剛史　P／太田拓實（空間攝影）、小野里昌哉（商品照片）

GINZA 豉 KUKI

發展案例

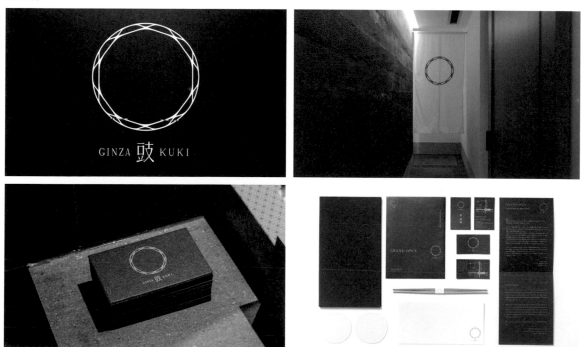

這是以發酵和熟成為主題的銀座一家餐廳「GINZA豉KUKI」的VI規劃。由於每一道料理都用到代表性的發酵食品「味噌」，而用俯看味噌桶的印象來設計象徵性標識。店名取自古來以豆類為原料經發酵製成的「豆豉」，傳達了餐廳的特色。光澤紙面的標識印刷展現奢華且統一的世界觀。
【參考‧使用字體／原創】

GINZA 豉 KUKI
CL／光味噌株式會社　2018年
AD‧D／氏設計 設計／plastac P／栗原 平（商品照片）

京都府福知山市的市民交流廣場是以「親民集眾的大門」為概念設計而成，外觀呈現獨特的圓弧形框架，因而以此作為VI，連帶展開從家具到書架等整個室內空間都配置圓弧形設計，與建築形成一體的標牌計劃。

【參考・使用字體／原創】

福知山市民交流廣場
CL ／福知山市民交流廣場　2014年
AD・D ／氏設計
設計／安井建築設計事務所　P ／太田拓實

這是以木材結構的CLT工法建成的集合住宅的標牌規劃。建商是當地一家木工店，希望能廣泛宣傳使用天然木材的CLT工法，因而用樹木的年輪來設計標識和標牌。外牆和屋名標示採用看似模板印刷的呈現方式。

【參考・使用字體／DIN】

TIMBERED TERRACE
CL ／梶谷建設　2017年
AD・D ／氏設計
設計／SALHAUS

發展案例

Azabu Toriizaka First

這是毗鄰六本木等主要地區的麻布鳥居坂裡一棟租屋大樓的標牌規劃。其地理位置帶來人潮與豐富的國際色彩，於是在各樓層的屋簷都設置了強調建築特色的迥異樓層標示，並採用跟標識一樣的黑色，營造出時尚的氛圍。
【參考‧使用字體／Helvetica】

Azabu Toriizaka First
CL ／ PACICOM　2018年
AD‧D ／氏設計
設計／ SALHAUS　P ／矢野紀行

發展案例

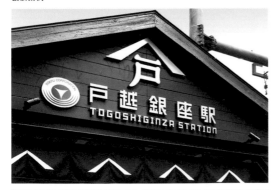

此為伴隨東急池上線戶越銀座站改裝的標牌規劃。標識沿用長期深受喜愛的合掌形屋頂形狀，為車站創造出一個懷舊的新風貌。配合戶越銀座下町的氛圍，在車站出入口設置了根據往返東京方向而印有不同屋頂記號的掛簾。
【參考‧使用字體／原創】

戶越銀座站
CL ／東急電鐵株式會社　2016年
AD‧D ／氏設計
設計／ ateliér unison

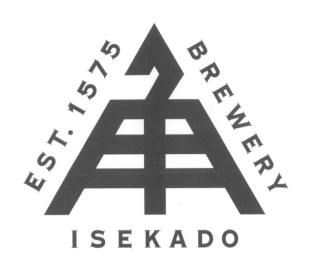

發展案例

這是位在三重縣伊勢市已有約450年歷史的「二軒茶屋餅角屋本店」創設之「伊勢角屋麥酒」的品牌重塑。把長年的「角」字號變成簡潔的現代風格，代表維護傳統又能迎合新時代變化，持續挑戰的精神。此外，在同一時期推出的罐裝啤酒也以角字號標識為主體做設計，營造來自伊勢的精釀啤酒自由形象。

【參考‧使用字體／原創、Copperplate】

伊勢角屋麥酒

CL／有限公司二軒茶屋餅角屋本店 伊勢角屋麥酒　2021年　AD‧D／氏設計　PR／TP東京　P／栗原 平

ふじのくに
地球環境史
ミュージアム

Museum of Natural and
Environmental History, Shizuoka

發展案例

這是日本第一家地球環境史博物館的標牌規劃。基於博物館從各種觀點學習和思考人與自然的關係，「開拓思維」的概念，進行整合展示空間與平面的一體化設計。用「地平線和水平線」作為VI的基本要素，創作「促進思考」的標牌之外，也應用在標識、小冊子和其他宣傳工具等，與設施成為一體，共同宣傳博物館的概念。
【參考・使用字體／TB Gothic DB】

富士之國地球環境史博物館
CL／富士之國地球環境史博物館　2016年　AD・D／氏設計　設計／丹青社　P／株式會社Nacasa & Partners（空間攝影）、小野里昌哉（商品照片）

woolen

福岡南央子

Fukuoka Naoko

PROFILE

1976年出生在日本兵庫縣。平面設計師。2010年成立woolen。得獎與提名經歷包括2008年JAGDA新人獎與包裝獎、東京ADC獎；2009年日本包裝設計大獎金牌、2011年TDC獎提名、2017年TOP AWARDS ASIA APRIL／AUGUST。2014年推出woolen press。以品牌、包裝和書籍等平面設計為主。

woolen2010.tumblr.com woolenpress.tumblr.com
Twitter: @woolen_info Instagram: woolenpress

福岡南央子 Fukuoka Naoko

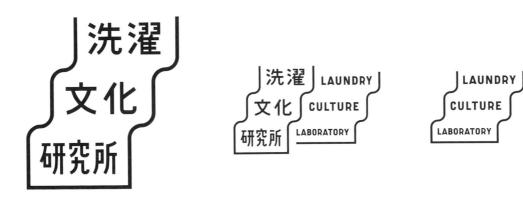

由於神奈川縣愛川町裡的社區重建活動中心「春日台center CENTER」將建於深受當地喜愛但已關閉的春日台中心超市舊址，便以過去超市令人印象深刻的屋頂形狀作為VI創作起點。設施裡的其他商店標識除了標識店鋪的作用，也產生視覺上的連結。
【參考・使用字體／「春日台center CENTER」的歐文字體：Sunset Gothic Pro Bold其他：原創】

KCC專案（春日台center CENTER／春日台可樂餅／洗濯文化研究所）
CL／社會福祉法人愛川舜壽會　2022年　AD・D／福岡南央子（woolen）

恋する豚研究所

變化形式

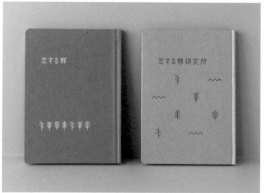

發展案例

這是從事豬肉加工銷售與餐館經營的企業「戀豚研究所」，其工房與餐廳位在有山圍繞，環境宜人的千葉縣香取市一個叫栗源的地方，VI便以設計一個代表和融入該環境的想法進行創作，同時創造一個開放的印象，協助企業優良的加工產品聲名遠播。
【參考．使用字體／原創】

戀豚研究所
CL／株式會社戀豚研究所　2012年　AD．D／福岡南央子（woolen）

變化形式

發展案例

etc.books是一家女性主義書籍出版社。在參與公司命名的過程中，以「把此前被視為其他（etc）的女性聲音傳播出去」為概念，設計明確的象徵標識，並在簡單的標識名稱設計裡融入創辦人的意念。
【參考・使用字體／原創】

etc.books

CL／株式會社etc.books　2019年　AD・D／福岡南央子（woolen）

1K good neighbors

「1K good neighbors」是個耕地、種植蕃薯做成點心，入山砍柴收集柴火或製作家具等建立人與土地之間循環關係的機構，其理念是「創建一個與千葉的大地和自然共生，人人樂在工作和生活的區域型社會」。本案內容是觸及顧客目光的VI創作，因而併同其他媒體應用進行設計。
【參考‧使用字體／Acumin Variable Concept Medium】

1K good neighbors
CL／社會福祉法人福祉樂團　2020年
AD‧D／福岡南央子（woolen）

福祉樂団

FUKUSHI GAKUDAN

活動範圍擴及照護、農林業、孩童社福與支援殘障人士就業的法人機構「福祉樂團」，設立宗旨在於「思考關懷，改善生活，增進福祉」。標識設計視覺化傳達了其名稱反映該機構「就像眾人合力完成一件作品的樂團一樣，為實現使命而活動」的姿態。對個人而言，這也是一個「用視覺表達音樂」的嘗試。
【參考‧使用字體／原創】

福祉樂團
CL／社會福祉法人福祉樂團　2018年
AD‧D／福岡南央子（woolen）

發展案例

「栗源第一薪炭供給所」位在千葉縣田野和森林緩緩交錯的栗源，經由間伐區域內的林木用作柴火、製作家具等方式，起到人類生活與森林間的循環作用。其標識名稱跟「戀豚研究所」的設計有所相通，形成一種漸近式的視覺聯繫。
【參考‧使用字體／原創】

栗源第一薪炭供給所
CL／社會福祉法人福祉樂團　2018年
AD‧D／福岡南央子（woolen）

發展案例

麒麟的「世界廚房」是個提供系列商品的飲料品牌。從品牌成立到2018年為止，以藝術指導和設計師的身分參與包裝和廣告等整體溝通業務。該標識是在品牌名稱尚未確定的階段，經過反復的意見收集→草圖→討論的過程創作出來的。
【參考‧使用字體／原創】

世界廚房
CL／麒麟飲料株式會社　2007年
CD／宮田識（株式會社DRAFT）
AD‧D／福岡南央子（woolen）

 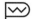

日本映画における
女性パイオニア

「日本電影的女性先驅」是一個發掘與介紹日本電影史上被遺忘或忽視的女性電影人作品的企劃，
網站裡收錄了成員的文字工作與資料檔案。本案是配合網站製作，負責網頁設計與VI創作。
【參考・使用字體／原創】

日本電影裡的女性先驅
CL／「日本電影裡的女性先驅」企劃　2021年
AD・D／福岡南央子（woolen）

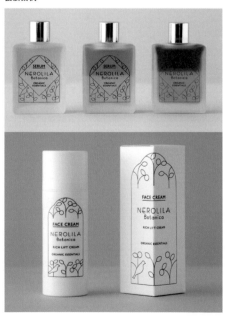

NEROLILA
Botanica

「NEROLILA Botanica」是由彩妝師早坂香須子主導的護膚品牌。從品牌成立之際便參與標識製作，
為了使包裝設計也能充分表達品牌與產品的理念，精心調整了設計元素和素材。
【參考・使用字體／以Bernhard Fashion為基礎做變化】

NEROLILA Botanica
CL／株式會社BbyE　2016年
CD／早坂香須子
AD・D／福岡南央子（woolen）
制作進行／角末有紗（株式會社DRAWER）

發展案例

「MAMA BUTTER」是以乳油木果油為原料的品牌。現在畫面中呈現的是2019年更新後的模樣，標識名稱是沿用2011年針對當時既有商品做更新時的創作，並把對品牌至關重要的「乳油木」作成象徵性標識。另也建構易於應用的設計系統。
【參考・使用字體／原創】

MAMA BUTTER
CL／株式會社BbyE
2011年（2019年更新）
AD・D／福岡南央子（woolen）
制作進行／角末有紗（株式會社DRAWER）

發展案例

「SINCERE GARDEN」是以「LIFESTYLE MEDICINE」（生活形態醫學）為主題，複合SPA、商店與咖啡館的品牌。在重置愛用以久的VI之際，反復聽取意見，創建象徵性標識，並提案在手提袋等應用媒體添加表達自然的語詞。
【參考・使用字體／RoBodoni Book】

SINCERE GARDEN
CL／株式會社BbyE　2015年
AD・D／福岡南央子（woolen）

「medel natural」是一個含有稻米萃取神經醯胺成分的彩妝品牌，便用主要成分來源的植物創作類似徽章的VI，並考量同時進行中的包裝設計，注重整體均衡。
【參考·使用字體／以Compass TRF italic為基礎做變化】

medel natural
CL／株式會社BbyE　2014年
AD·D／福岡南央子（woolen）

+BASE

位在台東區淺草橋的「BASE」是由teco公司和畝森泰行建築設計事務所共同營運，一樓的「+BASE」是個共享空間，時而是咖啡館、藝廊或商店，有時也變成工作室。標識設計的想法是，創作一個即使看不懂也能像徽章一樣成為街頭標示的形狀。
【參考·使用字體／原創】

+BASE
CL／+BASE　2022年
AD·D／福岡南央子（woolen）

スマホ里親
ドットネット

スマホ里親ドットネット

「智慧手機認養.net」是個認養智慧手機，讓生活在養護設施的孩童也能像一般人一樣擁有智慧手機的非營利組織。以暱稱「Sumasato」作為標識名稱的設計也具有象徵性標識的作用。
【參考·使用字體／原創】

智慧手機認養.net（Sumasato）
CL／特定非營利活動法人智慧手機認養.net　2021年
AD·D／福岡南央子（woolen）

試圖在標識名稱設計裡反映企業「歡樂友好」（Conviviality）的基本理念。在其他專案裡雖然也有類似概念理解和探究其表現方式的案例，但這個案子非常有趣，是個既痛苦又愉快的工作。
【參考·使用字體／以Century Gothic Bold為基礎做變化】

FUKUSHI FOR CONVIVIALITY（F-CON）
CL／一般社團法人FUKUSHI FOR CONVIVIALITY　2020年
AD·D／福岡南央子（woolen）

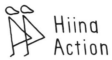

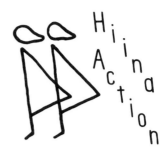

此為參與知名服飾品牌「studio CLIP」VI全面更新的案例。統整此前因廣泛發展而顯得零散的品牌形象，對長期支持品牌的粉絲傳達更加重視的意念。
【參考‧使用字體／原創】

studio CLIP
CL／株式會社Adastria　2013年
CD／笠原千昌（SUN-AD Inc.）　AD‧D／福岡南央子（woolen）

「Hiina Action」是一個支援育兒中的女性藝術家的團體。標識是根據組織成立前的訪談內容中，浮現共同面對逆風（逆境）的女性形象而創作。
【參考‧使用字體／原創】

Hiina Action
CL／NPO Hiina Action　2017年
AD‧D／福岡南央子（woolen）

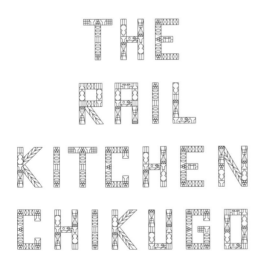

IWAKAN

「品嚐地方美食旅遊列車THE RAIL KITCHEN CHIKUGO」是備有廚房，可以一邊享受美食，一邊觀賞窗外風景的觀光列車。本案包含了VI與車廂設計。原本嘗試用桌巾來傳達乾淨美味的印象，配合客戶放入地方名產的要求，形成獨特的綜合設計。
【參考‧使用字體／原創】

THE RAIL KITCHEN CHIKUGO
CL／西日本鐵道株式會社　2019年
CD／株式會社TRANSIT GENERAL OFFICE
AD‧D／福岡南央子（woolen）

《IWAKAN》是一本對世上認為理所當然的事物存在「違和感」，提出質疑的雜誌。創作的過程中不斷尋找用什麼方式來呈現編輯成員在雜誌創設之初無法用言語表達的印象。
【參考‧使用字體／以Harbour Medium為基礎做修改】

IWAKAN
CL／REING（NEWPEACE Inc.）　2020年
D／福岡南央子（woolen）

MUSUBIME

OTOME 乙女福助 FUKUSKE

W THE STORE

01

02

03

etc.books BOOKSHOP

BEAUTIFUL LABOR

TO BE PROUD
GOOD THING
PLEASURE
TO ENJOY
YOURSELF
FIVE SENSES
HAND TO HAND
TO SAY HELLO

04

ゴハント オチャ
YOSONCI
ヨソンチ

05

06

Little Life Story
小さな伝記

MdN LIFE STYLE

07

08

09

■01：musubimé　2013年　■02：乙女福助　CL／福助株式会社　2012年　■03：W THE STORE　CL／株式會社W DEPT　2018年　■04：etc.books BOOKSHOP　CL／株式會社etc.books　2020年　■05：YOSONCI　CL／YOSONCI　2016年　■06：BEAUTIFUL LABOR　CL／株式會社DRAWER　2011年　■07：小傳記　CL／小傳記　2020年　■08：色chan漫畫　CL／色chan　2014年　■09：MdN LIFE STYLE　CL／株式會社MdN Corporation　2020年

HALOW

woolen press

EARTH - LIFE SCIENCE INSTITUTE

10

11

12

エトセトラ

Flor

13

14

15

Spiral
Schole

17

THE KONT

16

18

■10：woolen press　CL／woolen press　2014年　■11：ELSI　CL／東京工業大學 地球生命研究所　2013年　■12：HALOW　CL／HALOW　2011年
■13：CHÉ cà phê　CL／CHÉ cà phê　2006年　■14：etc.　CL／株式會社etc.books　2019年　■15：Flor　CL／株式會社BbyE　2020年
■16：THE KONT　CL／THE KONT　2016年　■17：Spiral Schole　CL／Spiral Schole 事 務 局　2015年　■18：RECORD SNORE DAY　CL／RECORD
SNORE DAY　2016年

Takram Takram

PROFILE

一個在東京、倫敦、紐約和上海都設有工作室的設計與創新農場。匯集了建構品牌策略的商業設計師、設計工程師、UI/UX設計師，和藝術總監等具多樣化背景的專業人士，以橫跨商業、科技與創意領域，開創未來和製造變化的組織成員身分，利用設計的力量來實現創新。

變化形式

發展案例

Mercari Sans Thin
Mercari Sans Regular
Mercari Sans Bold
Mercari Sans Extra Bold

此為日本最大跳蚤市場電商服務的標識更新專案。由Takram和Mercari CXO Design Team組成團隊,提供從調查、概念建構、設計到指南制定的一站式服務。保留舊標識「m」形特色,配合新商標更簡潔友善的設計,調整縱線與橫線的粗細對比,同時創作新的字體,促成後續企業字體「Mercari Sans」的誕生。
【參考‧使用字體/原創】

Mercari
CL／株式會社Mercari　2018年　CL／田川欣哉　LD／弓場太郎　D／井上雅意＋Mercari CXO Design Team

標識說明

燕子的形狀變得更平滑與簡單，以便製作動畫或創建姿勢來配合場景演出。

把與燕子圖合併使用為前提的標識名稱改為也可在副品牌展開系統性應用的獨立個體。

發展案例

此為統合管理平台服務的品牌重塑。根據創業以來象徵「解放」的燕子圖和書寫體的名稱重新設計，承襲原有的特徵，除了改善標識本身的可視性與可讀性，也考慮到系統性發展，讓可愛的燕子圖變得更好用，更能傳達freee追求的世界觀。
【參考・使用字體／原創】

freee

CL ／ freee株式會社　2021年　CD・BC ／松田聖大　BC・BM ／大石拓馬　AD・D ／山口幸太郎　D・IL ／半澤智朗　BM・C ／錢谷 侑（freee brand studio）
CD ／小川哲彌（freee brand studio）　BP ／淺井有美（freee brand studio）

motta

標識說明

字體是根據手帕的正方形，沿網格進行創作包裝的造型也循此一設計原則。

以標識名稱的鉤型設計為基礎，創建其他字母，變成原創字體。

abcdefghijklmn opqrstuvwxyz,.

發展案例

這是與中川政七商店共組品牌遠見團隊之「PARADE」的先鋒案例，為手帕品牌進行品牌重塑。為了讓創建為時多年的品牌能迎合生活形態與消費者價值觀的重大變化，除了商品「功能」，也從遠見的觀點進行檢視，建構品牌的「體驗」與「世界觀」，另也更新包含包裝在內的VI。
【參考‧使用字體／原創】

motta
CL／中川政七商店　2021年　CD‧BS‧P／佐佐木康裕　BS‧P／岩松直明　AD‧D／山口幸太郎　D／半澤智朗

J-WAVE
81.3FM

發展案例

此為以東京都為放送區域之民營FM電台的品牌重塑。新標識保留了舊有的剛勁線條，去掉外框，傳達不拘泥於常規、挑戰未來的姿態，不僅保留二十多年來為人熟知的標識獨特性，也反映了新J-WAVE的意志。此外，也賦予標識設計廣泛的定義，建構一個在任何媒體都能呈現統一形象的VI。
【參考・使用字體／原創】

J-WAVE

CL／株式會社J-WAVE　2020年　CD・C／渡邊康太郎　AD・D・DR／弓場太郎　DR／小山慶祐、高橋杏子

KINS

發展案例

此為益生菌D2C[42]服務的品牌創建，內容包括建立品牌概念、命名、商業策略支援、標識與包裝設計、網站設計等。含有「為了菌」、「為了家庭」之意的「KINS」，是以TT Firs為基礎，調整曲線，傳達菌的有機性並展現出其他營養補給品牌所沒有的優雅。
【參考・使用字體／TT Firs】

KINS

CL ／株式會社KINS　2019年　PL・AD・D ／山口幸太郎　BDev Ad ／佐佐木康裕、菅野惠美　D ／Fiona Lin（ex-Takram）　C ／伊藤總研、蓮見 亮（伊藤總研株式會社）

NIKKEI

日本經濟新聞

此為日本主要商業新聞媒體的品牌推廣，內容為建構品牌指南以及面向員工的品牌網站等。配合品牌指南的策定，優化企業標識與日本經濟新聞的橫向標題。與此同時，採用「Sanomat Sans/Sanomat Sans Text」（歐文用）和「Tazugane Kaku Gothic」（日文用）作為名片印刷等企業字體，表達了日經創新、值得信賴與知性的傳統。
【參考‧使用字體／原創】

日本經濟新聞社

CL ／株式會社日本經濟新聞社　2017年
PL ／渡邊康太郎　PM‧DR ／伊東 實
AD‧D ／弓場太郎　D ／長谷川昇平

此為美容品牌之體驗型設施的綜合設計案例。以無襯線體為基礎的標識名稱，感覺中規中矩，又帶有一種手寫的溫度，搭配想像水和細胞，繪製成漸層色球體的平面設計成為品牌標識，傳達放鬆的「舒適感」。
【參考‧使用字體／無襯線體】

SKINCARE LOUNGE BY ORBIS

CL ／ORBIS株式會社　2020年
PL‧CD ／緒方壽人　AD‧D ／弓場太郎
D‧IL ／太田真紀（ex-Takram）
D ／半澤智朗、真崎 嶺、駒田六花（ex-Takram）

發展案例

此為第一生命保險公司新商品「DIGIHO」的品牌創建。沿用公司早期的「防災盾牌」標識比例和現行標識的伙伴曲線設計出「伙伴徽章」。利用「防災盾牌」裡「生」字規矩的骨架和鉤型造型所創建的標識名稱，即使單獨使用也足以代表品牌本身。
【參考・使用字體／原創】

DIGIHO
CL／第一生命保險株式會社　2021年
PL・CD・AD／山口幸太郎　CD・PM／西條剛史
PM／村越淳　D／半澤智朗　DR／菅野惠美
C／Takram

發展案例

MORIOKA SHOTEN & CO., LTD.
A SINGLE ROOM WITH A SINGLE BOOK.
SUZUKI BUILDING, 1-28-15 GINZA,
CHUO-KU, TOKYO, JAPAN
◆

A B C D E F G H I J
K L M N O P Q R S T
U V W X Y Z & - . ,
1 2 3 4 5 6 7 8 9 0

此為一家只賣一本書的書店品牌創建和藝術指導案例。品牌標識的菱形代表「只有一本被翻開的書」和「一個小房間」。此外，承店主森岡督行氏重視書店的「場所性」之意，把商號、部分品牌聲明以及地址表記整合成為品牌標識。
【參考・使用字體／原創】

森岡書店
CL／森岡書店　2015年
CD／森岡督行、吉田知哉（AZ Holdings）
CD・AD・C／渡邊康太郎　AD・D／山口幸太郎
S／藤吉賢

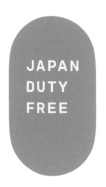

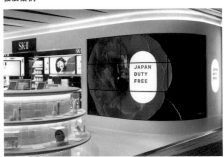

這是成田機場第二航廈主樓之免稅店的品牌創建。經大規模改裝之後，商標圖示與文字設計也連同空間設計一併做更新。配合現代「日本之美」的概念，用日本國旗和零（０）的組合作為標識基礎，再以3D模型製作體「Rhinoceros」拉出平滑的曲線；文字是用Acura做調整。【參考‧使用字體／Acura】

JAPAN DUTY FREE
CL／日本機場大樓株式會社　2019年
PL／神原啓介　AD‧D／山口幸太郎

這是結合創於明治和大正時代的三家老店——做麵包的明治堂（明）、久壽餅的石鍋商店（壽）和豆沙的王子製餡所（庵）——傳統技術的豆沙麵包店「明壽庵」的品牌創建，內容涵蓋了從概念建構、商店空間設計到開店為止的概括性項目。標識是利用開店準備過程中發現的明治堂麵包袋上小麥圖示，經調整後加紅豆的葉子組成。【參考‧使用字體／原創】

明壽庵
CL／明壽庵　2021年
PL‧CD／渡邊康太郎　AD‧D／弓場太郎
DR‧CD／菅野惠美

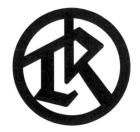

這是一家用科技推動印刷與物流等傳統產業結構改革的新創企業品牌重塑。標識是根據西洋最初用來印刷聖經的活字B42重新設計。尊重B42的歷史性，保留字體原型，調整黑體字書寫的順序使其看起來自然得體，另也調整邊距的平衡，提高辨識性。【參考‧使用字體／B42】

RAKSUL
CL／RAKSUL株式會社　2021年
CD‧D／河原香奈子　D／真崎嶺（ex-Takram）
DR‧Ad／神原啓介　Ad／田川欣哉

發展案例

KUBOTA

此為具代表性的日本酒「久保田」的品牌重塑。承襲了1985年推出以來為人熟悉的標籤特色，並將漢字標識裡右上傾斜的筆觸作為字體骨架的DNA，好對更多的國內外消費者傳達商品背後的故事。歐文標記的標識名稱是應用Baskerville設計而成。
【參考・使用字體／Baskerville】

久保田
CL／朝日酒造株式會社　2020年
CD／松田聖大
AD・D／山口幸太郎　D・R／高橋杏子
R／中川　（ex-Takram）

發展案例

ABCDEFGHIJKLM
NOPQRSTUVWXYZ
abcdefghijklm
nopqrstuvwxyz
1234567890.,:
:&?

THE BEE
& THE FARM

此為北海道虻田郡Niseko[43]町一家基於與自然共生的概念，生產農作物與蜜蜂採集花粉釀蜜的農場品牌創建。從農場立處浩瀚的大自然中，想到海外農場常見的古老標示，便用看起來像銑床切割的老舊看板字體，在接合處留下圓角，形成獨特的標識名稱設計。
【參考・使用字體／原創】

THE BEE & THE FARM
CL／THE BEE & THE FARM　2016年
CD／緒方壽人　AD・GD／山口幸太郎

發展案例

這是一個利用創意與科技解決超高齡社會問題的AI新創企業品牌重塑。品牌標識是從公司名稱的EXA和WIZARDS各抽出「X」與「W」組合而成。X是乘法記號，意表「卓越的WIZARDS集團」。三條線代表EXAWIZARDS同感、深化與實現的三大價值；而兩個點是支持這些價值的目標與團結。
【參考・使用字體／原創】

EXAWIZARDS
CL／株式會社EXAWIZARDS　2019年
CD・AD・D／山口幸太郎
DR・C／高橋杏子、Jonathan Nesci、野見山真人

此為活化人才推薦的雲端服務品牌重塑。標識象徵Refcome公司的使命：呼朋引伴，募集人才。用傳遞熱情的火炬來表達改變傳統徵才的印象，藉由個人對公司的熱愛，推薦他人前來共事的理念。另也建構一套VI系統以維持在各種媒體的高識別性與一致性。
【參考‧使用字體／原創】

這是東京大學研究所農學生命科學研究系之「地球醫」（ONE EARTH GUARDIANS）培訓課程的標識設計。品牌標識是把模擬ONE EARTH GUARDIANS成立當天風的流動數據層疊於獨一無二的地球上設計而成。標識名稱則是基於Trade Gothic和Helvetica創建的。
【參考‧使用字體／Trade Gothic、Helvetica】

Refcome
CL／株式會社Refcome　2020年
PL／神原啓介　AD‧LD／弓場太郎
LD／真崎 嶺（ex-Takram）　S／中森大樹

ONE EARTH GUARDIANS
CL／東京大學　2018年
PL／佐佐木康裕　AD‧D／山口幸太郎
C／小棄 元（meet&meet）

5PM Journal

這是集結D2C（Direct to Consumer）品牌和用戶共創未來文化之策展（Curation）媒體的品牌創建。以下午五點的公園悠閒時光為主題，用兩個因時間流轉而移動的圓創建類似模板印刷的字體，把文字看似斷裂的部分與夕陽消失那一瞬間的印象結合在一起。
【參考‧使用字體／原創】

此為NHK教育電視台科學教育節目之角色設計與藝術指導。節目的概念是透過在自然界和生活環境裡尋找「相似的東西」來思考共同的規則、規律、相似的理由和意義。因而想用單一筆劃附加「眼睛」的方式來製造人物的多樣性與統一的印象，同時也包含了觀察（＝眼睛）自然的節目理念。
【參考‧使用字體／原創】

5PM Journal
CL／株式會社丸井集團　2020年
PL‧BS／佐佐木康裕　AD‧D／弓場太郎
BS／大石拓馬　D／真崎 嶺（ex-Takram）、河原香奈子

Mimicuris
CL／NHK教育　2013年
P／NHK教育　CP／Taro's、biogon pictures
AD／Takram　D／山口幸太郎　S／福岡伸一

地域未来牽引企業

KINS WITH

這是日本經濟產業省評選有望成為區域經濟關鍵企業之「牽引地域未來企業」的官方標識設計。是利用帝國數據銀行數據庫計算出的指標，整理其中一個使用特定參數產生的曲線來設計，以表達這些企業的特質，而其產生的過程與形狀也表達了這些企業的生命節律、變化與多樣性。
【參考‧使用字體／原創】

牽引地域未來企業
CL ／經濟產業省　2017年
CD ／松田聖大　D‧Dev ／松田聖大、牛込陽介、藤井良祐
LD ／弓場太郎

此為KINS公司（P.231）以愛貓愛犬為導向的腸道菌健康D2C服務的品牌創建。其中定義了品牌的使命、價值與個性，製作品牌準則，並選用溫暖柔和又能帶來力量與元氣的赤土色作為品牌顏色。陶土素燒的顏色伴隨了人類歷史的發展，具有永恆性，也表達今後會伴左右的感受。
【參考‧使用字體／TT Firs】

KINS WITH
CL ／株式會社KINS　2021年
PL‧CD ／河原香奈子　AD ／山口幸太郎
D ／長谷川昇平　DR ／高橋杏子　IL ／神崎 遙

DataVehicle

FLORIOGRAPHY

此為一家提供數據分析解決方案的企業品牌重塑。標識是從多個數據組連結與統合的基礎分析想得到靈感，用兩個重疊的區塊做設計。此外，配合企業標識的重置，主力商品的UI也做更新，屬相同系列結構，也能部署在新發布的產品上。
【參考‧使用字體／原創】

Data Vehicle
CL ／株式會社Data Vehicle　2018年
PL ／櫻井 稔　AD‧D ／弓場太郎　PM‧DR ／伊東 實
D ／Zijun Zhao　DA ／佐佐木 楓（ex-Takram）

此為ISSEY MIYAKE的節日活動企劃（2017年至2019年）。以FLORIOGRAPHY（花語）為主題，用特別的紡織品設計成適合作為節日禮物的胸花。標識名稱字體做成胸花織布的正方形，每個字都經過模擬，只有「O」是模仿胸花的形狀。
【參考‧使用字體／原創】

FLORIOGRAPHY
CL ／ISSEY MIYAKE INC.　2017～19年
CD‧C ／渡邊康太郎　AD‧LD‧D‧IL ／山口幸太郎　D ／西條剛史
S ／江夏輝重、神原啓介、遠藤紘也（ex-Takram）

Frame

石川龍太

Ishikawa Ryuta

PROFILE

1976年出生。株式會社Frame代表。廣泛從事品牌創建、CI和VI企劃、廣告製作、包裝設計等工作。主要獎項：JAGDA獎、日本包裝設計大獎銅牌、日本平面設計年鑑大獎、pentawards 2017、2018 platinum、NYADC MERIT、German Design Award Winner、A' Design Award platinum等。JAGDA會員、JPDA會員。

Lagoon Brewery

以候鳥為主題的標識裡，長頸和張開的羽翅
分別呈現「L」與「B」的輪廓。

發展案例

Lagoon Brewery是在取得限定對海外出口的日本酒生產許可證之後開始起步的。在「日本自然百景」之一的新潟縣福島潟湖邊蓋了一個小酒廠，這裡同時也是天鵝以及被指定為天然紀念物的候鳥豆雁在日本的最大棲息地。因而以候鳥來創作標識，表達酒廠所在的自然景觀與挑戰海外市場的雄心。標籤則傳達了福島潟湖水面四季變化的模樣。
【參考・使用字體／Friz Quadrata Std Medium】

Lagoon Brewery
CL／Lagoon Brewery　2022年　AD／石川龍太　D／石川龍太、長谷川步　P／比留川勇

越冬トマト

曽我農園

把曽我（そが・Soga）農園的「そ」設計成絲帶狀，傳達農家獻上精心栽培的蕃茄的心願。

發展案例

蕃茄嚐鮮的季節當是陽光普照的夏季，最能儲存營養的卻是在溫差變化極大的冬季到春季。曽我農園利用日照時間短的季節，用很長一段時間來引出蕃茄的美味，就像冬眠的熊；據說蕃茄的紋路愈多愈美味，便模仿蕃茄的紋路畫成逼真的熊。
【參考・使用字體／FOT- Tsukushi A Vintage Min S Pro R】

曽我農園

CL ／曽我農園　2021年　CD ／堅田佳人　AD ／石川龍太　D ／石川龍太、円山惠、長部寬子　I ／円山惠　C ／仲川京子　P ／東海林澀

新潟の歴史をこめ、
新潟の風土をこめ、
新潟の技をこめ、
新潟の想いをこめる。

新潟をこめ
NIIGATA OKOME
"大阪うめだ"より
新潟の魅力をたっぷり込めて

新潟をこめ
NIIGATA OKOME

「OKOME」可以是日語「御米」的發音，
也有「注入」（技術或想法）的意思。以
此為關鍵字，取第一個字「を」（O）的
形狀做成象徵性標識。

發展案例

擁有世界級美食的新潟，在大阪梅田開設宣傳新潟魅力的衛星店，致力傳播當地的風土、歷史、技術與想法。基於此，本案從「新潟OKOME」的命名
開始著手，在標識「を」（O）不可思議的形狀裡藏了米粒的身影。
【參考・使用字體／A-OTF Kaisho MCBK1 Pro MCBK1】

新潟OKOME

CL／新潟OKOME　2019年　CD・AD／石川龍太　D／石川龍太、長谷川歩　C／田村侑子　P／比留川勇

發展案例

用「真心真意」（ま心）的「ま」來象徵溫泉旅館「摩周」（ましゅう）好客的精神，同時以抽象的方式表達顧客受到頂極款待時不禁發出讚嘆的氣息。
【參考‧使用字體／原創】

摩周
CL／月岡溫泉摩周　2016年
AD‧D／石川龍太

COFFEE
BEANS
YAMAKURA
珈琲豆 山倉

發展案例

據說漢字「珈琲」[44]（咖啡）的由來，是因為紅色的咖啡豆跟頭簪的紅珠裝飾很像。這是一家百年咖啡老店，因而把熟悉的「珈琲」一詞融於設計之中。
【參考‧使用字體／A-OTF Reimin Y20 Pro】

珈琲豆山倉
CL／珈琲豆山倉　2022年
AD／石川龍太　D／石川龍太、長谷川步

發展案例

該品牌用磨成泥狀的米漿取代各種食品裡的添加物，重新發現米的魅力。在米字旁邊留下空白，用以表達米可以為其他食品提案新價值的理念。
【參考·使用字體／HOT-Hakusyuu Gokubuto Sosho Std E】

米邊
CL／長谷川熊之丈商店　2018年　AD／石川龍太
D／石川龍太、　長谷川步　P／比留川勇

發展案例

這是在香川縣丸龜製作的小型圓扇。變形的「左」字圓扇標識設計表達了幽默的品牌名稱。浮世繪風格的左手圖示也用在包裝上。
【參考·使用字體／調整Tsukushi Old Mincho】

左扇
CL／一心堂本舖　2018年
AD·D／石川龍太

Fresh & Sparkling Sake

AWANAMA
あわなま

發展案例

用平假名的「なま」組成「生」字模樣，傳達在海外行銷日本生酒[45]的想法。包裝用的是斬新的黑色保特瓶。
【參考・使用字體／原創】

Awanama
CL／新潟藥科大學　2018年
AD・D／石川龍太　C／橫田孝優　P／比留川勇

發展案例

Dainichi

D字裡的藍點代表公司自創業以來生產製造的藍火加熱器之火，凝聚了企業重視速暖與愛等諸多想法。
【參考・使用字體／原創】

Dainichi工業
CL／Dainichi工業　2016年
AD・D／石川龍太

發展案例

象徵性標識是用圓形結合商店前面的神社裡祭祀的「兔子」，產生月亮、杵臼與年糕的聯想。紅線代表神社的鳥居。
【參考・使用字體／調整NM Hakushuu Reisho】

十五夜
CL／十五夜　2019年
CD・AD・D／石川龍太　P／比留川勇

發展案例

該案例是從提案品牌名稱「TSBBQ」做起，結合了新潟縣的燕三條（Tsubame Sanjo）的首字母T、Stylish的S與BBQ。把烤肉架的圖示設計成燕子飛過三條線上的模樣，並用在各種產品上。
【參考・使用字體／原創】

TSBBQ
CL／山谷產業　2016年
CD／山谷武範　AD・D／石川龍太　P／比留川勇

發展案例

以新通（Shindori）的「S」和羽翼（Tsubasa，つばさ）「つ」的形狀設計成鳥兒振翅飛翔的模樣，祈願就讀該校的學童在未來能展翅高飛。
【參考・使用字體／無】

新通翼小學
CL／新通翼小學　2020年
AD・D／石川龍太

發展案例

把「&」的符號橫放，設計成雙葉（ふたば）的「ふ」字模樣，表達期望人們輕鬆使用美味高湯做料理的品牌想法。
【參考・使用字體／Shuei Nijimi Mincho】

雙葉的高湯
CL／株式會社雙葉　2021年　CD・AD／石川龍太　D／石川龍太、狩野瞳　P／卯月宏典

245

MYLOWE

公司名稱是根據移動銷售的「參」（前往的意思）而命名，便用此設計成運送蔬菜的道路和運載收穫寶物的模樣。
【參考・使用字體／A P-OTF A1 Gothic Std】

MyLOWE
CL／MyLOWE　2021年
AD・D／石川龍太

用「弁」字做成象徵新潟佐渡島的輪廓，並基於傳達職人精彩手藝的概念，設計成星狀。
【參考・使用字體／調整HOT- Hakusyuu Gokubuto Gyosho】

迴轉壽司佐渡弁慶
CL／迴轉壽司佐渡弁慶　2020年
AD・D／石川龍太

「孫」字設計表達了雄偉的山脈與清澈的河流，融入種植好米的土地魅力。
【參考・使用字體／調整A-OTF Kaisho MCBK1 Pro】

孫作
CL／孫作　2019年
AD・D／石川龍太

三条市立大学
SANJO CITY UNIVERSITY

設計靈感來自大學所在地的三條市「風箏大戰」的傳統。六角形的「學」字中間有三個朝上的箭頭層疊，代表對這只風箏乘大風飛向世界的期許。
【參考・使用字體／調整A-OTF Shuei ShogoMincho Sen】

三條市立大學
CL／三條市立大學　2020年
AD・D／石川龍太

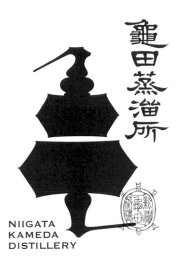

NIIGATA
KAMEDA
DISTILLERY

鶏と煮干しの
中華そば
市松
ICHIMATSU

這是在新潟生產威士忌的（新潟）龜田蒸餾所的標識，用兩個象徵造酒的蒸餾器示堆疊成「龜」字，傳達企業從新潟龜田挑戰海外市場的姿態。
【參考·使用字體／原創】

用「一」條小魚乾代表市松（ICHIMATSU）「ichi」的發音，加上代表「松」的雞冠，形成從聲音與形狀切入的標識設計。
【參考·使用字體／調整NM Hakushuu Reisho W2】

龜田蒸餾所
CL／新潟小規模蒸餾所　2021年　AD／石川龍太　D／石川龍太、阿部光一郎

市松
CL／雞肉和熟煮小魚乾的中華麵市松　2017年
AD· D／石川龍太

きになる、こども園
OKAYAMA KODOMOEN
岡山幼保連携型認定こども園

銀飯と
地酒
廣新米穀
HIROSHIN BEIKOKU

提案「Kininaru」的名稱除了隱含希望孩子「成長大樹」的期許，也反映家長對園所保育方針的「在意」。象徵性標識用蓬鬆的綠色來表達兒童的好奇心與潛力。
【參考·使用字體／調整A-OTF A1 Mincho】

「廣」字是以日本古代簽名的「花押」做表現，並設計成守護農作物的稻草人形狀。
【參考·使用字體／調整HOT-Hakusyuu Futo Gyosho Std B】

Kininaru 兒童園
CL／岡山福祉會　2016年
AD／石川龍太　D／石川龍太、円山惠

廣新米穀
CL／廣新米穀　2022年　AD· D／石川龍太

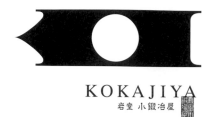

KOKAJIYA
岩室 小鍛冶屋

01

JAPAN NAMING AWARD
2020

02

創業寛延元年
越後龜紺屋
藤岡染工場
龜

03

04

Ramen
Jun

05

06

■01：KOKAJIYA　CL／燈光食亭小鍛冶屋　2013年　【Times】　■02：日本命名大獎　CL／日本命名協會　2020年　【Georgia】　■03：越後龜紺屋藤岡染工廠　CL／越後龜紺屋藤岡染工場　2013年　【原創】　■04：福鳥　CL／福鳥　2021年　【調整A_KSO Shouwa Kaisho】　■05：RAMEN JUN　CL／RAMEN JUN　2016年　【調整Bodoni】　■06：PLUS CAFE　CL／PLUS CAFE　2021年　【DIN Next LT Pro】　※【　】裡是參考・使用字體。

長屋
nagaya

07

08

09

MGNET

10

弁護士法人
中村・大城
国際法律事務所
Nakamura & Oshiro
International Law Office

11

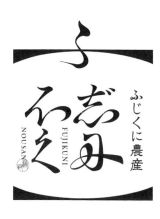

12

■07：長屋　CL／長屋　2013年　【Kizahashi Kinryo】　■08：BEERHOUSE CUBED　CL／BEER HOUSE CUBED　2016年　【Superclarendon】　■09：米乃内山　CL／米乃内山　2021年　【NM Hakushuu Reisho W2】　■10：MGNET　CL／株式會社MGNET　2021年　【調整Futura Std】　■11：中村大城國際法律事務所　CL／中村大城國際法律事務所　2021年　【A1明朝 Std Bold】　■12：FUJIKUNI農產　CL／FUJIKUNI農產　2018年　【原創】

■01：魚邊　CL／Teel　2021年　【Tsukushi A Vintage Min】　■02：非盆　CL／Green's Green　2018年　【調整KO Genroku Shian M】　■03：越品　CL
／新潟三越伊勢丹　2016年【A1 Mincho】　■04：三條市立大崎學園　CL／三條市立大崎學園　2018年　【原創】　■05：OHASHI　CL／大橋洋食器　2015年
【Bodoni】　■06：SPACE DESIGN TAKUMI　CL／SPACE DESIGN TAKUMI　2013年　【不明】

NIIGATA BUNSUI CANOE

07

08

matsu en don
まつえんどん

新潟県南魚沼みわ農園

異人池
建築図書館
喫茶店

IJIN-IKE
ARCHITECTURE LIBRARY
KISSATEN

09

10

福西
FUKUNISHI HONTEN
本店

BSN RADIO CMGP 2020

11

12

■07 ： 分水高中划艇社　CL／分水高中划艇社　2021年　【Baskerville】　■08 ： 岩室久元　CL／岩室久元　2022年　【調整Kinrei Gyosho Std Reg】　■09 ： matsu en don　CL／matsu en don　2016年　【調整MO GCenturyPhonetic】　■10 ： 異人池建築圖書館喫茶店　CL／東海林建築設計事務所　2022年　【調整 Kozuka Gothic】　■11 ： 福西本店　CL／福西本店　2019年【調整A1 Mincho】　■12 ： BSN RADIO CMGP　CL／BSN新潟放送　2017年　【調整DIN】

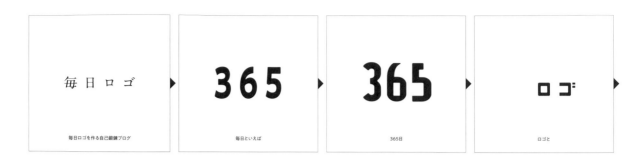

365

CL ／毎日LOGO　2012年　【參考· 使用字體／A1 Gothic】

CAVE D'OCCI葡萄酒莊

CL ／ CAVE D'OCCI葡萄酒莊　2015年

坂木版工房

CL ／坂木版工房　2019年　【參考· 使用字體／調整 Genroku Shian】

cafe 2 F

CL ／ cafe2F　2021年　【參考· 使用字體／ A P-OTF Shuei Nijimi Mincho】

合わせて

ロゴ解説御覧ください

ワインボトルの模様を

色もワインの色に

ショップのロゴと合わせて

動作で表現

hicosaka
mokuhan
koubou

それはFのシルエット

2本線で「2」を表現

2つの記号で2F

cafe 2F

Niitsu
Art
Museum

room-composite

Kaishi
Tomoya

PROFILE

藝術總監／株式會社room-composite社長。東京造形大學教授。重視過程、背景及其語言表達，提案多種概念設計與設計形式來滿足客戶需求。獲得香港國際海報三年展金、銀、銅獎／KAN Tai-Keung獎、APA金丸重嶺獎等。主要著作有《愉快工作設計論 完整版》、《最有趣的設計教科書 修訂版》（MdN Corporation出版）[46]。

石卷工房

ISHINOMAKI LABORATORY

發展案例

這是一家在東日本大震災後集結國內外知名產品家具設計師和建築師，以宮城縣石卷市為生產據點的家具製造商標識。未完全封閉的四角形是從石卷的「卷」字獲得靈感，隱含了「正在描製途中」與「開放的環境」等意思，並經由烙印呈現獨一無二的狀態。用Akzidenz Grotesk系列的歐文字體來表徵粗獷與堅實的現代設計風格。
【參考‧使用字體／AG Old Face】

石卷工房
CL／石卷工房　2011年～　AD／Kaishi Tomoya　D／Kaishi Tomoya、前川景介　P／星川洋嗣

紙わざ
大賞
26

紙
わ
ざ
大賞
26

紙わざ
大賞
26

紙
わ
ざ
大
賞
26

發展案例

發展案例

此為靜岡縣一家造紙廠主辦的紙藝術競賽「紙技大賞」用來募集作品之傳單與海報的標識名稱設計。用「彎曲」、「折疊」、「切割」等主要動作做成抽象造型，標識名稱設計亦隨之做變化。
【參考，使用字體／A1 Mincho、Kaimin Sora】

紙技大賞 26

CL／特種東海製紙　2016年　AD／Kaishi Tomoya　D／前川景介

センケン job 新卒

發展案例

此為引領時尚新聞界的纖研新聞社所發行，以想要進入本行的學生為導向之免費報紙和網站的標識。藉由變更「job」原本的字體高度，與簡略「新卒」筆劃的大膽設計來創造符號形式的造形。以標識為主要視覺，搭配插圖和刺繡等，形成豐富多變的封面設計。
【參考‧使用字體／原創】

纖研 job 社會新鮮人
CL／纖研新聞社　2015年～　AD／Kaishi Tomoya　D／高橋宏明

這是東京都澀谷公園通藝廊為紀念盛大開幕所舉辦的「明日驚奇」展會用於海報、傳單、牆面和看板的標識，驚嘆號造型是從藝廊的標識獲得靈感。為了讓標識本身起到主視覺的作用，採用具象徵性的設計。
【參考・使用字體／A1 Gothic】

明日驚奇展覽
CL／東京都澀谷公園通藝廊　2019年
AD・D／Kaishi Tomoya

此為慶祝歌手兼作詞作曲家池田綾子出道20周年的標識。以一對一溝通的「棉線傳聲話筒」為原型，設計出由動態變化的線串連各由20條直線圈起代表歌手與歌迷的光點，隱喻經由歌曲能產生各種連結。
【參考・使用字體／Horley Old Style】

池田綾子 20th Anniversary "HIKARI"
CL／atelier maru　2022年
AD・D／Kaishi Tomoya
P／大矢真梨子

發展案例

此為攝影事務所的標識名稱設計。應用「圖地反轉」的概念，做成左右兩邊文字顏色反轉的設計，用以表示攝影師是工作者也是藝術家的身分。可根據部署的媒體自由調整垂直線的長度與文字的水平位置，具有可變性。
【參考・使用字體／原創】

MONSTER SMITH
CL ／ MONSTER SMITH　2015年〜
AD・D ／ Kaishi Tomoya

發展案例

hair

botão
ほ　た　ん

此為東京代官山一家美容院的標識。為了傳達店主人以「鈕扣」扣緊人心的想法，收集古董鈕扣進行拍攝，再轉成高度對比的黑白圖像作為象徵性標識，亦可部署在其他媒體。厚重的輪廓與纖細的線條形成對比，視覺化傳達了美容院的個性。
【參考・使用字體／Adobe Caslon Pro】

美容院 鈕扣
CL ／美容院 鈕扣　2011年〜
AD・D ／ Kaishi Tomoya
P ／柿島達郎

Ishinomaki
Home Base

發展案例

此為宮城縣石卷市家具製造商「石卷工房」所設計經營的住宿設施標識名稱。運用企業標識本身不完全封閉的矩形做成有大屋簷的立面形狀，烙印在設施入口的木製招牌上，跟企業的烙印標識相互融合。
【參考‧使用字體／Akzidenz Grotesk Condensed】

石卷本壘
CL ／石卷工房　2021年～
AD‧D ／ Kaishi Tomoya

LOVELY
MASKING
TAPES

發展案例

這是一本收集紙膠帶圖像素材的書籍名稱設計，以略帶透明的紙膠帶貼成的文字直接點明書籍內容，並故意扭曲每個字的形狀，為整體帶來親近可愛的印象。
【參考‧使用字體／原創】

LOVELY MASKING TAPES
CL ／ Sotechsha　2013年
AD ／ Kaishi Tomoya　D ／酒井博子（coton design）

PLASTIC
MEMO
RIES

He hopes that these memories of
love are real. She hopes that these
memories of love are fake.

發展案例

此為電視卡通節目發行藍光DVD之包裝標識名稱設計，跟電視節目的有所區別，兩者都是出自同一設計師之手，但前者是為了激發購買者想要的欲望，獨立創作不影響插畫美感的細長型歐文字體。
【參考‧使用字體／原創】

PLASTIC MEMORIES
CL ／ ANIPLEX　2015年
AD ／ Kaishi Tomoya　D ／前川景介
©MAGES. ／ Project PM

發展案例

EINS
PRINT
MUSEUM

此為印刷公司展出自家產品與技術的展區空間與標識名稱設計。區隔空間的弧型牆面代表通往世界之窗，也呈現紙類印刷品靈活變化的印象，並用其橫長的形狀作為象徵性標識。為此，標識名稱也特意採用橫向擴張的字體做強調。
【參考・使用字體／Akzidenz Grotesk Light Extended】

EINS PRINT MUSEUM
CL ／ EINS 2018年～
AD ／ Kaishi Tomoya D ／前川景介

發展案例

PUPA

這是一本以高中生為對象，介紹與時尚有關的大專院校免費雜誌。為了觸及對創意感興趣的高中生用，標題名稱結合了幾何形態，略微扭曲的造型來引發讀者的興趣。
【參考・使用字體／原創】

PUPA
CL ／纖研新聞社 2019年～
AD・D ／ Kaishi Tomoya

發展案例

Kobayashi & Yugeta
Law Office

這是一家律師事務所的標識，用兩位合夥人姓氏的首字母「K」與「Y」做成抽象化造形。K與Y的交接處所形成的四角形代表人與資訊的聚集「場所」，是員工與客戶並進的重要據點；右上延伸的鋒利線條則象徵通往美好未來。
【參考・使用字體／Univers 55 Roman】

小林・弓削田律師事務所
CL ／小林・弓削田律師事務所 2009年
AD・D ／ Kaishi Tomoya

SODA MASAHIRO ILLUSTRATION

Adachi
Design
Award
2021

此為插畫家祖田雅弘舉辦個人展之網站與海報的標識名稱設計。從拼寫到個別字母均出於原始創作，用開放的線條和從中衍生而出的色彩填充關係來表達插畫家勇於挑戰的創作姿態。
【參考·使用字體／原創】

祖田雅弘插畫展
CL ／祖田雅弘　2013年
AD ／Kaishi Tomoya　D ／Kaishi Tomoya、高橋宏明

此為Adachi學園以集團內部設計專科學校的全國在校生為對象，主題為串連社會的設計之競賽活動標識。代表Adachi之子的「a」做180°旋轉，變成Designer的「D」。標識名稱基礎字體的Avenir，在法語是「將來、未來」的意思。
【參考·使用字體／Avenir Medium】

Adachi Design Award 2021
CL ／Adachi學園　2022年
AD · D ／Kaishi Tomoya

這是一個音響設備的標識。光是小寫的「lolop」就足以表達拼音輕快的節奏，因而著眼於增添視覺上舒適而連續的「節奏感」。
【參考·使用字體／原創】

lolop
CL ／Happiness Records　2007年
AD · D ／Kaishi Tomoya

這是佈署在花店品牌廣告標語裡的字體創作。用簡單的「有花」（a flower exists）來傳達花是日常生活的一部分，而非特別的存在。文字也用不加修飾的手寫筆觸搭配歪斜的剪紙造形。
【參考·使用字體／原創】

B-blue flowers 2014
CL ／B-blue flowers　2014年
AD · D ／Kaishi Tomoya

這是一家印刷公司在宣傳技術的商展裡的標題設計，用「原石」來代表尚未顯露於世的優秀技術。為了表達原石潛在的可能性，直接用尺創作由直線勾勒成的字體，而不經由電腦協助。
【參考‧使用字體／原創】

原石
CL ／ EINS　2016年
AD ／ Kaishi Tomoya　D ／高橋宏明

這是報導時尚業界新聞的纖研新聞社紀念創業70周年的標識。為了顧及標準與熟悉的感受，以及對報刊標題裡存在已久的小鳥插圖的敬意，設計成適用在各種地方的圓形。
【參考‧使用字體／Currency、Gotham】

纖研新聞70周年
CL ／纖研新聞社　2017年
AD ／ Kaishi Tomoya　D ／原田由里葉

此為紀念小田急電鐵浪漫特快「VSE」行駛十周年的車頭標識。除了車體，也用於紀念商品。標識是利用VSE前方車體獨特的曲線作抽象化設計，並用線條末端銳角和斜體來營造速度感與精鍊的印象。
【參考‧使用字體／Caslon Bold Italic、Helvetica Neue Medium Italic】

小田急浪漫特快VSE 10周年車頭標識
CL ／小田急電鐵　2015年
AD ／ Kaishi Tomoya　D ／前川景介

這是收錄連續五季在電視播出的人氣動漫「戰姬絕唱SYMPHOGEAR」系列裡超過一百首角色歌曲的紀念盒標識，由多種字體構成幾乎只有文字的設計，創造一種機械化又帶有凝聚力的獨特印象。
【參考‧使用字體／DIN Condensed Bold、Helvetica Neue、Gotham、原創】

戰姬絕唱SYMPHOGEAR CHARACTER SONG COMPLETE BOX
CL ／ KING RECORDS　2022年　AD ／ Kaishi Tomoya　D ／前川景介
©Project SYMPHOGEAR　©Project SYMPHOGEAR G　©Project SYMPHOGEAR GX
©Project SYMPHOGEAR AXZ　©Project SYMPHOGEAR XV

P LOT

.

Gallery and Shop for Prototype

01

NATURE CLUB

02

KOBA

03

MUVAS
a sound interior

04

EMUSIC
NITTA
EMI

05

PRIMITIVE
VOICE

06

■01：Gallery P LOT　CL／P LOT　2011年～　■02：NATURE CLUB　CL／NATURE CLUB　2013年～　■03：KO-BA　CL／EINS　2017年
■04：MUVAS　CL／MUVAS project　2019年～　■05：EMUSIC／新田惠海　CL／Bushiroad Music　2015年
■06：PRIMITIVE VOICE／佐佐木 收　CL／AWESOME ROCK RECORDS　2013年

264

the Experimental Box Exhibition
EINS Booth in Cosme Tech 2020
2020.1.20 mon – 1.22 wed at Makuhari Messe

Haco-Collection
2020

07

08

09

KAO
RU

10

KIMI　MATSU　KYŌ
OOCHI MASAHIRO

11

12

■07 ： Haco-Collection 2020　CL ／ EINS　2020年　■08 ： IKU　CL ／ GENEON ENTERTAINMENT　2008年～
■09 ： MINASE INORI　CL ／ KING RECORDS　2018年　■10 ： Kanata ～薫～　CL ／ Kanata製作委員會　2018年
■11 ： 等待你的今日／大知正紘　CL ／ Driftwood Record　2012年　■12 ： Click, Speak & Sing　CL ／ Click, Speak & Sing執行委員會　2010年

THAT'S
ALL
RIGHT.

THAT'S ALL RIGHT.

從事包括商品開發、CI、包裝到商店設計等全方位品牌開發，範圍橫跨甜點、飯店、旅館、化妝品、家具、餐飲、醫院、金融和教育機構等業界，以堅持追求「成果」的創意推動企業成長。成立於2010年12月，員工32名，來自DRAFT、Recruit、McCann、CyberAgent和產經新聞社等。

FRANÇAIS

享受果實美味的千層派是法國具代表性的點心。這裡用兩個女孩來表徵夾層果實的外皮，整體傳達了用心栽培果物的印象。出於插畫家北澤平祐的作品有新穎之中摻雜懷舊感受的色彩和風格。

發展案例

這是創業於1957年的洋菓子品牌「FRANÇAIS」為了把深受喜愛的歷史延伸到未來，在迎向六十周年的2017年進行品牌重塑的案例。以回歸原點為主題，考察品牌主要產品「千層酥」的起源之後，得到「享受果實美味」的概念，因而在標識和包裝設計採用傳達「果實鮮嫩與樂趣」的設計。
【參考・使用字體／Louisianne Black】

FRANÇAIS
CL／株式會社Sucrey 2017年
AD・D／河西達也（THAT'S ALL RIGHT.） I／北澤平祐 P／花淵浩二 商店設計／井上麻里惠（ZYCC株式會社）

Premium Caramel
Brandy Cake for Gents.

GENDY

GINZA EST. 2019

GENDY是來自紳士GENTLEMAN和代表上等的DANDY所組成的造字。讓人聯想到鬍子的造型和筆直的線條，代表紳士的剛強與正念，也展現了企業對商品的信心。

發展案例

GENDY銀座店的高級焦糖白蘭地蛋糕「Premium Caramel Brandy Cake」是2016年在青山推出以「紳士一級品」為概念，專門生產贈禮用高級甜點的第二波商品，由獨家苦味焦糖配方製成。手工而有數量限制，從刻印在個別成品裡的日期和生產編號，也表露了為送禮人傳達心意的體貼。
【參考‧使用字體／K22 Didoni】

GENDY

CL ／株式會社Sucrey　2019年　AD‧D ／河西達也（THAT'S ALL RIGHT.）　PD ／梅田武志（THAT'S ALL RIGHT.）　P ／山上新平　商店設計／河西達也（THAT'S ALL RIGHT.）商店設計／井上麻里惠（ZYCC株式會社）

COCKTAIL CHOCOLAT BAR

以雞尾酒杯為印象的標識設計。因為是含有酒精成分的巧克力，配合品牌基調，創造成熟與經典的印象。

發展案例

「COCKTAIL CHOCOLAT BAR」是一個以雞尾酒為題材的巧克力品牌，出於希望顧客能像在酒吧啜飲雞尾酒一樣，根據當天的心情挑選商品而創建。包裝設計用插畫來表達飲用雞尾酒的戲劇性發展。
【參考‧使用字體／Bell MT】

雞尾酒巧克力吧
CL／株式會社Sucrey　2020年　ＡＤ／湯本MEI（THAT'S ALL RIGHT.）　Ｄ／湯本MEI、河西達也（THAT'S ALL RIGHT.）　Ｉ／一乘光　Ｐ／中村治

THE TAILOR

ELEGANTLY TAILOR LADIES WITH CHOCOLATE.
EST. 2019

這是一家基於「用巧克力讓女性變得優雅」的概念而誕生的巧克力專賣店。根據在巧克力還很珍貴的時代，其存在也別具意義的印象，以莊重而優雅的字體為基礎，營造類似以往昔手繪招牌的氛圍。

發展案例

「THE TAILOR」是個想像中的商號，主要用作整體基調與行動指標，而不用在商品上；個別商品有自屬的設計，讓商品成為主角。在購物袋和盒子等店內用品則印上商號標識，用以區別品牌和商品。
【參考·使用字體／原創】

THE TAILOR
CL／株式會社Sucrey　2019年
AD·D／佐佐木敦（THAT'S ALL RIGHT.）　I／比內直人（NUTS ART WORKS）　P／長山一樹　P／長谷川健太（OFP CO.,Ltd）　陳列用具／谷口陽一（Blue Boar VINTAGE）

由日本著名看板繪師比內直人（NUTS ART WORKS）參考明治時代特有的看板繪製而成，LOGO僅由文字構成，強勁且具說服力，裡頭交織了文字遊戲、漢字、平假名和歐文字母，營造出帶有禮品感的時尚氣質。

發展案例

「岡田謹製紅豆餡奶油屋」的理念在於，用明治初期隨文明開化傳到日本的奶油結合紅豆餡的菓子帶來初體驗的感動。以同樣在明治初期首度在日本亮相的獅子作為圖示，去除多餘的元素，僅用標識作為包裝素材，展現一貫性且有力的藝術創作。
【參考・使用字體／原創】

岡田謹製紅豆餡奶油屋
CL／株式會社KCC　2020年
AD・D／河西達也（THAT'S ALL RIGHT.）　I／比內直人（NUTS ART WORKS）　P／花淵浩二　陳列用具／谷口陽一（Blue Boar VINTAGE）

now on Cheese♪

Cheese makes everyone smile.

因包裝設計等使用整體印象強烈的插圖,為突顯標識的存在感,營造略顯復古、流行又富有樂趣的印象。

發展案例

這是出於「把起司變得更有趣,讓更多人在各種場合都能享用」的想法而創建的品牌。用插圖來傳達日常享用起司的樂趣。採用強烈的色彩與第一眼就留下深刻印象的設計,讓小店也能經由包裝陳列,展現品牌的世界觀。
【參考・使用字體/RiotSquad】

Now on Cheese ♪

CL/株式會社KCC 2018年 AD・D/河西達也、湯本MEI(THAT'S ALL RIGHT.) I/杉山真依子 P/長谷川健太(OFP CO.,Ltd) 空間設計/TORAFU建築設計事務所

根據老街裡人人並肩而坐，愉快交談的印象，用一塊看板的形式囊括了熱鬧雜踏的街頭景象，並印製成跟貨櫃一樣的大小，帶來具影響力的宣傳效果。

發展案例

這是京都市立藝術大學在2023年搬遷到京都車站東區之前，利用尚未動工的期間，跟當地的社區發展團體、學生，以及市政府合力創建的「小區」。在廣大的空地裡有貨櫃搭建而成的路邊商店和學生策劃的藝術活動空間，概念是「笑臉群聚的社區空間」。
【參考‧使用字體／原創】

崇仁新町

CL／一般社團法人澀成樂市洛座　2017年　CD／梅田武志（THAT'S ALL RIGHT.）　AD‧D／武笠次郎（THAT'S ALL RIGHT.）　PD／小久保寧

創建展現時代品味與歷史面貌的標識來表徵感受歷史同時也創造歷史的「丸福樓」。利用創業以來附在商品上作為品質印記的標識，搭配傳達時代印象的字體，實現「傳承歷史的設計」。

發展案例

這棟位在京都市下京區正面通鍵屋町的建築是任天堂在1889年創業的所在地。當年名為「株式會社丸福」的任天堂在此製造銷售花牌、撲克牌與歌牌等。2022年，這座美麗的歷史建築搖身一變成了飯店「丸福樓」，從內部裝潢、標牌計劃到平面設計等，無不體現標識創作之初「傳承歷史」的想法。【參考・使用字體／Shuei Kaku Gothic Gin】

丸福樓

CL／Plan・Do・See Inc.　2022年　AD／池谷舞、大表裕貴（Plan・Do・See Inc.）、湯本MEI（THAT'S ALL RIGHT.）　D／湯本MEI（THAT'S ALL RIGHT.）
P／長谷川健太（OFP CO.,Ltd）

嵐山邸宅

ARASHIYAMA HOUSE

為了讓人把觀光勝地的嵐山當作停留與消磨時光的場所，感受其真實不作假的一面，在MAMA這幾個字裡植入從渡月橋遠眺雄偉嵐山的印象。如水墨畫的原創字體，傳達了唯有留宿此地才能聽聞桂川的寧靜與晨間的鳥鳴，賞得嫩草上的晶瑩露珠、籠罩大地與嵐山的朝霧，以及時光慢流的印象。

發展案例

附設披薩店的飯店大門掛著餐廳「儘」的門簾，這是在同一時間創作的。「MAMA」的標識則像宅邸的門牌般顯示在門簾的一角。飯店房間的號碼也基於標識的字體做設計，造就向顧客說明品牌世界觀的機會。其他如飯店設施、樓層標牌等，為避免過分主張，僅截取「MAMA」做成章印或暗色的黃銅裝飾。

【參考‧使用字體／「嵐山邸宅」Tsukushi Old Mincho R、「ARASHIYAMA HOUSE」Yu Gothic Bold、「MAMA」原創】

嵐山邸宅　MAMA

CL／DAY inc.　2020年　AD‧D／佐佐木敦（THAT'S ALL RIGHT.）　PD／小嶋龍（THAT'S ALL RIGHT.）　P／小野田陽一

IMAGINE

成城学園 杉の森館 恐竜・化石ギャラリー

標識表徵地層或層積，也象徵歷史的累積，隱含了孩童們能在這些歷史的層疊上發揮想像力，開拓未來的期望。

這是改裝舊校舍，展出超過一百三十多個主要由畢業生贈送的恐龍化石展覽館。其前身是受到孩童喜愛的美術教室與圖書室，因此盡量保留了牆壁和地板的原狀。基於IMAGINE的概念，打造成激發求知慾的教室，沒有制式的觀賞路線，還可坐在展台旁的椅子上仔細觀察化石的顏色與質地，也可充當小桌子使用。
【參考・使用字體／原創】

成城學園 杉之森館 恐龍化石展覽館
CL／學校法人 成城學園　2020年
AD・D／武笠次郎（THAT'S ALL RIGHT.）
PD／小嶋龍（THAT'S ALL RIGHT.）

灯屋 迎帆樓 大正八年創業

A K A R I Y A
G E I H A N R O

這是一家高級又充滿溫暖，會讓人想要再來的旅館。為了在標識裡反映其氛圍，用燈的圖案來營造柔和的印象，設計風格也符合旅館已有百年歷史的印象。

這是一家逾百年歷史，深受文人墨客喜愛的旅館。在品牌重塑之際，以「燈」為概念，用館內燈光聚集的印象製作標識裡的圖示，並用在大廳的提燈和浴衣等，在館內隨處可見。
【參考・使用字體／原創】

燈屋 迎帆樓
CL／株式會社 平安閣　2017年　AD／湯本MEI（THAT'S
ALL RIGHT.）　D／湯本MEI（THAT'S ALL RIGHT.）、柴田
春菜（GIGANTIC）　PD／磯野健二、花野井智愛（
THAT'S ALL RIGHT.）　P／須藤和也（株式會社探索號）

發展案例

為了營造隱密的氣氛,特意將小小的招牌直接印在商店的牆上。簡單得宜的獨特排版方式讓人留下深刻印象。

這是一家隱身在安靜的住宅區內地下一樓的餐廳酒吧,在挑高的天花板形成的空間裡統一使用淡灰色,素材風格簡約,並極力精簡圖像使用,以一張來自高知縣四萬十的大杉木吧台營造整體沉著放鬆的氣氛,創建一個讓人想要經常造訪的店。
【參考‧使用字體／Rutaban Normal】

D's D
CL ／株式會社3Top　2020年
CD ／梅田武志（THAT'S ALL RIGHT.）
AD‧D ／武笠次郎（THAT'S ALL RIGHT.）
ID ／ZYCC

發展案例

水彩畫風格的插畫表達了女性之美與透明感,髮形是好食堅果的栗鼠模樣,而品牌名稱COCORIS也是從栗鼠的日語發音（ris）得到靈感。

這是以堅果美好的風味為主題,使用大量堅果的高級菓子品牌。基於「Sun Kissed Sweets」（被太陽親吻的甜點）的概念,想像陽光底下美麗成熟的堅果以及被森林圍繞的富饒土地,用女性側臉的插畫來創作標識。
【參考‧使用字體／Futura Bold】

COCORIS
CL ／株式會社Sucrey　2020年
AD‧D‧I ／武笠次郎（THAT'S ALL RIGHT.）

發展案例

插圖是MOCHABON咖啡館的店長，也是京都最有名的咖啡調理師「深煎薫」。類似的角色設定能突顯人物的輪廓，留下深印的印象。標識名稱排版是以散發舊日純喫茶店招牌或火柴盒的品味為目標。

這是在咖啡文化根深蒂固的京都創設的咖啡菓子品牌，建構了感受純喫茶[47]店獨特氛圍與咖啡芳香，令人感覺懷舊又熟悉的世界觀。標識和包裝是基於歷史悠久的咖啡館招牌和排版印象，突出的人物插圖引向品牌世界觀的深度。
【參考·使用字體／原創】

京都咖啡菓子專賣店 MOCHABON
CL／株式會社Sucrey　2018年
AD·D·I／武笠次郎（THAT'S ALL RIGHT.）

發展案例

帶有故事性與深度的插圖傳達了菓子被施加魔法的瞬間，讓標識看起來像故事書的封面。這是結合線條畫，創作類似古書插圖的縝密風格。

這是大量使用世上最古老的香料「肉桂」製成的菓子品牌。「Qudgeman Monaci」是可以把菓子變得美味的魔咒，倒過來唸就成了「肉桂魔法」。用類似古書插畫的縝密筆觸來描繪標識和插圖，建構類似童話故事又或舊時奇幻電影裡不可思議的世界觀。
【參考·使用字體／原創】

Qudgeman Monaci
CL／株式會社Sucrey　2017年
AD·D·I／武笠次郎（THAT'S ALL RIGHT.）

發展案例

おはよう！ほっかいどう！

Good Morning Table

標識設計旨在傳達彷彿可以感受北海道早晨空氣凜冽的潔淨印象。由於整體使用插畫設計的關係，選用Gill Sans以突顯文字的存在。

這是奢侈使用大量新鮮奶油、起司和玉米等北海道食材的甜點品牌。據說北海道人要剷雪、要下田工作，早上是最忙的時候。插圖畫的正是在生機勃勃的大地上工作的生產者面貌和風景。用整個品牌展現北海道早晨清新的空氣與活力。
【參考・使用字體／Gill Sans】

Good Morning Table
CL／株式會社KCC　2018年
AD・D／河西達也、湯本MEI（THAT'S ALL RIGHT.）　I／mimoe　P／長谷川健太（OFP CO.,Ltd）　空間設計／TORAFU建築設計事務所

發展案例

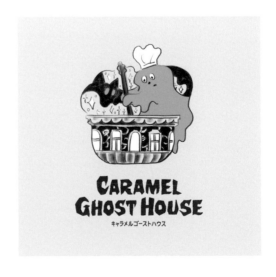

標識傳達了仿如古老繪本的世界觀，呈現出記憶糊模的焦糖精靈和個性嚴謹的幽靈黑貓搭擋梅魯兩人日復一日燉煮引以為傲的焦糖的場景。

這是以焦糖為主題的菓子品牌。在思考菓子和焦糖的關係時導出了「溶化、滲透、硬化、黏附」等關鍵詞，進而產生「幽靈」的聯想。圖畫出自插畫家北澤平祐之手。把兩人以焦糖精靈為主題進行創作的過程中所出現的場景用在包裝設計，後續還出版了同名繪版（岩崎書店）。
【參考・使用字體／Nightchilde Regular】

CARAMEL GHOST HOUSE
CL／株式會社Sucrey　2018年
AD・D／河西達也（THAT'S ALL RIGHT.）
I／北澤平祐　P／花淵浩二

METAMOS™

櫻井優樹

Sakurai Yu-ki

在artless Inc.任職之後,於2009年創設METAMOS™。擅長在平面設計的基礎上建構橫跨不同領域的VI。曾獲得Cannes Lions、D&AD和日本好設計獎等國內外獎項。除了設計工作,也參與朗文堂新宿私塾等教育機構的活動。

HANEDA ROBOTICS LAB

櫻井優樹　Sakurai Yu-ki

標識名稱是使用機器辨識率還很低的時代裡適用光學辨識的文字。

變化形式

發展案例

該象徵性標識描繪的是有雙擺之稱的兩個擺錘串在一起時擺動的軌跡，表達了面對機器人技術的社會應用，當「人」與「機器人」這兩個要素在「羽田機場」這個環境相互結合時會發生什麼事？人跟機器人之間又將建立什麼樣的關係？而Haneda Robotics Lab的任務就是在觀測與驗證這些事。
【參考‧使用字體／OCR-B】

Haneda Robotics Lab
CL／日本機場大樓株式會社　2016年　AD‧D／櫻井優樹

上圖：由「Tabelog」所舉辦橫跨地區與類別，評選當今最美味餐廳的獎項「The Tabelog Award」。使用具有石雕風格的字體做居中排版的設計，以符合該獎項長久下來造就權威性的風彩。小型大寫字母等要素也都經過仔細驗證以確保平衡。

中間：是「The Tabelog Award」的前身，分成三個領域。使用骨架相同，從無襯線體到襯線體具有豐富表情的「Rotis」來意示三個獎項的差異與關聯性。

下圖：標識名稱特意用文字大小有異，底線也沒有對齊的設計來表達，Tabelog是個可以自由發表個人感想、集結眾人意見的個性化平台。

【參考・使用字體／Rotis、原創】

The Tabelog Award
CL／Kakaku.com, Inc. 2017年 AD・D／櫻井優樹

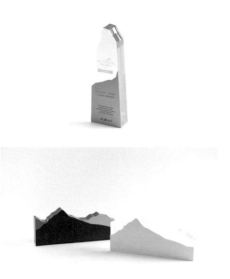

提供客製化照護服務的「ICHIRO」，象徵性標識傳達了人與人，亦即照顧者（孩子）和受照顧者（父母親）之間的重要空間。讓兩個人各轉90°的基礎部分（DNA）有著完全相同的元素，但在其中添加個別的人生之後就成了不同的元素（人）。
【參考・使用字體／原創】

ICHIRO
CL／株式會社 LINK　2021年
AD・D／櫻井優樹

I'm home.
NEWBORN PHOTOGRAPHY

這是提供新生兒和家庭拍照服務之「I'm home.」的象徵性標識與名稱設計。象徵性標識用敞開的大門傳達「回到家」的那一刻，名稱部分則以不易察覺的拱形排版，為整體營造柔和的印象。
【參考・使用字體／Avenir】

I'm home.
CL／I'm home.　2014年
AD・D／櫻井優樹

發展案例

HANDMADE CANDLE FACTORY

IRAM

SINCE 2015
MADE IN HAYAMA

此為手工蠟燭工廠「IRAM」的標識。名稱是用毛筆重複寫到令人滿意的元素出現為止，最後再由各種組合中選用最具表現力和手工觸感者。
【參考‧使用字體／原創】

HANDMADE CANDLE FACTORY IRAM
CL ／ IRAM　2015年
AD‧D ／櫻井優樹

發展案例

深圧し安定圧整体　足つぼ反射区療法

nihilo

「nihilo」是一家提供整脊與腳底按摩服務的沙龍，店名也是由設計師提案，具有拉丁語的「零」（nihil），以及從老闆Kunihiro的名字裡拿掉「苦」（ku）的雙重意義。象徵性標識跟從品牌名稱，設計成化壓力與積勞為0，輕鬆展開日常生活的印象。
【參考‧使用字體／原創】

nihilo
CL ／有限公司FOOTMAN　2018年
AD‧D ／櫻井優樹

ECのミカタ
MEDIA & YOUR CONCIERGE

變化形式

オフィスのミカタ　就職のミカタ

MIKATA GROUP

發展案例

這是電子商務（EC）和郵購業專用商業入口網站「EC的MIKATA」的案例。利用稍微破壞幾何規則的平衡，製造關聯性。從標識截取的圖形符號，在不變更角度的情況下，僅試著調整邊距，找出最適合應用工具形狀的值。後續的姐妹品牌服務也以相同系列創建標識。
【參考・使用字體／原創】

EC的 MIKATA

CL ／ MIKATA株式會社　2016年　AD・D／櫻井優樹

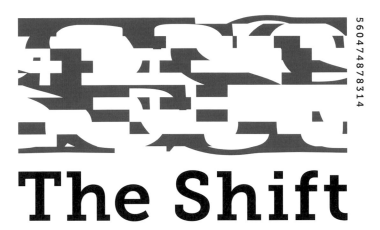

5604748878314

The Shift

變化形式

發展案例

「The Shift」是為了追求Shift（移轉≒變化）的人、事、物而創建的設計平台。可在網站上查看每日凌晨十二點重置的象徵性標識，展現了該平台關注每時每刻變化的人事物的概念。用在名片裡的五種象徵性標識則是從數百種圖案裡挑選出來的。

The Shift
CL／The Shift株式會社　2017年　AD・D／櫻井優樹

minne

日本最大手工藝品網路銷售平台「minne」的名稱標識是用筆尖極細的畫筆點出來的，傳達該平台是由作家或作品所代表的「點」，構成交易市場這個「面」的特性。「i」上面的圓點是由社長率領平台業務部的成員一起完成的。
【參考·使用字體／Gill Sans】

minne by GMO Pepabo
CL ／ GMO Pepabo株式會社　2017年
AD · D ／櫻井優樹

THE
TECHNOLOGY
REPORT_

THE TECHNOLOGY REPORT 是解讀科技趨勢與背景，避免被日新月異的變化擺佈的技術報告。本著希望這本書能成為今後科技人聖經的想法，特意選用帶有十五世紀傳統氣息的Arno Pro作為基礎字體。在網站上可以看到「THE TECHNOLOGY REPORT」這一串字用打字的形式顯現，亦可下載報告內容。此外，網站字體用的也是Arno，以維持品牌形象統一。
【參考·使用字體／Arno Pro】

THE TECHNOLOGY REPORT
CL ／ BASSDRUM株式會社、 株式會社電通　2021年
AD · D ／櫻井優樹

Lewis
SCANDINAVIAN VINTAGE FURNITURE
AND
INTERIOR ACCESORIES

位在目黑家具通的北歐家具店「Lewis」，標識名稱裡的「e」使用不同寫法，展現本店在職人研磨與拋光等傳統技法裡附加現代元素的特色。象徵性標識是取北歐家具重鎮丹麥王國光輝的印象做設計。

Lewis
CL ／株式會社Lewis　2015年
AD · D ／櫻井優樹

發展案例

這是兼具照明功能的三合一智能投影機popln Aladdin促銷活動「Enjoy Home」的標識，傳達了產品在新冠肺炎流行期間照亮宅在家與家人共享歡樂的時光。為了營造自然的氛圍，分別手繪K（黑）版與Y（黃）版。因好評而製作活動T恤，正好可以套用分開設計的單版做網版印刷。

Enjoy Home
CL／popln株式會社　2020年
AD‧D／櫻井優樹

發展案例

拉麵店兼杏仁咖啡館的「Kadowara」。創作過程中不斷思索如何體現兩種餐飲服務的氛圍，最後以吃完後嘴角不由得揚起的微笑當作象徵性標識。
【參考‧使用字體／原創】

Kadowara
CL／Kadowara　2015年
AD‧D／櫻井優樹

發展案例

在網路上提供集體留言板製作的「YOSETI」，不但標識代表層層堆疊的留言，標識名稱也以連貫發言的印象，用書寫體進行創作。基於包覆誠摯言語的概念，商品包裝設計採一頁一頁攤開折疊的樣式。

yosetti
CL／株式會社yosetti　2013年
AD‧D／櫻井優樹

rorrim

by SOLAR POWER

01

02

PUBLICROOTS_

03

04

eggraphix
Inc.

05

06

MOKUSEIDERZ

CQGO™

07

08

■01：rorrim　CL／rorrim　2007年　■02：ECLIPSE LIVE FROM FUJIYAMA　CL／Panasonic株式會社　2012年　■03：PUBLICROOTS Inc.　CL／PUBLICROOTS Inc.　2016年　■04：MATCHA　CL／株式会社MATCHA　2018年　■05：eggraphix Inc.　CL／eggraphix Inc.　2007年　■06：THE LAST SHOOTING　CL／mokuva　2013年■07：MOKUSEIDERZ　CL／株式會社NICE COMPAN　2015年　■08：caso　CL／caso　2005年

mojuuva

09

TAGRU

10

築地
精肉店

11

炭焼彩菜

kaedeROS

12

VALUE
COMMERCE

13

14

The
Chrono
HEAD

15

16

■09：mokuva　CL／mokuva　2006年　■10：TAGRU　CL／TAGRU Inc.　2013年　■11：築地精肉店　CL／築地精肉店　2007年　■12：kaede ROS　CL
／plus 1 mind Inc.　2006年　■13：Value Commerce　CL／Value Commerce株式會社　2014年　■14：note　CL／note　2010年　■15：The ChronoHEAD
CL／The ChronoHEAD　2011年　■16：5ive Inc.　CL／5ive Inc.　2008年

BULLET Inc.

小玉 文

Codama Aya

PROFILE

1983年出生於大阪。東京造形大學畢業。在AWATSUJI design任職7年後
於2013年成立株式會社BULLET。擅長經由紙張或印刷加工的手感觸摸設
計進行超越平面框架的品牌創建與包裝設計等。主要獎項包括日本好設計
獎、One Show（金獎）、Pentawards（白金獎）、Cannes Lions、
D&AD等。東京造形大學助理教授。

掃描金屬刻字裡
「◎」的形狀做
成象徵性標識。

RESTAURANT GOÛT

發展案例

Goût是法語「味道」的意思，聽起來像英語的「good」（好），也像肚子餓的咕嚕作響，因而用起來像盤子的雙重圓「◎」作為象徵性標識。這是從幾個金屬刻字裡選出最理想的形狀，經掃描製作而成，廣泛用在招牌、名片和杯墊等。
【參考・使用字體／Aviano】

restaurant Goût

CL ／ restaurant Goût　2020年〜　AD・D ／小玉文（BULLET Inc.）　協助／ Allright Printing

用基礎字體調整成銳利的
形象。

在七個排成直線的標識裡只有一個是金屬紅。之後
追加的六種日本酒將採個別顏色進行燙金。

發展案例

創造日本酒新時代、發現新價值的SAKERISE，其標識象徵傳統與創新的「光輝」。產生鳥海山水中倒影聯想的對稱形狀，代表「傳統」與「創新」的
共存，並用中間的空隙視覺化傳達，該品牌像一道射入業界的銳利光芒。
【參考・使用字體／Engravers】

SAKERISE

CL ／楯之川酒造株式會社　2022年～　AD ／小玉 文（BULLET Inc.）　D ／小玉 文、長 巳智（BULLET Inc.）　P ／野村正治

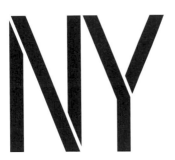

為一長串的品牌名稱製造
能夠快速記憶的印象。

NY

NEWYORK
PERFECT CHEESE

*Cheese experts active all over the world gathered
and made new sweets for Tokyo.*

發展案例

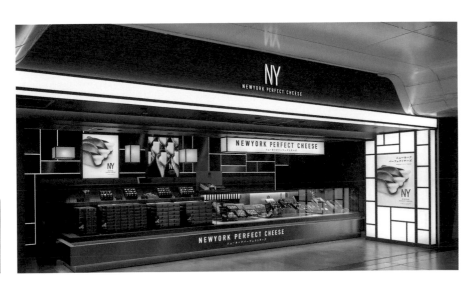

這是在JR東京站和羽田機場等開設多家分店的洋菓子品牌。為了營造比傳統伴禮更優質的印象，抓住匆忙往來的人潮視線，用容易記住的「NY」兩字設計令人印象深刻的標識，置於包裝表面。
【參考·使用字體／DIN Condensed、Adobe Garamond】

NEWYORK PERFECT CHEESE
CL／株式會社雷舍　2017年～　AD·D／小玉文（BULLET Inc.）　包裝攝影／吉川慎二郎　商店攝影／大木大輔

這是在碗裡注入熱水即可食用的紅豆餡湯。為了吸引目標客群的年輕人購買，設計成輕鬆可愛的現代日式風格。用菓子的「圓形」和碗的「半圓形」作為字體創作要素。
【參考．使用字體／原創】

焦香紅豆餡湯
CL／株式會社遠州屋　2015年～
AD．D／小玉 文（BULLET Inc.）

這是一個提供殘障人士就業機會，以社會福利機構為主體的精釀啤酒廠。因地處地鐵「終點站」的方南町而用此作為象徵性標識的主題，另也用作微笑標識裡的嘴巴，帶來親切爽朗的感受。
【參考．使用字體／Madurai Slab】

HONAN LOCAL GOOD BREWERS
CL／一般社團法人Beans　2022年～
AD／小玉 文（BULLET Inc.）
D／小玉 文、加藤瑠奈（BULLET Inc.）
P／野村正治

這是一個不受傳統觀念束縛，以「社區學校」形式創設的汽駕訓練班。用鮮綠、深綠與橘紅色的葉子作為象徵性標識，代表老中青三代，傳達這是個從駕駛新手到接受高齡駕駛講習的年長者可以齊聚一堂，談天說笑的學校。
【參考．使用字體／Kizahashi Kinryo、Adobe Caslon】

峽南汽車駕駛訓練班
CL／株式會社峽南汽車駕駛訓練班　2021年～
AD．D／小玉 文（BULLET Inc.）　導演／田井中 慎（4 CYCLE）　製作／株式會社TOTAL MEDIA開發研究所　P／蘆澤絢名

米
の
恵
み

這是利用白鶴酒造公司的發酵技術開發的白米發酵護膚系列。由於「米」是一根稻稈加6個米粒組成的象形文字，便以融和明朝體（Mincho）和象形文字的氛圍，創作散發自然感受的標識。
【參考．使用字體／A1 Mincho】

米的恩惠
CL／白鶴酒造株式會社　2020年～
AD・D／小玉 文（BULLET Inc.）
P／野村正治

FUJIPOLY

生產高品質矽膠產品的富士高分子工業，為配合今後發展全球市場而重新設計標識。以抽象化的公司名稱首字母「F」作為象徵性標識，代表FUJIPOLY與共創的多家企業同步邁向未來的意思。應用在制服時，則把線條作橫向延伸。
【參考．使用字體／原創】

FUJIPOLY
CL／富士高分子工業株式會社　2022年～
AD・D／小玉 文（BULLET Inc.）
導演／岡雄一郎（TUG DESIGN）

FUJISAN MUSEUM
ふじさんミュージアム

這是介紹富士吉田市歷史與富士山信仰的博物館。富士山的標識形狀是由8個小三角形組成像「八」的梯形，而三角形各代表博物館在世界遺產、藝術、信仰、歷史、自然、民俗、學習與觀光層面的組合。
【參考．使用字體／原創】

富士山博物館
CL／富士吉田市歷史民俗博物館　2015年～
AD・D／小玉 文（BULLET Inc.）
導演／八木毅

CACTI

THE SYNERGY OF PRECIOUS OILS
KEEPS YOU BALANCED.

是從圓扇仙人掌的種子萃取出來的優質美容精油。用仙人掌的輪廓和精油垂滴的形狀組成象徵性標識。

【參考‧使用字體／Trajan】

CACTI
CL ／株式會社Pro Active　2019年～
AD ／小玉 文（BULLET Inc.）
D ／小玉 文、山崎良彌（BULLET Inc.）
P ／野村正治

Book&Design

這是由圖書編輯宮後優子所經營的設計書籍出版社和展覽空間。首字母「B」是以Avenir為基礎做成書本的輪廓，並用此作為象徵性標識。

【參考‧使用字體／Avenir】

Book & Design
CL ／ Book & Design　2017年～
AD‧D ／小玉 文（BULLET Inc.）
裝訂／一瀬貴之

這是位在表參道的商業設施SPIRAL裡的藝廊。著眼於「SPIRAL」裡有「ART LOUNGE」的首字母「A」和「L」，用此進行標識創作。在網頁和邀請函裡則採取紅、藍、綠圖案移動顯露藝廊名稱的設計方式。

【參考‧使用字體／Trajan】

SPIRAL ART LOUNGE
CL ／株式會社Wacoal Art Center　2018年～
AD ／小玉 文（BULLET Inc.）
D ／小玉 文、山崎良彌（BULLET Inc.）

發展案例

CRACKED PAPER

這是由一家紙藝公司透過新觀點進行實驗性創作的「紙工視點」企劃所開發「斷裂的紙」製品。為了賦予產品包裝實驗性要素，想出在雙層的透明套筒裡印刷標識，當兩個套筒正確疊合時才能顯示完整名稱的設計方式。
【參考·使用字體／Alternate Gothic】

CRACKED PAPER
CL／福永紙工株式會社　2019年～
AD・D／小玉 文（BULLET Inc.）
P／小川真輝

發展案例

ふ た り に 贈 る
チ ー ズ ケ ー キ

Gift to You, Gift to Others.

這是捐贈部分銷售金額給兒童福利機構的送禮專用起司蛋糕品牌。一人購買能為送禮的對象和機構裡的孩童帶來幸福。起司（チーズ）蛋糕（ケーキ）裡「ー」字筆劃輕微彎曲的設計，代表兩人幸福的微笑。
【參考·使用字體／A1 Mincho】

送給兩人的起司蛋糕
CL／株式會社GIVEFIVE　2021年～
AD・D／小玉 文（BULLET Inc.）

發展案例

這是在建築師黑川雅之的率領下，透過餐具、家具和布織品體現獨特哲學，創造新感受餐飲空間的品牌。「HERE」這個歐文標識裡存在日語的「ここ」（這裡）兩字，便根據應用場合發展出「HERE」、「ここ」和「＝」。
【參考·使用字體／原創】

HERE
CL／株式會社HERE　2020年～
AD・D／小玉 文（BULLET Inc.）
P／吉川慎二郎

SHIFT
80

01

別鶴

02

FILTr

03

COコ
REレ
ZOゾ

04

05

MAILOOP

06

■01： SHIFT 80　CL／SHIFT 80　2022年　■02： 別鶴　CL／白鶴酒造株式會社　2019年　■03： FILTr　CL／FILTr inc.　2016年　■04： COREZO賞　CL／
一般社團法人COREZO財團　2021年　■05： PeraPera會　CL／PeraPera會　2016年　■06： MAILOOP　CL／大日本印刷株式會社　2020年

GINMAI
BEER

This is craft beer made from
Japanese rice grown in Niigata.

米

07

08

GION KYOTO

09

est.2021

10

H.E.
DEMON KAKKA

11

12

■07：吟米　CL／新潟啤酒醸造株式會社　2018年　■08：the 81　CL／山崎茜　2017年　■09：2254　CL／FILTr inc.　2016年　■10：isalibi　CL／株式會社 IWANAI UNITED　2021年　■11：魔鬼閣下　CL／株式會社POWERPLAY MUSIC　2017年　■12：EATALK　CL／株式會社HERE　2021年

cotatsu

PACKAGING
INCLUSION

小 泉 屋

base lab.

MONTSERRAT
CHOCOLAT DE BELGIQUE

ICICL VOLUME

■01：cotatsu　CL／株式會社被爐　2015年　■02：PACKAGING INCLUSION　CL／PACKAGING INCLUSION執行委員會　2022年　■03：小泉屋　CL／株式會社 小泉製作所　2020年　■04：base lab.　CL／Pathfinder株式會社　2020年　■05：MONTSERRAT　CL／藥糧開發株式會社　2019年　■06：ICICL volume　CL／ICICL volume　2018年

E.F. Lab.

Edible Flower Laboratory

MADE IN WONDER

07

08

Try, Fun and Growth

SU K☀RUNI

VINO ESPAÑOL

09

10

islescape

11

12

■07：E.F.Lab. CL／dot science株式會社 2021年 ■08：Made in Wonder CL／株式會社Stayreal 2017年 ■09：LUMO CL／株式會社Gotoschool 2022年 ■10：SU KORUNI CL／株式會社Su Koruni Wine 2020年 ■11：TEAM MEDERU CL／株式會社TOTAL MEDIA開發研究所 2018年 ■12：islescape CL／株式會社islescape 2019年

hokkyok／MIDORIS

藤井北斗

Fujii Hokuto

PROFILE

1982年在崎玉縣出生。2005年畢業於京都工藝纖維大學。歷經廣村設計事務所等,於2015年成立「hokkyok」。以VI和標牌計劃為中心,展開從平面到空間的設計。2021年與他人共創包含概念與品牌創作的綜合設計工作室「MIDORIS」。曾獲SDA Award金獎、日本空間設計獎金獎。

OMIYA
KADOMACHI

變化形式

OMIYA
KADOMACHI

OMIYA KADOMACHI

發展案例

此為大宮車站東口的複合設施。文字與線條縱橫交錯的象徵性標識，視覺化呈現了大宮街景特色，同時也是建築概念的胡同弄巷，訴說人們穿梭交會其間所產生的故事。位在昔為冰川神社的門前町[48]，因身為中山道驛站而發展起來的大門之地裡的「大宮門街」，用「橫為大宮、縱為大門」的兩個地名組成漢字標識，隱含了把這片土地的歷史傳承到未來的意思。
【參考・使用字體／原創】

大宮門街

CL／大宮站東口大門町二丁目中地區市街地重開發協會　2022年　AD／成田可奈子、丸山瑤子、藤井北斗（MIDORIS）　D／MIDORIS　PR／近森丈士（日展）　建築設計／株式會社山下設計

IKAWAYA Architects

發展案例

這是建築師井川充司所率領的IKAWAYA建築設計的商標。用建築的「梁」「柱」所表徵的立體空間，以及建築師姓氏的「井」「川」組成象徵性標識。名稱設計則帶給人好像利用從象徵性標識拆解下來的「梁」「柱」排列成井然有序的印象。

【參考・使用字體／原創】

IKAWAYA Architects
CL／IKAWAYA建築設計　2020年　AD・D／藤井北斗（hokkyok）

變化形式

發展案例

「E.A.S.T.構想」旨在以日本橋為中心的東京東側，實現大企業開放性創新與新創企業成長，而共享辦公室的「THE E.A.S.T.」是實現該目標的起點。象徵性標識是以日本橋的道路起始點標示為原型，表徵「從這裡，開始」，並以日本橋的欄杆為印象，創建用於標識名稱之向末端延伸，感覺平實穩重的羅馬字體。
【參考・使用字體／原創】

THE E.A.S.T
CL／三井住友不動產　2021年　AD・D／藤井北斗（hokkyok）　PM／hitokara media　P／藤本一貴

MINAMI-OTA
BRANCH

這是整修電氣商會閒置的大樓做成共享工作室的場所，因工作室、商店和藝廊等用途而有不同的風情。標識在同時用作招牌的前提下，採立體設計。因應該場所隨時都有新變化的特性，以建築用扁平絕緣電線為原型，加入「分枝」（branch）、「血管」和「地圖」等要素，創造出留給訪客深刻印象的形狀。
【參考‧使用字體／原創】

南太田 BRANCH
CL ／ YONG architecture studio　2020年　AD‧D ／ 藤 井 北 斗（hokkyok）　D ／ 大 川 菜 奈（hokkyok）　ID ／ 永 田 賢 一 郎（YONG architecture studio）　P ／見學友宙

這是一家位在福岡六本松的酒吧。取「COVE」是海邊小灣、通向島嶼的沙灘路之意，用「C」作為標識的原型。由於這是老闆一時興起開的店，特意做成只有在招牌的燈亮起時才會浮現標識和小路樣式。
【參考‧使用字體／原創】

COVE
CL ／ COVE　2021年
AD‧D ／藤井北斗（hokkyok）

發展案例

這是位在北海道的葡萄酒莊園，有著「A」與「T」兩個形狀的葡萄園，便依此設計成標識的形狀。為了傳達葡萄酒的味道不只取決於年份，也跟場所有關，在標籤上也使用相同的圖示，明示商品原料的栽種區。
【參考‧使用字體／原創】

domaineyui
CL／YUI　2019年
AD‧D／藤井北斗（hokkyok）

發展案例

MAKINOHARA
TABLE

位在印西市牧之原一棟商業設施裡的「牧之原桌」，是個複設共享廚房、辦公室與商店，經由在地的「食物」、「事物」和「商品」等提供豐富生活體驗的場所。「M」與「T」組成的標識看起來像一張桌子，桌面一片綠色代表「牧之原」這個地方。
【參考‧使用字體／原創】

牧之原桌
CL／牧之原桌　2021年
AD／藤井北斗（hokkyok）
D／川堺翔二（hokkyok）　PR／GPI
ID／橫山信介（CANOMA）　P／山內拓也

這是一家位在自由之丘的法式餐廳。「B」代表蜜蜂的「Bee」，源自當地曾有許多養蜂場的地緣關係，以及拿破崙的皇室徽章。標識設計成內含「8」的「B」，是發音等同「蜜蜂」的吉祥數字。【參考‧使用字體／原創】

B
CL／B　2018年
AD‧D／藤井北斗（hokkyok）　ID／住谷素子（KSA）　P／長谷川健太

變化形式

這是京都水族館紀念品的標識。承襲日本的家徽習於把動植物圖像強收在圓形或四角形裡，有獨到的可愛之處，以京都水族館的代表性生物大山椒魚為主，設計了一系列水生動物的標識。【參考‧使用字體／原創】

KYOTO AQUARIUM
CL／ORIX不動產　2017年
AD‧D／藤井北斗（hokkyok）

發展案例

SAIKAI TOKI

變化形式

這是位在陶瓷器產地之長崎縣波佐見町的西海陶器所經營的藝廊兼商店「O YANE」，因其巨大的白色屋頂而得此名。其標識既代表大屋頂，也是個長音符號「Ô」（註：日語的「大」發長音）。2020年在商店旁邊搭建的食品販售區則取名小屋頂的「COYANE」。
【參考‧使用字體／原創】

O YANE
CL／西海陶器　2016年
AD‧D／藤井北斗（hokkyok）
ID／原田圭（DO.DO.）

發展案例

Parallel
Projections

這是個與建築相關的年輕人齊聚一堂，思考未來的平台。標識是配合2016年首次舉辦的論壇製作的。由於活動以議論為主，用雙引號作為設計主題；又適逢紀念日本建築學會130周年，在其中置入130度的斜線，並用Pantone 130的黃色和DIC 130的綠色。
【參考‧使用字體／Miller】

Parallel Projections
CL／日本建築學會　2016年
AD‧D／藤井北斗（hokkyok）
企劃／辻琢磨（403architecture[dajiba]）、川勝真一（RAD）　P／長谷川健太

T's clinic

此為一家專門從事內視鏡檢查的診所標識，取自院長姓氏首字母的「T」直直伸向「clinic」的文字列裡，製造檢視身體內部的印象。用在戶外招牌時，發亮的「T」照射「clinic」，傳達了徹底檢查的意思。

【參考‧使用字體／DIN】

T's clinic
CL ／ T's clinic　2020年
AD‧D／藤井北斗（hokkyok）
建築設計／井川充司（IKAWAYA建築設計）
P ／川邊明伸

這是一家位在商店街裡的共享廚房。因為以「食」為主的空間，用感受味覺的「舌頭」為主題，旋轉商店名稱首字母「F」和「D」作為標識的形狀。至於店鋪正面，從形狀、顏色和布簾的疊放等探索商店街常見的「門簾」應用可能性，提案象徵挑戰場所的設計。

【參考‧使用字體／原創】

藤棚百貨
CL ／ YONG architecture studio　2018年
AD‧D／藤井北斗（hokkyok）
ID ／永田賢一郎（YONG architecture studio）
P ／長谷川健太

cookee
NARIMASU

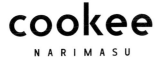

01

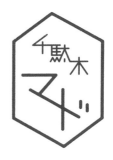

03

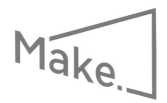

04

FUTASARA

05

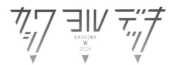

06

YONG
architecture studio

07

08

09

12

TOMOOKI
KENGAKU
PHOTOGRAPHY

10

11

■01：cookee　CL／unknowndoor　2021年　■02：FUKAYARD　CL／Coto Lab　2019年　■03：千駄木之窓　CL／co ma do　2021年　■04：Make.　CL
／Make.　2018年　■05：FUTASARA　CL／FUTASARA　2015年　■06：柏之夜甲板　CL／ondesign partners　2020年　■07：YONG architecture studio
CL／YONG architecture studio　2018年　■08：藍染　CL／Mosaic Design　2015年　■09：白山倉庫　CL／Mosaic Design　2020年　■10：TOMOOKI
KENGAKU PHOTOGRAPHY　CL／TOMOOKI KENGAKU PHOTOGRAPHY　2017年　■11：BEANSTALK　CL／Coto Lab　2021年　■12：澀澤榮一翁故郷館OAK
CL／Coto Lab　2020年

BRIGHT inc.

荒川 敬

Arakawa Kei

PROFILE

出生於宮城縣鹽釜市。從仙台市內的設計專門學校畢業後進入印刷公司工作，後由市內某設計公司轉到餐飲連鎖店公關部門。2011年東日本大震災後以自由業者身份開啟個人事業，2017年創設株式會社BRIGHT，除了為企業和產品進行品牌設計，也利用閒置樓房開設咖啡館、從事網版印刷，與地方共同策劃市集活動等。

塗る、コンクリート。
NURUCON

直接引用「只需要一把刷子和滾筒」的產品特色作為設計要素。

發展案例

「NURUCON」是由一家生產與銷售預拌混凝土的公司所開發以消費者為導向的水泥修復塗料品牌。該專案包含了概念製作、文案撰寫、商標設計、主視覺、包裝設計、行銷工具、網站、攝影指導、短片製作、活動攤位設計和更新用系統等全部事項。商標直接引用「只需要一把刷子和滾筒」的概念來突顯產品方便使用的特性。在創新而少有競爭的情況下，特意取「NURUCON」（水泥修復塗料）這麼直接的品牌名稱。【參考，使用字體／DIN、Iwata Shimbun Chubuto Gothic】

NURUCON
CL／株式會社QUEBIC　2021年～　AD／荒川 敬（BRIGHT inc.）　D／荒川 敬、針生椋平、福井亞沙子（BRIGHT inc.）　CW／伊藤優果（BRIGHT inc.）　PM／荒川 瞳（BRIGHT inc.）　WDE・DL／松浦隆治（WANNA）　P／Mathieu Moindron、窪田隼人

誠 謹

意 製

用三張榻榻米來代表父子三人，同時
表徵小西的「小」。

<table>
<tr><td>昭和六十二年創業</td><td>小西疊工店</td><td rowspan="2">本物疊</td></tr>
</table>

電〇二二・七七三・五九五六
仙台市泉区天神沢
一丁目十六ノ五十一
昭和六十二年創業
小西疊工店
本物疊

發展案例

這是創業於昭和62年（1987年），現由父子3人經營之小西疊工店的品牌創建，內容涵蓋了概念製作、文案撰寫、商標設計、主視覺、攝影指導、短片製作、企業網站、EC網站、制服與平面媒體製作。新商標旨在創作能伴隨企業成長，資淺卻又看似流傳已久的家徽模樣，並藉此傳達對傳統榻榻米的講究，因為近年有越來越多人出於建築設計的關係，對榻榻米倍感陌生。【參考・使用字體／Hakushuu Reisho】

小西疊工店

CL ／有限公司小西　2020年～　AD・D ／荒川 敬（BRIGHT inc.）　CW ／渡邊沙百理（BRIGHT inc.）　PM ／荒川 瞳（BRIGHT inc.）　WDE・DL ／福井亞沙子（BRIGHT inc.）　P ／Mathieu Moindron

根據平面設計圖的尺寸把文字設計成
建築物形狀。

1 T O 2 B L D G

字體

A B C D E F G H I J K L M N O P Q R S T U V W X Y Z

1 2 3 4 5 6 7 8 9 0 ／ - +

根據建築物正面的高寬比創建原始字
體，用於標牌和平面設計。

發展案例

這是由自家公司基於「與不同業者共同踏出第一、第二步」的概念，於2017年利用閒置樓房進行規劃與營運的複合式商業設施，一、二樓有咖啡館和
零售店，三樓是網版印刷公司，四樓是辦公室。標識和字體是根據建築物的高寬比創作而成，展現出建築物狹長的形狀，以及第一和第二步的足跡。
【參考‧使用字體／原創】

1TO2 BLDG.
CL ／ BRIGHT inc.　2017年～　AD‧D ／荒川 敬（BRIGHT inc.）　WDE‧DL ／松浦隆治（WANNA）　P ／佐藤紘一郎（Photo516）　ID ／太田康弘（LLOYD
CONTRIVE inc.）

這是位在仙台市的荒井地區，由美容院和生活形態商店組成的複合式商業設施。專案內容涵蓋了標識和館內標牌設計、平面設計以及網站設計。標識形狀是取自建築師前田圭介經手的現代化「居久根」[49]設計外觀，傳達了綠意圍繞的一體化建築。
【參考‧使用字體／DIN】

居久根 荒井
CL／株式會社福互　2019年～
AD‧D／荒川 敬（BRIGHT inc.）
ID／前田圭介（UID）
LD／荻野壽也（荻野景觀設計株式會社）

這是位在宮城縣女川町之「TEAVER TEAFACTORY」的品牌重塑。「TEAVER」一名是來自「用茶（tea）敲響希望之鐘（bell）」的概念，因而用「鐘」和「t」組成象徵性標識。女川町仍處於從東日本大震災復原的過程中，黃色和灰色是祈願TEAVER的成立能在女川町陰霾的上空敲響希望之鐘。
【參考‧使用字體／Gill Sans】

TEAVER TEAFACTORY
CL／TEAVER TEAFACTORY　2020年～
AD‧D／荒川 敬（BRIGHT inc.）
WDE‧DL／福井亞沙子（BRIGHT inc.）
P／Mathieu Moindron

gelateria
booboo cochon
by kazunori ikeda

此為大型商業設施內義式冰淇淋店的品牌推廣，內容涵蓋了概念製作、商標設計、主視覺設計、標牌指導、網站建構與設計、包裝、商店工具（如菜單等）與平面媒體設計等。標識的曲線代表義式冰淇淋的形狀和品牌名稱「booboo cochon」的含義，小豬捲曲的尾巴。
【參考‧使用字體／Cochin、MVB Sirenne】

gelateria booboo cochon
CL ／株式會社BTM　2021年～　AD ／荒川 敬（BRIGHT inc.）　D ／荒川 敬、伊東沙理佳（BRIGHT inc.）　WDE‧DL ／福井亞沙子（BRIGHT inc.）　IL ／澀谷亞由美　ID ／川上 謙（Life Record inc.）

CAFÉ
MUGI

mugi

自營商店「Café Mugi」是為了累積對客戶提案的實務經驗。在該店的品牌重塑裡，用麥子（mugi）隨風搖擺的模樣來創作標識，由Nagano Chisato設計的主視覺插畫則廣泛應用在商品包裝、店頭海報、商店工具和網頁裡。
【參考‧使用字體／Grotesk、原創】

CAFÉ MUGI
CL ／自社　2017年～　AD ／荒川 敬（BRIGHT inc.）　D ／荒川 敬、荒川 瞳（BRIGHT inc.）　WDE‧DL ／福井亞沙子（BRIGHT inc.）　IL ／Nagano Chisato

荒川 敬　Arakawa Kei

此為女川新的「女川牡蠣養殖場」品牌開發，內容包含商標設計與登錄、傳單和包裝設計等。引用當地波光瀲灩的海景傳達「飽滿的蚵粒是太陽與大海的結晶」。
【參考・使用字體／Clarendon】

女川牡蠣養殖場
CL／有限會社 片倉商店　2016年～
AD／荒川 敬（BRIGHT inc.）
D／荒川 敬、福井亞沙子（BRIGHT inc.）　IL／澀谷亞由美

此為宮城縣第一家擁有生產葡萄酒設備之秋保酒莊的VI開發，內容涵蓋了商標、名片、會員卡、傳單、信封、商品標籤和網頁設計等。標識是根據對當地景觀印象製作成俯視莊園的地圖模樣。
【參考・使用字體／Futura】

秋保酒莊
CL／株式會社仙台秋保釀造所　2016年～
AD・D／荒川 敬（BRIGHT inc.）
WDE・DL／松浦隆治（WANNA）
P／佐藤紘一郎（Photo516）

此為婚禮策劃業務的品牌開發，內容包括概念製作、商標設計和其他所有媒體。
黑白設計是為了突顯婚禮的主角是舉辦儀式的兩人，策劃師不過是幕後製作，而拉開舞台布幕的簡單造形則是融入策劃師的想法，體現人生就像一場電影「Life is cinema.」的設計概念。
【參考・使用字體／Helvetica】

CINEMA WEDDING
CL／株式會社 I COULEUR　2021年～
AD・D／荒川 敬（BRIGHT inc.）
WDE・DL／福井亞沙子（BRIGHT inc.）　P／嶋脇 佑

發展案例

I COULEUR

住まいを楽しく、自由に。

此為從事房地產、設計、翻修、空屋利用到餐飲業等多項業務的 I COULEUR 公司的企業品牌創建。象徵性標識裡除了「時間序列」、「業務年數」和「I＝我」的含義，也出於「COULEUR＝顏色」而用不同的顏色來表徵業務與員工個性的多樣化。
【參考‧使用字體／DIN】

I COULEUR
CL／株式會社 I COULEUR　2019年～
AD／荒川 敬（BRIGHT inc.）　D／荒川 敬、福井亞沙子（BRIGHT inc.）　WDE‧DL／松浦隆治（WANNA）　P／Mathieu Moindron

發展案例

「筆甫的肚臍蘿蔔」是宮城縣南部丸森町筆甫地區的農業特產，在此專案裡負責標識、文案與包裝設計。標識裡「筆甫」的字樣傳達了圓切的蘿蔔被串起拿來風乾的模樣。「甫」（ぼ）字右上的圓點代表蘿蔔中間長得像肚臍的穿孔。
【參考‧使用字體／Shuei 4go FutoKana、Tsukushi B Midashi Min】

筆甫的肚臍蘿蔔
CL／株式會社 GM7　2019年～
AD‧D／荒川 敬（BRIGHT inc.）

發展案例

此為車體內外、輪胎和玻璃等跟車子有關的清潔與塗層用品之全新品牌「GLOW.」的品牌創建，內容涵蓋標識、傳單、包裝和影覺圖像設計等。標識中間斜切的空白傳達了清潔車子，除去髒汙的商品用途。
【參考‧使用字體／Futura】

GLOW CHEMICAL COLLECTION
CL／株式會社 EXCLUSIVE JAPAN　2020年～
AD‧D／荒川 敬（BRIGHT inc.）
WDE‧DL／松浦隆治（WANNA）
P／佐藤紘一郎（Photo516）

8BOOKs SENDAI

此為私營圖書館的品牌開發。「8Books」的名稱來自設施所在的地名「八本松」，以及分成八個階段滿足老人到小孩等不同年齡層需求的書籍。標識是由「8」和「書本」的記號組成。
【參考・使用字體／Grotesk】

8Books 仙台
CL／株式會社 l COULEUR　2022年～
AD・D／荒川 敬（BRIGHT inc.）

REHANIC
リハニック
REHABILITATION
+ CLINIC

這是一家在北海道和東北地方以復健為主的日間照護企業品牌重塑。著眼於今後目標客群的變化，目標是創建從年長者到其他年齡層都喜歡的設計。為了傳達「經由日常運動改善生活」的概念，把復健（リハビリ）的「リ」橫放在標識裡。
【參考・使用字體／Shuei MGothic、Atten Round】

REHANIC
CL／株式會社Dr. EYE's　2022年～
AD・D／荒川 敬（BRIGHT inc.）

AKIU
BRAND
MAKERS

秋保是離仙台最近的溫泉勝地。在基於「現在的秋保很有趣！」的概念而創辦，主要介紹當地活躍人士的本雜誌裡負責設計的部分。隨著遷入人口與企業增加，標題的「A」也仿「人」的字形，呼應雜誌裡不只溫泉旅館，還有秋保「人」的魅力。
【參考・使用字體／DIN】

AKIU BRAND MAKERS
CL／株式會社AKIU TOURISM FACTORY　2020年～　AD／荒川 敬（BRIGHT inc.）　D／荒川 敬、福井亞沙子（BRIGHT inc.）　CW／岡沼美樹惠、沼田佐和子、Gentile惠　P／佐藤紘一郎（Photo516）

居心地をプラス。自分たちの手で。

エコカラット
DIY PLUS

produced by O-CAM inc.

此為從BtoB走向BtoC的環保壁磚新業務DIY PLUS的品牌開發，內容包含網站概念、主視覺設計、商標設計、影片製作、網站設計，以及更新用系統等。標識和主視覺直接傳達了DIY「親手增添舒適度」的概念。
【參考・使用字體／原創】

環保壁磚 DIY PLUS
CL／株式會社O'CAM　2021年～
AD・D／荒川 敬（BRIGHT inc.）　PM／荒川 瞳（BRIGHT inc.）
WDE・DL／福井亞沙子（BRIGHT inc.）　P／窪田隼人

此為函館一家生產加工食品的企業為發展BtoC業務而創立以女性為目標顧客，推出多種下酒菜與調味料等商品的品牌推廣。基於「從北海道獻『吉』到餐桌」的概念，把北海道「HOKKAIDO」的「HO」轉90°變成「吉」字，實現好運設計。
【參考・使用字體／Futura】

北海道直送 吉
CL／吉 KICHI　2022年〜
AD・D／荒川 敬（BRIGHT inc.）

此為與仙台市內商店街合作的市集活動VI開發。象徵性標識裡的線條取自地圖上穿越市中心的青葉通形狀，並用十種色彩表達商店街裡店家和來來往往的人潮，以及市集活動的歡樂氣氛。
【參考・使用字體／Tsukushi Q Mincho】

青葉通 Ichi跟 Ichi
CL／Machi Kuru仙台　2018年〜
AD・D／荒川 敬（BRIGHT inc.）

此為一家商業建築設計施工的企業品牌重塑。「在空間裡增添機智（wit）」的設計概念，來自企業賦與空間巧妙創意的做法。也因此，用四方形和WIT表達對整體空間的支持，而刷白的「W」裡展現企業貼心的姿態。
【參考・使用字體／Helvetica】

WIT ASSOCIATES
CL／株式會社WIT ASSOCIATES　2021年〜
AD／荒川 敬（BRIGHT inc.）　D／荒川 敬、針生椋平（BRIGHT inc.）
CW／伊藤優果（BRIGHT inc.）　WDE・DL／松浦隆治（WANNA）

這是以想要移居或定居宮城縣女川町的人為導向的小冊子和VI設計，專案內容包含概念製作、商標設計、主視覺設計、小冊子結構設計、印刷和部分文案撰寫。主視覺是由「女川」做成家的形狀，傳達這是個小型緊湊的港口城市，也是居民的家，由每個人共同支撐這個大家庭的發展。
【參考・使用字體／Maru Antique】

遷居定居 女川生活
CL／女川町　2018年〜
AD／荒川 敬（BRIGHT inc.）　D／荒川 敬・福井亞沙子（BRIGHT inc.）

g

COFFEE & BAKE SHOP

LUCE
RICE WINE

KANEKO
LAND
SCAPE

01 02 03

B

SƎSSION

NISHITAGA
SANWA FARM

04 05 06

ザ・ミュージアム
MATSUSHIMA

ガリデブチュウ

07 08 09

SATO+
ARCHITECTS
サトウプラス
アーキテクツ
一級建築士事務所

和食堂
さぶら

10 11 12

■01：gramme COFFEE & BAKE SHOP　CL／合夥公司Master Plan　2015年　■02：LUCE RICE WINE　CL／有限公司佐佐木酒造店　2019年　■03：KANEKO LANDSCAPE　CL／KANEKO LANDSCAPE　2015年　■04：BLUE inc.　CL／株式會社BLUE　２０２０年　■05：SESSION　CL／SESSION　2020年　■06：三和農場　CL／農業法人合作社西多賀三和農場　２０１８年　■07：松島博物館　CL／松島博物館　2017年　■08：十肴Tomizo　CL／株式會社BLUE　2018年　■09：仙臺中華GARI DEBU CHU　CL／GARI DEBU CHU　2020年　■10：SATO+ARCHITECTS　CL／SATO+ARCHITECTS　2020年　■11：丸森 天干柿　CL／株式會社GM7　2019年　■12：和食堂Sabura　CL／株式會社藤田製作所　2017年

13　　　　　　14　　　　　　15

16　　　　　　17　　　　　　18

おうち探し専門店@

#UCHISEN

Hanaya ikka

19　　　　　　20　　　　　　21

ito.

QUEBIC

MARUPHORIA

22　　　　　　23　　　　　　24

■13：肉和食與蕎麥麵HONEGISHI　CL／株式會社藤田製作所　2017年　■14：ristorante giueme　CL／ristorante giueme　2014年　■15：i-jp　CL／株式會社福互　2019年　■16：風和日麗農園　CL／合夥公司風和日麗農園　２０２０年　■17：MORIYA　CL／菓心守屋　2019年　■18：darestore　CL／darestore　２０１７年　■19：找房子專門店# UCHISEN　CL／株式會社SECOND-COLOR　2021年　■20：HANAYA IKKA　CL／HANAYA IKKA　2017年　■21：BAR BREHA　CL／BAR BREHA　2010年　■22：ito. litte hair garden　CL／ito. litte hair garden　2015年　■23：QUEBIC　CL／株式會社QUEBIC　2021年　■24：MARUPHORIA　CL／株式會社GM7　2019年

YES Inc.

金田遼平

Kaneda Ryohei

PROFILE

平面設計師／藝術總監。1986年出生於小田原市，處女座。就讀於法政大學期間開始自學設計，畢業後前往英國。回國後在2013年進入groovisions，2018年成為自由創作者，隔年成立設計工作室YES，並以集體創作KMNR™的藝術家身分展開創作活動。
ry.kaneda@gmail.com http://kanedaryohei.com

變化形式

發展案例

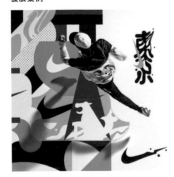

此為NIKE Artist Pack 22SP with Ryohei Kaneda Collaboration Collection "Tokyo Running Pack" 的主標識設計。由於是跑步系列，以跑者沉浸在自我世界時眼前的風景逐漸融化的「跑者愉悅」(runner's high)為印象進行創作。
【參考・使用字體／原創】

NIKE Artist Pack 22SP with Ryohei Kaneda
CL／NIKE　2022年　AD・D／Ryohei Kaneda　Product Photos from NIKE.COM

變化形式

發展案例

此為韓國出身的藝人ENHYPEN之單曲CD《DIMENSION：閃光》的標識設計。用極簡的方式描繪出光的閃爍與「閃光」一詞的速度感。
【參考‧使用字體／原創】

ENHYPEN《DIMENSION ：閃光》
CL／HYBE LABELS JAPAN　2022年　AD‧D／Ryohei Kaneda

發展案例

此為PLAY！MUSEUM所舉辦的櫻桃子作品「可吉可吉」之萬國博覽會型態展覽的標識，用萬國博覽會壯大隆盛的印象結合了作品裡超現實與哲學的世界觀，同時利用作品裡的幾何模樣進行創作。
【參考‧使用字體／原創】

可吉可吉萬博
CL／PLAY! MUSEUM　2022年　AD‧D／Ryohei Kaneda　D／Takuro Matsumoto

發展案例

此為NHK電視節目的標識。過程中想像各種結合數位科技機制的世界觀，以及孩童興奮的心情和世界不斷擴大的樣子來進行創作。
【參考‧使用字體／原創】

天才電視君 hello,
CL ／ NHK 2020年～
AD‧D ／ Ryohei Kaneda
D ／ Akari Sakamoto

發展案例

此為讀賣巨人隊活動競賽的標識。活動裡計劃對所有觀眾分發彩色毛巾，在場內排成大型文字，因而以俯視巨蛋球場的印象來進行創作，並利用看似色塊組成的字體來突顯歡樂的氣氛。
【參考‧使用字體／基本字體：原創】

**GIANTS
"ARANCIO NERO BIANCO"**
CL／讀賣巨人隊　2019年
AD‧D／Ryohei Kaneda

發展案例

此為原宿一家藝廊的專案。呼應「前進未知的原宿」的標語作「部分看不見」的標識設計，與館內介紹「作家未知的可能性」相互結合，也表達了探究新事物的精神。
【參考‧使用字體／Centra No.2 Medium】

UNKNOWN HARAJUKU
CL／東急不動產　2021年
AD‧D／Ryohei Kaneda

AND
YUA
ANY

此為時尚品牌GLOBAL WORK裡以青少年為導向的品牌標識設計。利用三組各別由三個字母形成的單字排列的語感和相同字母重複的快感編排成三行，再調整畫面傳達輕鬆休閒的形象。
【參考·使用字體／Larsseit Bold】

AND YUA ANY
CL ／ ADASTRIA　2021年
AD · D ／ Ryohei Kaneda

TWI

此為時尚品牌HATRA提案的居家服品牌標識。根據總監「適合在傍晚時刻穿著」的想法，想像融化在朝陽和夕陽餘輝的模樣來進行創作。
【參考·使用字體／原創】

TWI
CL ／ HATRA　2020年
AD · D ／ Ryohei Kaneda

發展案例

locus
Powered by マイナビ

此為Mynavi和日本經濟產業省合作，以高中生為對象的實習與教育新案，旨在希望經由與當地從業人士的對話，擴大學生對未來的選擇，因而結合蜜蜂回巢的本能等習性，創作象徵性標識。
【參考・使用字體／Larsseit Medium】

locus
CL／Mynavi Corporation　2019年
AD・D／Ryohei Kaneda

發展案例

FUJI ROCK
OSAHO
—Festival Etiquette—

此為FUJI ROCK音樂祭的禮儀宣導活動。為了用一種輕鬆又容易接受的方式來改善敏感的禮儀問題，製作了宣導短片與會場裝飾。在標識設計方面也以動感的毛筆POP形式創造免於刻版的歡樂印象。
【參考・使用字體／原創】

FUJI ROCK OSAHO
CL／SMASH Corporation　2019年～
AD・D／Ryohei Kaneda

01

02

03

RiCE

04

05

06

■01：FUJI 5 LAKES ULTRA　CL／GOLDWIN　2019年　■02：K2 NAOKI ISHIKAWA　CL／GOLDWIN　2018年
■03：MOUNTAIN FESTIVAL　CL／GOLDWIN／SPACE SHOWER　2019年　■04：RiCE　CL／ricePRESS　2016年
■05：bility　CL／NEWPEACE　2021年　■06：GIANTS AQUARIUM　CL／讀賣巨人　2019年

07

08

09

10

11

12

■07： NEWVIEW CYPHER　CL／loftwork、Psychic VR Lab.、PARCO　2020年　■08： 北極星　CL／北極星　2022年
■09： newQ　CL／newQ　2022年　■10： m-flo "KYO"　CL／avex　2019年
■11： PKCZ®　CL／LDH JAPAN　2020年　■12： NEWVIEW　CL／loftwork、Psychic VR Lab.、PARCO　2018年～

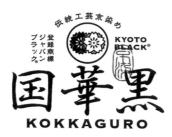

01

02

03

04

05

06

■01：國華黒　CL／國華黒　2021年　■02：KMNR™　CL／KMNR™　2020年
■03：Digital KAWAII AWARDS in Sanrio Puroland　CL／Sanrio Puroland、Psychic VR Lab © 2020 SANRIO CO., LTD. APPROVAL No.P1303171　2020年
■04：zouba　CL／zouba　2015年　■05：Chefs for the Blue　CL／Chefs for the Blue　2019年　■06：ROOMIE　CL／mediagene　2016年

CHIYU

07

08

09

10

11

Big Book
Entertainment

12

■07： CHIYU　CL／CHIYU　2019年　■08： weareallanimals　CL／WAAA　2021年　■09： GÁRA Inc.　CL／GÁRA Inc.　2021年
■10： Yuji Sugiyama Tax Office　CL／Yuji Sugiyama Tax Office　2019年　■11： eill　CL／SMILE COMPANY　2020年
■12： Big Book Entertainment　CL／Big Book Entertainment　2021年

paragram

赤井佑輔

Akai Yusuke

PROFILE

1988年出生於奈良縣。2011年畢業於京都造形藝術大學資訊設計系。在大阪一家創意公司graf擔任平面設計師後，2014年以paragram的商號在當地進行創作活動。2019年成立株式會社paragram，支援客戶創建品牌形象，包括以標識設計為起點的平面印刷、包裝、標牌到網頁設計等。重視客戶聲音，致力創作符合期望的設計。

象徵性標識的製作過程

(1)

以工藝→琳派→田中一光為聯想，把活動舉辦單位日本工藝產地協會的象徵性標識變成繩子形，是對田中一光帶有繩索的海報作品表達敬意，而協會原來的象徵性標識是由good design company所創作。

(2)

(3)

(4)

(5)

為了傳達這是個匯集多樣化工藝品的活動，採用竹籃或網緞等編織工藝的方式在平面創作出具有深度的模樣。

(6)

用緊密無縫隙的排列方式變成同質化的圖案。

(7)

從（6）的圖案裡抽取一部分作為活動象徵性標識，並參考1970年大阪萬國博覽會的標識，設計成花朵模樣。

赤井佑輔　Akai Yusuke

日本工芸
産地博覧会

JAPAN CRAFT
PRODUCTION AREA
EXPO

日文和歐文字體各是基於Kocho（光朝）和Perpetua做修改，前者是直接引用標識創作參考對象，即田中一光作品裡的字體；歐文是根據平面設計大師艾瑞克·吉爾（Eric Gill）的印象選用該字體。

發展案例

這是日本工藝產地協會本著展望工藝之現在與未來的概念，在大阪萬博公園舉辦的活動，有來自全國各地的工藝品和製作體驗。圖形結構是根據活動企劃概念，按一定的規則排列標識與圖示，製造深度與廣度。由於該圖形也應用在印刷品和會場平面設計等，對抽取自圖形一部分的標識呈現方式來說是種挑戰。
【參考·使用字體／日文：Kocho 歐文：Perpetua】

日本工藝產地博覽會
CL／一般社團法人日本工藝產地協會　2021年　CD／graf　D／赤井佑輔（paragram）

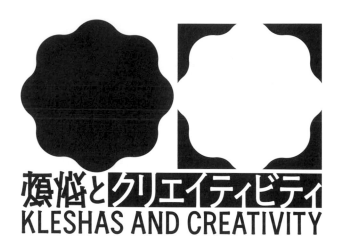

経由該專案接觸到幾本佛教書籍後了解到，煩惱起因於偏離常規，因而把標識名稱裡漢字「煩惱」（煩）的結構設計成脫軌的形狀，再以黑底鏤空的形式創作表「創意」的片假名（クリエイティビティ），與象徵性標識的對比結構產生呼應的效果。歐文以Trade Gothic Next為創作基礎，加上日文Gothic體的三角形襯線裝飾，形成帶有東方色彩的簡約設計。

作字過程

漢字、平假名、片假名、英文字母
全部施以相同的襯線處理。

這是佛教大學龍谷大學的校友會所主辦的活動，主題是在日常瑣碎的煩惱之中摸索創意觀點。為此，象徵性標識採行左右對比的設計，相對於左側代表煩惱所帶來混沌不安的印象，右側看起來像畫框的圖示則反轉左側的印象，傳達用正面觀點（創意）來看待煩惱之意。
【參考‧使用字體／日文：A1 Gothic 歐文：Trade Gothic Next SR】

煩惱與創意
CL／龍谷大學校友會　2021年　D／赤井佑輔（paragram）

EXPO FUTURE
EDITORIAL DEPARTMENT
LOCAL TOUR

在相同的網格上創作帶有數位感受的兩串日文，
「ローカルツアー」（當地旅遊）是基於「万博未來
編集部」的變形設計，填充更多格子製造飽滿印象，
再做圓角處理，感覺輕鬆可愛，看起來就像小鎮裡的
旅行社等店家招牌。

變化形式

創作文字的網格

這是Sotokoto公司為迎接2025年大阪關西萬國博覽會而開設的線上講座，主題是「想要創造的地方未來」，敬邀各地嘉賓透過在網格裡自由排放建築
物、人與動植物等插圖的方式來思考城市未來景觀，探究問題與前景。於是，從標識形狀到分別代表「萬博未來編輯部」、「當地旅遊」和「線上」
（ONLINE）等意思的名稱設計等也配合其方式，全都放在同一個網格裡用相同方式進行創作。
【參考‧使用字體／日文：原創　歐文：原創、Officina Sans】

萬博未來編輯部當地旅遊ONLINE
CL／株式會社Sotokoto Planet　2021年　D／赤井佑輔（paragram）

此為大學友人開的中華料理餐館標識，字體是根據亦可外帶的燒賣熱氣蒸騰的模樣而創作，先是用手描繪多個線條，從中選定筆劃轉成帶有月眉狀曲線的物件，幾經與餐館主人五十嵐可菜討論每條線的長短與方向而變成現在的模樣。
【參考・使用字體／日文：原創 歐文：DIN Next】

中華可菜飯店
CL／中華可菜飯店　2021年
D／赤井佑輔（paragram）

這是以狐狸為檸檬系列商品代言的洋菓子品牌標識，復古的輪廓是仿檸檬的形狀，營造迎合廣泛年齡層喜好的印象。縱長的日文字體主要意識到檸檬酸甜的口感，連上挑的筆劃也作均質的延伸，再於中間放個圓滑的「と」（「與」的意思）起到點綴的作用。
【參考・使用字體／日文：原創 歐文：原創、Ysans】

狐狸與檸檬
CL／Morozoff株式會社　2021年
D／赤井佑輔（paragram）
發展案例（包裝設計）
AD／赤井佑輔（paragram）
D／青柳美穗（paragram）

發展案例

此為可以購買到像飾品一樣具時尚與設計感的佛珠店Hiiragi的標識創作。循其商品具佛教儀式和護身等用途，行前謹慎考察護身符、曼荼羅、神社寺廟之建築設計等宗教表現形式，從中抽出為人敬畏或對之祈求的視覺要素之規則與細節，構成清晰又有深度的印象。中間用平假名標示的商號，字體是臨摹客戶附近一家舊書店古書裡的字。

【參考‧使用字體／日文：引用自古書、篆書、Kizahashi Kinryo　歐文：Trade Gothic】

Hiiragi
CL／株式會社Pennennolde　2019年
D／赤井佑輔（paragram）

發展案例

TAKAYAMADO AMATSUGI SINCE 1887

此為和菓子老店高山堂的奶油三明治品牌標識。其商品是用米粉而非小麥粉做成的餅乾，夾著添加紅豆餡的奶油，跟日式薄皮點心的「最中」（Monaka）一樣都屬外洋內和，因此設計也採西洋的方式來編排日式風格的圖案，並把標識本身做成看起來像章印的設計。版面設計是參考維也納分離派（Vienna Secession）的海報設計。

【參考‧使用字體／Secession、Souvenir】

TAKAYAMADO AMATSUGI
CL／株式會社高山堂　2020年
D／赤井佑輔（paragram）

LA NORMANDIE, UN PAYS DU LAIT

beurre de qualité

GALETTE au BEURRE

DE FRANCE PETIT GÂTEAU

Ces patisseries ont été élaborées à partir d'ingrédients de qualité sélectionnés avec le plus grand soin.

此為法國傳統餅乾和法式薄餅（Galette）的品牌。主要標識名稱字體是根據經典的古羅馬體創作，在襯線部分作了略微翹曲的處理，就像打發奶油時拉起後尖端會微微彎曲的模樣，再搭配宛如古老銅版畫的插圖和各種字體的排列，形成優雅的外觀。
【參考・使用字體／原創、Clarendon、Snell Roundhand、Trade Gothic】

GALETTE au BEURRE
CL／Morozoff株式會社　2020年
D／赤井佑輔（paragram）

CRAFT MILK SHOP

GRASS FED
ANIMAL WELFARE
MADE IN JAPAN

這是從日本各地收購天然放牧乳牛牛奶，另一方面也銷售原創商品之CRAFT MILK SHOP的標識設計。為了突顯與眾多標榜自然和田園風格的乳製品設計差異，打破對乳製品的傳統觀念，不以牛奶滴落時濺起的水花所形成的牛奶皇冠本身，而是取其內部空間作為象徵性標識，在周圍留下寬敞的空白，製造明確的印象。
【參考・使用字體／原創、DIN Next】

CRAFT MILK SHOP
CL／株式會社飲物　2021年
D／赤井佑輔（paragram）

胡麻匠

（焙 金
　煎 胡
　所 麻）

GOLD SESAME ROASTERY

這是標榜現場烘焙的芝麻專門店。想到芝麻遠道而來的絲路之旅，撲鼻的香氣頓時充滿異國情調。標識是以Seibi Seireisho體為基礎，調整成像記號的形狀，一筆一劃都帶有毛筆的元素，讓人得以感受芝麻特有的濃郁。整體反映了芝麻豆莢與種子的排列關係。
【參考・使用字體／Seibi Seireisho、Utopia】

金胡麻焙煎所
CL／金胡麻本舖株式會社　2019年
D／赤井佑輔（paragram）

發展案例

Quon

這是京都龜岡一位年輕師傅經營的龜岡千歲鍼灸院所推出的原創品牌。著眼於未來打算走向海外市場，在首字母「Q」的內側放置象徵長壽的龜鶴家徽，呼應品牌名稱「Quon」（源自漢字「久遠」）的含義，形成融合現代印象與日本風格的設計。
【參考·使用字體／Neue Haas Grotesk】

Quon
CL／龜岡千歲鍼灸院　2021年
D／赤井佑輔（paragram）

發展案例

此為以海外觀光客為主的旅舍平面設計。客戶希望能以日本印象為訴求，但室內設計本身走現代化休閒風格的關係，包括平面設計在內，僅取盆栽最常見的題材「松」的家紋用在象徵性標識裡，沿曲線排放文字而不全面標榜日式風格。
【參考·使用字體／Avenir Next、Avenir Next Condensed】

BON HOSTEL & CAFE, DINING OSAKA
CL／株式會社百戰錬磨　2018年
D／赤井佑輔（paragram）

發展案例

此為插畫師谷小夏展覽「rakonto」的標題設計。rakonto在世界語[50]是「故事」的意思。看起來像石塊浮雕的主視覺插圖四周用標題圈起，跟作品裡彷如歷史故事的時間與距離感所創造的另類世界觀產生連結，並加入梵文的元素增添裝飾效果，營造遠古的印象。
【參考·使用字體／原創】

konatsu tani rakonto
CL／谷小夏　2020年
D／赤井佑輔（paragram）

花沢不動產

此為大阪一家房地產公司的商標設計。「花澤不動產」是取自人人熟知的卡通裡登場的不動產經紀商之名，標識設計因而以店老闆的小鬍子作為象徵性標識。名稱部分為了跟圖的黑色相互協調，在文字較密集的部分做調整，創作粗線條亦能維持可讀性的字體。
【參考‧使用字體／原創】

花澤不動產
CL／花澤不動產株式會社　2018年
D／赤井佑輔（paragram）

IRACA COFFEE

這是一家位在奈良縣平城宮廷遺址歷史公園內的咖啡館，名稱是在探尋平城京歷史和文獻之際看到「平城之甍」一詞而併同提案。讀作IRACA的「甍[51]」是屋瓦的意思，點出了當時的城市景觀，因而用此作為融入平城京與當地生活的咖啡館象徵，以柔和的曲線和留白形成簡約的設計。
【參考‧使用字體／原創】

IRACA COFFEE
CL／平城京再生計劃　2018年
D／赤井佑輔（paragram）

這是為一個從事家具設計、調度與進口銷售的商店IMAPARA所設計的標識，由於客戶兼友人的店老闆本身也是進行插畫創作，設計時特別意識到整體的強烈印象以對應業主獨特的創作品味。從店內家具的主要進口國義大利聯想到該國出身的平面設計師布魯諾‧莫那利（Bruno Munari），參考其作品裡對文字的形狀與字間所作的幾何性溶解處理，經擴大詮譯後突顯標識的整體個性。
【參考‧使用字體／原創】

IMPARA
CL／IMPARA　2021年
D／赤井佑輔（paragram）

BLANC
BUS REBIRTH
PROJECT

這是把行駛超過一定距離的小型巴士改裝成移動商店、辦公室或倉庫等新空間利用的服務。利用首字母的「B」進行標識創作，以不可能存在的立體圖像來表現與循環再利用的連結，並透過營造上下兩個空間深度的斜線來突顯留白（BLANCE）的印象。
【參考‧使用字體／原創】

BLANC
CL／株式會社三浦觀光巴士　2021年
D／赤井佑輔（paragram）

TSUCHIDA
DENTAL CLINIC
医療法人 誠英会
土田歯科医院

這是宮崎縣一家長期受到近鄰好評的土田牙醫診所的標識。訪談時聽聞院長經由細心傾聽，對患者的煩惱與症狀進行診療的談話，因而參考魯賓花瓶，用首字母「T」做成兩相對望的設計，傳達該診所重視醫病關係與空間的特色。
【參考‧使用字體／日文：原創 歐文：Futura】

土田牙醫診所
CL／醫療法人誠英會土田齒科醫院　2019年
D／赤井佑輔（paragram）

GREEN SPACE

這是大阪一家兄弟共同經營的高設計感庭園造景公司green space，由大哥負責基礎規劃，弟弟負責現場施工。在聽取兩人對庭園造景裡土壤與樹木的關係說明之後，用上下各由大小寫組成的字母來設計名稱標識，表達即將完成的庭園與物埋建設的一面，以及隱藏在地下和規劃等看不見的一面。
【參考‧使用字體／原創】

green space
CL／株式會社green space大阪　2016年
D／赤井佑輔（paragram）

一六茶寮

ICHIROKU SARYO

此為一家供應「一汁六菜」健康定食的餐廳標識。因應客戶想以適度高級的和風印象來吸引顧客上門的要求，參考染色工藝家芹澤銈介的作品，用布匹飄動的形狀設計出「一六」字樣的象徵性標識，以容易引人注目的鮮豔色彩營造平易近人的印象。
【參考‧使用字體／日文：Toppan Bunkyu Midashi Mincho 歐文：Gotham】

一六茶寮
CL／大和企業株式會社　2020年
D／赤井佑輔（paragram）

尚茶堂

茶
時

SHOSADO SAJI

這是銷售高品質嬉野茶之尚茶堂的禮品品牌。在瓶裝茶占大部分消費市場的現代，解讀用心品味好茶的需求本質，連帶提案品牌名稱。泡茶需要花點時間與工夫，卻能享受等候的樂趣，於是取有茶會之意的「茶事」（saji）的同音異字「茶時」為名，並據此以砂漏為原型，把象徵性標識設計成像茶花的形狀。
【參考‧使用字體／日文：原創、Yu Mincho 歐文：Replica】

尚茶堂 茶時
CL／嬉野茶專門店尚茶堂　2016年
D／赤井佑輔（paragram）

01

02

ねぎや

有馬温泉

03

クリエイティブ相談所
ことばとデザイン

04

05

彩都やまもり
saito yamamori

06

■01：TODAY'S COFFEE FESTIVAL WEST　CL ／株式會社食品設計實驗室　2019年　■02：WAKON　CL ／有限公司美紗和　2016年　■03：褌宜屋　CL ／褌宜屋陵楓閣　2020年　■04：言語和設計　CL ／創意諮詢所 言語和設計　2020年　■05：sio　CL ／ sio gallery　2016年　■06：彩都山守　CL ／株式會社中島工務店　2015年

IRO HOTEL

KAWARAMACHI

07

08

09

10

下田写真部

SHIMODA
PHOTO CLUB

ペノパニカ

papernica

11

12

■07：BUG　CL／株式會社nulu nulu　2019年　■08：IRO HOTEL　CL／IRO HOTEL　2017年　■09：星月茶館　CL／株式會社ELLE WORLD　2017年
■10：山中章弘農園　CL／山中章弘農園　2017年　■11：下田攝影部　CL／下田攝影部　2016年　■12：papernica　CL／neneroro accordion repair service
2016年

349

ニューーとんかつ
油 と 鍋
ABURA TO NABE | HAKATA, JAPAN

01

02

料 中
理 国
XIĀNG

03

ZIPANGU
ONIGIRI

MADE IN JAPAN

04

TRIP COMFORT FOOD
KYOBASHI

05

06

■01：新炸豬排 油與鍋　CL／株式會社colorful　2021年　■02：高速燒肉噴射　CL／有限公司Food Man　2021年　■03：中國料理 香　CL／中國料理 香　2018年　■04：日本御飯團　CL／ZIPANGU ONIGIRI　2017年　■05：goutrip　CL／株式會社cafe　2017年　■06：平城京肆　CL／平城京再生計劃　2018年

nakanoshima

07

GUEST HOUSE　HANA

08

09

10

ふしぎデザイン

fushigi design Inc.

11

since 1914

HAND MADE
JAPANESE CANDLE
SHIGA JAPAN

12

■07：smørrebrød kitchen nakanoshima　CL／株式會社ELLE WORLD　2016年　■08：華　CL／株式會社東成　2018年　■09：studio monaka　CL／一級建築士事務所STUDIO MONAKA　2018年　■10：foodscape!　CL／株式會社ELLE WORLD　2015年　■11：不可思議設計　CL／不可思議設計株式會社　2020年　■12：大與　CL／有限會社大與　2021年

精鋭クリエイティブディレクター、アートディレクターの思考と表現から学ぶ。
究極のロゴデザイン

STAFF　（日版人員）

編集制作	（株）インパクト・コミュニケーションズ
編集・執筆	粟田和彦 内田真由美 原田優輝 杉瀬由希
デザイン	粟田祐加 坪井秀樹

作者	設計筆記編輯部（デザインノート編集部）
翻譯	陳芬芳
美術設計	郭家振
行銷企劃	廖巧穎
選書編輯	張芝瑜
編輯	葉承享
發行	何飛鵬
事業群總經理	李淑霞
社長	饒素芬
出版	城邦文化事業股份有限公司 麥浩斯出版
E-mail	cs@myhomelife.com.tw
地址	104台北市中山區民生東路二段141號6樓
電話	02-2500-7578
發行	英屬蓋曼群島商家庭傳媒股份有限公司城邦分公司
地址	104台北市中山區民生東路二段141號6樓
讀者服務專線	0800-020-299（09:30～12:00；13:30～17:00）
讀者服務傳真	02-2517-0999
讀者服務信箱	Email: csc@cite.com.tw
劃撥帳號	1983-3516
劃撥戶名	英屬蓋曼群島商家庭傳媒股份有限公司城邦分公司
香港發行	城邦（香港）出版集團有限公司
地址	香港灣仔駱克道193號東超商業中心1樓
電話	852-2508-6231
傳真	852-2578-9337
馬新發行	城邦（馬新）出版集團Cite（M）Sdn. Bhd.
地址	41, Jalan Radin Anum, Bandar Baru Sri Petaling, 57000 Kuala Lumpur, Malaysia.
電話	603-90578822
傳真	603-90576622
總經銷	聯合發行股份有限公司
電話	02-29178022
傳真	02-29156275
製版印刷	凱林彩印股份有限公司
定價	新台幣799元／港幣266元

2023年8月初版・Printed In Taiwan
ISBN　　978-986-408-956-7
版權所有・翻印必究（缺頁或破損請寄回更換）

國　家　圖　書　館　出　版　品　預　行　編　目（C I P）資　料

日本當代 LOGO 設計圖典：品牌識別×字體運用×受眾溝通，人氣設計師的標誌作品選／デザインノート編集部作；陳芬芳翻譯. -- 初版. -- 臺北市：城邦文化事業股份有限公司麥浩斯出版：英屬蓋曼群島商家庭傳媒股份有限公司城邦分公司發行, 2023.08
　　面；　公分
譯自：究極のロゴデザイン：精鋭クリエイティブディレクター、アートディレクターの思考と表現から学ぶ。
ISBN 978-986-408-956-7

1.LOGO 設計

436.12　　　　　　　　　　　　　　　　112009025

日本當代 LOGO 設計圖典

品牌識別×字體運用×受眾溝通，人氣設計師的標誌作品選